设计文化 十讲

陆家桂 傅建伟 编著

中国建筑工业出版社

图书在版编目（CIP）数据

设计文化十讲/陆家桂，傅建伟编著. —北京：中国建筑工业
出版社，2010.7
ISBN 978-7-112-12197-7

Ⅰ.①设… Ⅱ.①陆…②傅… Ⅲ.①艺术-设计-文化-中国
Ⅳ.①J12

中国版本图书馆CIP数据核字（2010）第116060号

责任编辑：陈小力
责任设计：赵明霞
责任校对：赵　颖

设计文化十讲

陆家桂　傅建伟　编著
*
中国建筑工业出版社出版、发行（北京西郊百万庄）
各地新华书店、建筑书店经销
北京嘉泰利德公司制版
北京云浩印刷有限责任公司印刷
*
开本：787×960毫米 1/16　印张：10$\frac{1}{2}$　字数：252千字
2010年8月第一版　2010年8月第一次印刷
定价：38.00元
ISBN 978-7-112-12197-7
　　　（19441）

自 序

什么是文化，对于这一问题历来众说纷纭，一百多年间，各国学者对"文化"所下的定义不下百种。

那么应怎样来理解文化的含义与概念的界定呢？限于篇幅，中国古代的、外国的界说暂且不谈，仅就中国《辞海》对文化所作的界定，分为广义和狭义两种。广义的文化是指人类社会在历史发展过程中所创造的物质财富与精神财富的总和。从狭义来说，指社会意识形态，以及与之相适应的制度和组织机构。由此可知文化既包括物质财富也包括精神财富。

物质文化：是表层结构，是具体的，看得见、摸得着的，由人类活动所创造的全部生产资料和生活资料，包括衣、食、住、行、用等生活用品和生产用品，它是人类文明的基础。人们的全部精神生活都是以一定的物质文化创造为基础的。物质文化的发展可以为整个社会文明的建设夯实根基。

精神文化：是人们在历史实践中长期积淀而成的社会心理、思维模式、人伦观念、知识结构、价值取向、宗教信仰、审美情趣和风俗习惯等，是一种深层结构，也是社会文明建设的基石。

从以上定义可以看出：其一，文化是一个多元化的复合体，是一种整体观念，包含了多方面相互关联的因素的总和；其二，一切文化都是人创造的，是自然的"人化"，是经过人对自然的改造后具有社会性的特殊物；其三，文化又是一种历史现象，并随着社会物质生产的发展而发展。

中华传统文化源远流长，包容量大，内涵十分丰富。从物质文化看，既有服饰文化，也有饮食文化、居住文化、产品文化等。"民以食为天"，从燧人氏钻木取火，人类开始熟食迄今，数千年的饮食历史，创造了中华民族丰富多彩的饮食文化，饮文化中的茶与酒又是中国特色文化的标志。就酒一项来说，白酒以茅台为代表，黄酒以古越龙山酒为代表，都是脍炙人口，名闻中外，为传承、弘扬中华文化作出了积极的贡献的。

而设计也有广义与狭义之分。广义的设计可看作是一种文化活动，它已突破了物质生产领域而成为社会文化的一个重要组成部分，即不仅是一般工程技术与产品的开发设计，可以理解为人类自觉把握、遵循客观规律，并根据人类社会的需要，以及社会结构、机制和发展趋势，依照一定的预想目的，作出有益于人类生产与生活的设想、规划，并付诸实施的创造性、综合性的实践活动。也即包括任何社会硬件与软件的设计，如设计一个组织机构、一项城市交通规划、一个社会教育体制或一个生态平衡模式等，当然更包括物质方面的如生产工具、生活资料的设计等，涉及自然科学和社会科学等广泛的领域。因此，就最为广泛的意义而言，人类所有生物性和社会性的原创活动都可以被称为设计。

深层次的理解，设计是经济存在、社会存在、观念存在的综合体现，它为世界直接创造了文明。

狭义的设计可以理解为根据人们生活与生产的需要，合理地运用材料、技术，通过艺术处理，并从生理、心理特征出发，依照一定的预想目的，作出的从设想、规划、制作到生产出成果的创造性、综合性的实践活动，并使自然物从内容到形式发生变化而成为人工制品的行为。具体说，主要指作为实用美的视觉传达设计、产品设计、建筑设计、环艺设计、园林设计以及服饰设计等。

设计与文化的关系是如影随形，密切相连的，甚至是"我中有你，你中有我"，并且文化的很大部分往往是通过设计才能得到具体体现。但现在包括专业设计人员谈到设计，往往只指狭义的设计，而且囿于就设计而谈设计。如果能作深层次的理解，便能看到设计文化的内涵是非常广泛，这是无可争辩的事实。所以，本书以"设计文化十讲"为书名，其依据就是在对设计有广义、狭义之分，以及设计与文化的关系的理解的基础上提出的。

人类自出现以来，为了生存一直不断地在和自然作斗争并在过程中学会了造物。从原始人披兽皮树叶、构木为巢、结绳记事的原始的设计文化；进而制作工具，由石器、铜器到铁器；能源使用，由人力、畜力、水力、蒸汽、电磁、核能到太阳能；创语言、造文字、发明印刷到当代的电脑网络的信息时代，也即在改造自然的同时，又建造着被称之为"第二自然"的人造世界。所以造物设计，它是人类最伟大的创造，也是人与动物的本质区别。

造物设计使人类踏上了文化的道路。纵观人类文化的进步史，人类社会从原始走向现代，从野蛮走向文明，从愚昧走向聪明，从落后文化到科学文化，所有的文化进步，都与设计分不开，是设计文化推动了人类社会历史的前进。所以，人工性也就是人的文化性。而人类的文化史实际上是一部造物设计文化史。

在造物的同时人类又创造了美，美与造物活动密切相连而同步前进，用马克思

的名言：人类"也是按美的规律来创造的"。

一个国家、一个民族的文化水平，直接标志着这个国家与民族的进步程度。当今，处于经济全球化竞争激烈的年代，如何把中国的文化资源转化为产业经济，使之成为发展经济的动力，是值得探讨的问题。

中华民族的优秀传统是由多民族文化融合而成的，具有丰富的内容和极大的包容性，是维护民族精神的凝聚力；同时具有精英文化和大众文化，为不同阶层的人们所喜闻乐见；又具备了与时俱进的变革性，因此蕴藏着巨大的生命力，值得我们从中汲取营养，继承、创新，开创新时代、新社会、新文化的新局面。

前　言

设计文化是一种创造性活动；设计文化和国计民生有着十分密切的关系，所以设计这一专业受到广大群体的关注。

本书在写作时考虑到对这一群体的适应性和覆盖面，故内涵面也较广，既适用于专业学习者和爱好者，也适用于一般读者；既能作教材，也能为普通读者阅读。

当前，很多高校设置的艺术设计专业很受欢迎。报考者热火朝天，被录取者欢天喜地。但进入设计专业的学生，无论是艺术设计、工业设计还是环艺设计等，学些什么？怎样学？却是不十分清楚的。大多数学生只热衷于学习技术，能拿起笔来画出效果图甚至进一步作出成果来，这无疑是对的。但他们对理论学习却不是很热心，甚至是冷漠的，以至于少数人几年学习下来连什么是设计也说不清楚。而理论是实践的基础，对实践具有指导作用，工匠和设计师的区别就在于有没有掌握本专业的理论知识，并把理论应用到实际中去，能不能开发出创新的有思想深度的作品来。

理论之所以缺少吸引力，因为它本身是逻辑思维，易显得枯燥，所以理论工作者在教学和著述中应力求避免理论本身的枯燥与苍白，在阐述理论的同时应配以具体、生动、形象的例子，使理论与形象相结合，深入浅出地说明问题，从而收到应有的效果。

本书在写作中理论联系实际，着重从具体的文化现象作分篇阐述，以弘扬祖国优秀传统文化、传播知识，提高人们的欣赏水平和文化修养，从而更加热爱自己的祖国；同时也遵循扩大和发展读者思维的这一准则。目前一些有关设计理论的著作多环绕学校所设专业加以论述，这样做虽也是需要的，但似有捉襟见肘之不足，使学生思维受到局限。设计是一种文化，而文化既包括物质文化也包括精神文化，内涵和范围非常广泛，虽然各类文化艺术都有自己的特点和规律，但相互之间也都有内在的联系。因此，设计理论教学和著述应突破本专业范畴，广撒厚播，拓宽视野，扩大思维，使之举一反三，触类旁通。就像爬山时能想到涉水，赏花时想到青青草坪，看图画时引发出对音乐节奏的回味，用现在的话说就是出现了通感，由通感而引起

灵感。如此，有助于设计创新，理论教学的作用也显现了。

文化的传播工作在于启迪智慧。而设计文化又是和美相联袂的。设计的根本要求有两个方面：一是功能；二是审美。只注意美化而不具功能的产品是失败的；而只具功能不具美的产品也是不受欢迎的。因此，本书在撰写时重点从审美的角度并联系实际作品给予评析，以期收到应有的效果。

在写作中，各篇章基本上多配以图片，使理论与形象相结合，力求做到图文并茂，生动形象，希望具有一定的吸引力。

本书从撰写到面世，离不开许多同志从各方面给予的关心、支持和帮助，在此谨表示对他们衷心的感谢。

编者

目　录

第一讲　对设计文化的理解

什么是文化？这是人们特别关注的问题。而对文化的含义和概念也是众说纷纭，从 1871 ～ 1951 年间，各国学者对"文化"所下的定义就达 164 种之多，迄今为止，不下 200 种。

第一节　文化的含义与概念界定

文化是人类与生俱来的，是指与自然相对而言的人文化，它是由有思想的人创造的，是人类实践活动的结果，它基本上是人的本质力量的外化，或称之为物化，也有称之为人化的。人化了的东西是多方面、多层次的，所以总的讲是人在改造自然界的活动中所创造的物质产品和精神产品的总和。因此它具有社会性、民族性、普遍性、时代性、系统性和历史延续性。

文化一词在西方产生于拉丁语，原意是指对土地的耕作和植物栽培，后来又衍生为人类对自身的生存和精神的培养。这一含义认为文化是人对自然的改造和人类生存、发展进步的表现，是自然人化的过程。1871 年英国人类学家泰勒（E.B.Tylor）在《原始文化》一书中对文化的定义是："文化是一个复合的整体，其中包括知识、信仰、艺术、道德、法律、风俗，以及作为社会人员而获得的任何其他的能力和习惯。"（克鲁洪等 . 文化与个人 . 杭州：浙江人民出版社，1986：3）。泰勒的这一定义似乎更强调精神文化，理论虽欠完整，但确是一种首倡的具有经典性的关于文化的定义。而现代的理论家认为文化应包括物质财富文化和精神文化，如英国著名人类学家马林诺夫斯基认为文化是集人类精神与物质于一体的复合体，他说："文化是指那一群传统的器物、货品、技术、思想、习惯及价值而言，这概念包容及调节着一切社会科学。"马林诺夫斯基对文化的这一阐述既包含了人类的物质财富，也包含了精神财富，是对泰勒的界说有了发展，所以自 20 世纪 30 年代以来，愈为大多数人所接受。

中国历史上对于文化的解释，根据古文献考察，起自《易 · 贲卦 · 象辞》："观

乎天文，以察时变；观乎人文，以化成天下。"概括的理解，"观乎人文，以化成天下"，也就是文化。及至两汉之际，对文化的理解：文指"文治"，化为"教化"。这种内在的规定性，文化即诗书礼乐；文化即民族精神的概念，一直影响到20世纪的二三十年代，乃至现代。当然，也有学者对文化的进一步理解，认为文化即生活或者文化是从事生产劳动的一切表现。

中国《辞海》对文化所作的界定，分为广义和狭义两种。"从广义来说，文化是指社会在历史发展过程中所创造的物质财富与精神财富的总和。从狭义来说，指社会意识形态，以及与之相适应的制度和组织机构。"

具体地说，广义文化包括：物质文化、政治（制度）文化、精神文化，以及在发展中的科学文化和企业文化。

物质文化：是表层结构，是具体的，看得见、摸得着的，由人类活动所创造的全部生产资料和生活资料，诸如所有产品包括生活用品和生产用品、交通工具、建筑乃至书籍、消费品、艺术品等。它是人类文明的基础，人们的全部精神生活都是以一定的物质文化创造为基础的。物质文化的发展可以为整个社会文明的建设夯实根基。

精神文化：是人们在历史实践中长期积淀而成的社会心理、思维模式、人伦观念、知识结构、价值取向、宗教信仰、审美情趣和风俗习惯等，是一种深层结构，也是社会文明建设中的基本基石。

制度文化：是人类在改造社会过程中形成的各种制度，如法律、社会组织，以及依附于它们的原理、原则、规范等，也被称为规范文化，是一种中层结构。

三者之间物质文化是制度文化和精神文化的基础和前提条件；制度文化是关键；精神文化是主导。

狭义文化："指社会的意识形态，以及与之相适应的制度和组织机构"。它主要指非物质文化。

此外，还有被称之为"行为文化"的，如生产方式、生活方式、交际方式、管理方式、习惯行为等，它是以沟通不同文化形态的中介出现的一种文化形式。

文化概念发展到后来还被泛指一般的知识水平，例如职工的文化程度、业务技术的熟练程度和经济管理知识的拥有量等。

从以上定义可以看出：其一，文化是一个多元化的复合体，是一种整体观念，包含了多方面相互关联的因素的总和；其二，一切文化都是人创造的，是自然的"人化"，是经过人对自然的改造后具有社会性的特殊物；其三，文化又是一种历史现象，并且处于动态中，是随着社会物质生产的发展而发展。

在对文化的理解上，也许是囿于传统观念的影响，长期以来盛行着对文化概念

狭义的理解，即认为文化是思维观念，是一种社会意识形态，是一种精神，以及与此相适应的制度和组织机构。而忽略了人类活动所创造的全部生产资料和生活资料的物质文化的一面。人类自诞生以来，为了生存，为了改善生活和生产条件，不断地在改造自然的斗争中创造了丰富的物质财富，原始人最早用的石器工具，也就是最早的文化。中国是有五千年历史的文明古国，古代中国有世界闻名的四大发明；而在五千年前中国就有了脍炙人口的彩陶文化，接着是从艺术到技术日臻成熟的青铜文化，以及之后历代优秀的各种创造物。这些多是以物的形式出现的，是中国的也是世界的实实在在的物质文化，以此为基础、为前提条件，人类又创造了丰富的精神文化和制度文化。若撇开这些物质财富，又何以来谈文化？

所以，总的来讲，文化是人类的、社会化的、意识化的特质的总和，它包括人类的物质生产、精神生产的所有活动的过程。诚然，社会的精神文化、制度文化，包括意识形态、知识体系、价值观念等是文化的核心，它影响着一个国家、一个民族的文化素质和精神境界，是一个民族的凝聚力和精神支柱。所以强调精神文化，对国家、民族的精神文明建设以及加强凝聚力，团结奋进，克服困难，促进生产力的发展，有着十分重大的意义。

文化具有社会性、整体性、普遍性、系统性、民族性、时代性和历史延续性。而其中社会物质生产发展的历史连续性是文化发展历史连续性的基础。

随着科学技术的迅猛发展，又产生出相应的科学文化。在人类知识宝库中科学知识蕴藏量最为丰富，而且渗透、泛化到社会各个知识领域，于是在文化宝库中出现了崭新的、富有生命力的科技文化。

科学技术是文化的极其重要的方面，科学的世界观、方法论形成了先进文化的基础框架；科学的创新理念、价值取向代表了先进的、活跃的前沿。科技文化的发展正在改变着人们的文化观念、文化价值、文化方式。这是历史前进的产物，是最富有生命力的文化现象。

第二节　文化和文明的关系

文化和文明貌似相同，在理解上也容易混淆，所以两者往往被混为一谈。实际上两者虽有联系，但又有区别，它们的概念是不一样的。

文化是与人类俱生的，人与动物的根本区别在于人能够按任何尺度来创造，也即人为了生存，为了改善和提高自己的生活，就要不断地对自然进行改造。人对自然进行改造的实践活动是创造物质财富和精神财富的过程，也就是创造文化的过程。而文明则与野蛮相对立，是在文化的基础上形成的，它是社会进步的体现。文明一

词在中国最早见于《易·乾·文言》中，具有文采光明的意思。对于文明，马克思和恩格斯也有精辟的论述："物质劳动和精神劳动的最大的一次分工，就是城市和乡村的分离，城乡之间的对立是随着野蛮向文明的过渡，部落制度向国家的过渡，地方局限性向民族的过渡而开始的，它贯穿着全部文明的历史一直延续到现在"（马克思恩格斯选集·第四卷：56.）。恩格斯在《家庭、私有制和国家的起源》一文中对文明是这样说的："从铁矿的冶炼开始，并由于文字的发明及其应用于文献记录而过渡到文明时代（马克思恩格斯选集·第四卷：21.）。""文明时代是社会发展的一个阶段，在这个阶段上，有了分工，由分工而产生的个人之间的交换，以及把这两个过程结合起来的商品生产得到了充分的发展，完全改变了先前的整个社会"（马克思恩格斯选集·第四卷：170.）。从马克思和恩格斯的这些论述中我们可知文明是社会生产力发展到一定阶段，在政治上产生了国家，同时文字产生并用于文献记载，导致脑力劳动和体力劳动的分离、城市和乡村的分离，文明是衡量人类进化程度的标尺。从交换、文字、城市、国家等这些重要元素看，文明只有产生于奴隶社会。在中国有可考的文字记载的历史约4000年，也就是在夏商奴隶制社会时期。

由此可见，文化与文明息息相关。但二者产生的时间并不等同，相距有两三百万年之久，有着很长很长的时间跨度。文化先于文明，文化是文明的基础；文明孕育于文化，是文化的显现，是文化发展到高级阶段的特征。人类社会从野蛮到文明，是由于文化的进步。恩格斯说："最初的、从动物界分离出来的人，在一切本质方面是和动物一样不自由的，但是，文化上的每一进步，都是迈向自由的一步"（马克思恩格斯选集·第3卷：154.）。正是因为有了文化的进步，才使人类从野蛮走向进步，成为文明的人……

第三节　文化的社会功能

文化的社会功能是文化系统与外部环境相互联系和作用过程的秩序与能力。主要有：

（1）物质功能：以满足人们对物的使用需要为先决条件，是人生存的最根本的保证。

（2）导向功能：人的行为是有目的的，包括具体行为所指向的具体目标，而人生活的总目标主要是由价值文化直接决定的。人们的价值文化不同，追求的目标就不同。这种导向性功能，可大大减少人的行为的盲目性。

（3）规范和整合功能：社会是由亿万人组成的，每个人都有自己的欲望和个性特点，因此会引起摩擦和冲突。文化的规范功能通过教育、规章制度、宗教活动、

家庭训示等手段，指导和约束人，按一定的社会规范和行为模式进行活动，它有一定的强制性。规范文化为人们提示各种准则，告诉人们什么行为是正当的，什么行为是不正当的、不可以进行的。而整合作用就是依靠一定的社会力量，通过一定的规范化导向，使不同的社会行为达到某种协调和统一，使人类社会生活保持一定的秩序。

（4）效益功能：包括经济效益和社会效益。企业的产品，科学家的成果，作家、艺术家的作品等，一旦进入流通领域，便既能获得经济价值，又对消费者的审美心理产生影响。所以我国的社会主义文化建设，在讲究经济价值的同时，十分重视社会效益，主张用健康有益的文化来净化人们的心灵。

（5）陶冶情性的功能：文化能陶冶人的情性，提高人的素质。而文化的大众化、普及化，使人身处文化氛围中，耳濡目染，日渐熏陶，起到了愉悦感观、陶冶情性的作用。因此大众文化对于人类社会和人的行为、心理具有比高雅文化更为广泛的作用。

第四节　文化与造物设计

人类自诞生以来，为了生存一直不断地在和自然斗争的过程中改造着自然，在改造自然的同时，又建造着另一个不同的"自然界"，这种根据人自己的需要而利用自然、改造自然的造物活动，即人工造的世界有被称之为"第二自然"，它是人类最伟大、最关键的生存活动，也是人与动物的本质区别。

人在自己的生存过程中学会了造物。

所谓造物，即指人工性的物态化的劳动产品，是利用一定的材料，为一定的目的并通过设计构思，用自己的智慧和双手，设计、制造成的为人类生存和生活需要的各种物体和物品。

而造物与设计如影随形。广义的设计活动是人类与生俱来的本能行为，它远远早于文明的产生。人类从早期生活用品和劳动工具的制作，从石器开始，从器物到建筑，从工具到用具、衣、食、住、行、用各种物品，以及武器等的不断发明、演化，都伴随着设计。所以设计与造物是一条线上的两端，两者是密切联系在一起的，造物设计使人类踏上了文化的道路。这就是说当人开始从事为生命的生存、为生活而制造一切所需要的工具和物品时，文化也就产生了，所以，人工性也就是人的文化性。造物设计是人的文化活动，是人类文化进步的需要。而石器是人类最早的文化产品，从石器开始，人类的文化史在相当长的时期内实际上是一部造物设计文化史。

因此，研究设计与文化的关系，首先涉及的是中国的传统物质文化，这是是指

中华民族有史以来为满足自己的生产和生活的需要而进行的造物活动，是历史上的中国人所创造、享用和传承的物质文化和精神文化的物化遗存，以及由此衍生的所有社会关系及其活动的总和。这是指人从为了生存而造物设计到为生活的艺术化而造物设计的过程。

所以对设计文化的研究，既有对当代的研究，也有对历史的研究；既有理论概念的研究，也有实物的研究；既有制作技巧的研究，也有工艺技术的研究；既有创造过程的研究，也有流通消费的研究。但无论如何，都是在对物的研究的基础上进行的。

第五节　设计是一种创意的文化

一、现代设计文化的含义与特征

1. 设计文化的内涵

现代意义上的设计文化，是人类对自然的理解然后运用材料，通过艺术与科技手段表达自己理想的行为。它涉及自然科学和人文科学的多个方面，是人类科学、文化水平的集中反映。所以说，设计是一种高层次的精神活动，它综合了人类科学、艺术的成果。它既要以一定的生活方式和生产方式为依据，又要以一定的价值观念为导向，又是社会的、民族的、时代的、文化的载体。因此，设计是不同文化间相互融合、协调而成为一体化的过程，设计与文化相互交织，是一种文化的整合。

2. 设计文化的特征

（1）设计文化是艺术与科学技术的结合。当代科学家李政道先生说："科学与艺术风格是不可分割的，就像一枚硬币的两面，它们共同的基础是人类的创造力"（李政道：《艺术风格与科学》）。因此产品设计不仅对产品的艺术性负责，要对整个产品负责。也就是说产品设计的艺术性，它的美不是特立独行从外部加上去的，而是和产品的结构、功能设计同时进行，并和所应用的技术、所选用的材料、功能定位以及环境要求等都有密切关系。设计的艺术影响着人们的审美观念，有利于提升社会审美文化的品位。

再从文化与科学技术的关系看，科学技术是一种特殊的文化形态，一种极具渗透力和震撼力的文化。科学技术，特别是高新科技是先进生产力的体现和标志，而且已成为生产力发展的方向、速度和规模。所以科学技术是文化的重要组成部分。在我们强调"科学技术是第一生产力"，科技与经济、社会协调发展的同时，还应该强调科学与文化、科学与艺术的协调发展。

（2）从大文化概念看，设计文化是各种形态文化的综合体。它要综合相关的自

然科学和社会科学各方面的知识系统。而当今系统工程原理和系统方法在设计中的应用，使产品设计系统的各种形态文化和要素相互作用，达到整体性能的优化。如建筑文化是一种大文化，它涉及环境设计、装饰设计、形象设计，又离不开当时、当地的社会、经济、文化、民俗、地质地貌、风土人情和历史的沿革等，既要有环境意识、文脉意识、建筑风格意识，又要满足人民的功能需要和审美需要。它是人—产品—环境—社会的中介，它参与并影响着人类的生活方式，是一种设计的综合体。由于设计文化具有集成性与跨学科的综合性，它既受文化的制约，又通过设计创造新的文化。

（3）设计文化又是信息的综合载体。它是综合信息，同时又创造新的信息。一座建筑、一件产品都是向人们展示了一个特定时代、社会的文化信息。

（4）设计师个人文化素质的融入，是创造性设计文化的因素之一。

在设计这一过程中，作为设计主体的设计师，首先他是社会的人，他必然受自己所处生活环境、社会习俗、文化教养、审美情趣，以及个人理想、爱好、兴趣的影响，形成自己的文化素质与风格。设计中，他把自己的聪明才智、力量、期望、理想、爱好与追求，熔铸于设计物中，用马克思的话，也就是人的"本质力量的对象化"，这一"本质力量的对象化"本身就包含着浓浓的文化因素。

从以上可知，设计确实是一种文化，在社会发展的进程中，以其本身所包容的社会价值体系和审美感知，承担了推动社会发展的文化力。而现代设计更具有相对独立的文化形态和良好的认识和诱导功能，能以其生动的形象潜移默化地对社会大众的思想观念、生活方式和行为方式产生深广的影响，从而在提高人的素质和推动生产力的发展方面发挥其特殊的作用。

设计的历史可说是和人类文化史一样古老。在设计的演化过程中，无论是以往的造物设计，还是现当代设计，无不打上社会文化的烙印，因此，设计成为社会文化的重要组成部分。

二、设计是创意的文化

创意是人区别于动物的智慧的最高准绳。人和动物的本质区别正如马克思所说的："动物只是按照它所属的那个种的尺度和需要来建造，而人却懂得按照任何尺度来进行生产，并且懂得怎样处处都把内在的尺度运用到对象上去；因此，人也按照美的规律来建造"（1844年经济学哲学手稿．马克思恩格斯全集．第42卷：97）。这段话不仅从根本上指出了人类的生产活动是一种自由的、自觉的活动，并且指出了劳动与美的创造之间的内在联系，而且还可以理解为这种生产活动和美的创造是由设计来实现的。

创意和创新，二者是同质概念而词性相异，前者是名词，指创造性意识，后者则是动词，有破旧立新、标新立异之意。但二者共同的含义是创造性，是一个"新"字，是要树立创新只有第一，没有第二的概念。当前特别提倡原创力，所谓原创力，是指获得前沿性的具有突破意义的、从模仿性创新转向自主性的创新能力。

设计，包括以往的造物设计，从本质上来说是人类一种有意识的创造性活动，而创造性想象不属于求同思维，而是属于求异思维，所以它同设计创造有着极密切的联系。列宁曾经说过："如果一个人完全没有幻想能力，如果他不能间或跑到前面去用自己的想象力来给刚刚开始在他手里形成的作品勾画出完满的图景——那我就真不能设想有什么刺激力量会使人们在艺术、科学和实际生活方面从事广泛而艰苦的工作，并把它坚持到底。"江泽民同志也指出："创新是一个民族的灵魂，是国家兴旺发达的不竭动力。"在这方面爱因斯坦也说："世界上最宝贵的东西是创新，因为知识是有限的，而创新是无限的。"英国杰出的设计师之一米沙·布莱克（Misha Black）从自身的体验肯定了创造性思维的作用，他说："创造性是设计工作的基础，激发了所有设计师的信仰……是设计师赖以生存的根本，适当具备一点个人创造才能是设计师必不可少的信念。"创造性想象力是设计创造的源泉，它可以补充事实链索中不足的和还没有发现的环节，想别人所未想，发现别人还没有发现的东西，抛开模仿、抄袭，创造出前所未有的新颖、独特的创意性作品来，这就是当前特别强调原创性的重要原因。

创新一词，像阳光一样灿烂，是一个非常具有诱惑力的词汇，但真正要实现创新，却又不是那么容易。在设计领域中如何创新？如何向新的未来转变？设计家们进行了长期的探索和琢磨，有的认为设计的创造性表现为在明确目的的前提下，对设计诸要素整合后作出新的选择。如视觉传达设计，其设计创造性原则主要是对文字、图形、色彩、符号等视觉语言和相关信息进行选择、重新整合后，得出一个能实现目的，又能吸引人们视觉，为人们喜爱的视觉符号。又如产品设计，主要是满足人们生活所需和使用功能，因此其创新原则，是在对原有性能、材料、工艺、技能乃至形式等因素，进行整合、研究的前提下，作出新的选择，设计出为满足人们求新、求异以至于潜在心理要求的新产品。诚然，在设计中，对原有设计元素进行"重构"和"整合"，并作出"新选择"，不失为一种好的设计方式，但最终没有能摆脱窠臼。创新作为人的创造性活动，是人的各种高级智能和活动方式协调、综合运用的结果，是对对象及其涉及的知识和社会的多重关系的独特理解，并在设计过程中进行创造性活动的结果。真正意义上的创新，应该是抛开模仿、抄袭，摒弃传统约束，设计家用自己的聪明才智、能力、经验，以及对设计对象、人民需求的熟练程度，在全部知识和经验的积累下，迸发出灵感的火花，设计出符合人们需求的物质功能、审

美功能、潜在要求的独特、新颖，而且是前所未有的超越性的作品。这种创意，是真正的原创性，而不是囿于传统，也没有渗入因袭传统的因素的创新。

　　从以上阐述，可启发我们思考什么是真正的创新，要怎样才能做到真正的创新。在经济腾飞、科技以前所未有的速度发展的当前，设计追求的不仅是艺术和技术的衔接，而还要有两者之间的内在联系；不是简单地为促进消费而设计，也不要纯粹的机械模式的设计，而是设计出同我们的生活环境和未来需要有着某种和谐一致的东西，要求在技术和艺术结合的基础上，致力于创造一种符合我们的能力和美学观的新文化。所以，设计文化，它不是一般的文化，而是一种创新的、富于超越性的创意的文化。

第二讲　外观美之于设计文化

第一节　美与审美

一个国家、民族的文化水平，直接标志着这个国家与民族的进步程度。而文化在被创造的过程中，同时创造了美，美与此密切相连而同步前进。

那么什么是美？这里我们不妨作一些考证。

朱芳圃在《金文话林》中对《说文》中"文"的解释："文即文身之文"，而《穀梁传·哀公十三年》："吴，夷狄之国，断发文身"。相传公元前2000年左右，在陕西一带周国周太王的长子泰伯因让贤于三弟从祁山出奔到江南荆蛮之地，与江南民俗相融，"断发文身"。这里的"文"泛指纹理，文身，也即刻划其身以为文。《广雅·释古》："文，饰也"，即具有装饰之意。装饰是人对自然物的一种加工，装饰出来的东西总是美的。宋程颐说："天下之事。无饰不行。"故而有对人行为修饰的"礼仪之文"；规范社会、人伦秩序的"制度之文"；对语言文字的修饰，使之"言以足志，文以足言"的"语言之文"，以及音乐、绘画、服饰乃至饮食之文等等。这正说明，人创造了文化，同时也创造着美。用马克思的话就是"人也按照美的规律来创造"。

对于什么是美的问题，以往许多专家写了成百上千篇文章，但还是说不清什么是美这个问题。其实美是自然存在于人的劳动实际中，创造文化的同时也创造了美，通过总结产生了美学理论，把美归结为自然美、社会美、艺术美三个方面。爱美是人的天性，有人说爱美不需要什么理由，也不受时代、阶级、环境的限制。原始人用兽骨制成项链，还在岩壁上画画。后来又在陶器上画各种花纹、图案。只不过是随着文化的进步，人的精神世界的丰富，美的内容、层次也在增加变化。美与人类的成长是同步的，一部美学史也即一部社会发展史。爱美之心是人发展完善的一种动力。

什么是审美？审美是主体与客体之间价值关系的反映。审美意识是作为审美主体的人所独具的，它产生于人的生产实践活动，也即人在对具体的、个别的、感性

形象的接触中，以审美直觉的触发，通过人的理解力和想象力，引起并展开了审美活动，使人对审美对象有了整体的把握，从而由情感体验产生了美感。所以审美是人的一种高层次的需要，表现为人对生活的情感认同和精神超越性，它以满足物质需要为前提，进而满足精神需要的追求。

在审美活动中，客体对象固有的美，给人以审美享受，能在一定程度上满足人的审美需要，这就产生了审美价值。审美价值与社会功利虽有区别，但往往密切联系在一起。

美有内容美和形式美。可以说现实中的任何事物都具有一定的内容和形式，没有无内容的形式，也没有无形式的内容。黑格尔曾说："内容非他，即形式之转化为内容；形式非他，即内容之转化为形式"（黑格尔．小逻辑．278）。他又说："美的东西可以分为两种，一种是内在的东西，即内容。另一种是外在的，即内容借以现出意蕴和特征的东西"（黑格尔．美学．第一卷：46）。内容是指构成事物的内在要素的总和；形式指显现内容诸要素的结构方式和表现形态。一般讲，内容是决定事物性质的基础，形式是为内容所要求的存在方式，内容与形式是矛盾的统一。而内容决定形式，形式服从内容；同时，形式有它相对的独立性，并又能反作用于内容。这是内容与形式关系的一般规律。

但在现实中，内容与形式关系又表现得错综复杂，其绝对平衡是少数，相对平衡或不平衡居多数。

第二节　形式美之于设计文化

一、内容美与形式美

内容美：指人和物内在的美，如人的修养、精神之美。人的知识、思想、道德修养等精神方面的结构，从而分出高尚与卑下、丰富与贫乏、高雅与粗俗等。知识丰富的人有一种从容与幽默的雍容之美；思想敏锐而有个性的人有一种勇敢与坚强的阳刚之美。

就应用美术讲，内容美更确切地说，指的应就是功能美。

而形式美，通俗地讲就是外观美。

对于实用产品，人们虽往往着眼于使用价值。但在满足物质的使用功能外，还须要满足其精神审美的需要，特别是在当今竞争激烈的年代。所以形式美对于设计等应用美术有其特殊的意义，有人说实用美术的美在于形式美，这句话不无道理。因为形式美的特征是具有直观性，它使人们能直接触摸到、感受到对象的美。人们欣赏美，无论是自然美、艺术美、还是产品的美，总是先凝视、观照对象的外形，

把审美关注高度集中在对象的外观上，从对事物外形美的欣赏，进一步领悟其对象的内在精神力量，这就是所说的"由外而内"的理念实践的验证。

在现实生活中，由于人们所处的地域、经济地位、文化素质、思想习俗、生活理想、价值观念等的不同，因而产生不同的审美追求。然而，以形式美这一因素来评价某一设计物时不难发现，大多数人对于美或丑的感知有着一种共识，这种共识是人类在长期生产、生活实践中积累起来的，它的依据就是客观存在的美的形式与形式美法则。

二、形式美的内涵因素

我们生活的大千世界充满了光与色、声与形，这些作为自然物质材料美的色彩、线条、形态和动听的声音，是构成事物形式美的内涵因素。

（1）色彩在视觉诸元素中是对视觉冲击力最强、反应最快的一种信息。马克思曾说："色彩感觉在一般美感中，是最大众化的形式"（马克思恩格斯全集．第13卷：145）。这是因为色彩普遍地存在于自然界和社会界，又广泛地和人们的视觉直接接触，并且能迅速引起反映，在广大公众中留下深刻的印记，强化了他们认知、记忆和联想，以及见诸于行动的效果。

色彩的元素包括红、橙、黄、绿、青、蓝、紫七种，这是牛顿在1666年利用三棱镜的折射，从太阳光中解析出来的。由于物体对色与光有吸收或反射的功能，使之呈现出各种不同的颜色。而对颜色作明暗、深浅的不同处理，可造成形体感、质量感等的视觉效果。

色彩之于设计具有识别和导向作用。当色彩用于表达某种理念和特定含义时，一经确定，反复使用，约定俗成，在人们头脑中形成固定观念，产生识别作用和导向作用。如医疗界的红十字标记、十字路口的交通指示标记的色彩等。国外有一些学者认为色彩和形状往往有紧密的联系，而且还具有某种共同的规律，这一规律可能和传统习俗以及物的形态、色彩的象征性、表情性有关。如在色彩中红、黄、蓝为三种基本色，而形状中的正方形、三角形和圆形为三种基本形。正方形同红色相一致，

扬州瘦西湖凫岛色彩美

都表示着庄重、稳定、浓烈、静止感；圆形和蓝色相适应，能带来圆润，流动、和谐、深远、纯洁等感觉；而三角形与黄色相对应，多表示一种危险性，所以交通标志及具有危险性物品的标志，都采用三角形并涂饰黄色，便于迅速识别。又如两种可乐罐放在一起，其罐形基本上无差别，差异在于色彩，人们一看到大红底色白字的，就知道这是可口可乐，而蓝底色有红白蓝飘带符号的，肯定是百事可乐。专用色彩在长时间的反复与人们的接触中，不仅有识别功能，而且会深深地加强人们的记忆，这是设计中利用色彩的社会习俗和人们的心理发生对应关系所产生的色彩效应。

舞蹈服饰色彩美

色彩对于现代设计是一种十分重要的艺术语言。无论是视觉设计还是产品设计，其色彩的设计要受到功能、受众心里、环境、产品的材质、加工工艺等特点的制约，因此不仅追求色彩设计的美观、大方，还要考虑到与产品物质功能的统一、与环境的统一、与人机关系的协调，使产品色彩设计成为科技、艺术与人的心理感受呈现高度的统一。

丹麦彩色椅

当代是色彩设计的时代，追求单纯、明快的色调，同时也充分利用新材料固有的色彩、光滑、平整等特点，体现整体、大方、明朗、健康的时代感和现代物质文明的进步。

室内装饰时装裙

（2）线条是造型设计的基本要素。

线在造型设计中是一切形体的基本单位，是各种形象的基础，线对于造型是最富有表现力的一种手段，不同的线条具有不同的特性。水平线是最基本的线，它能

时装裙

田径

篮球

音乐海报

钢管雕塑

带来平静、沉着、安定、延伸、开阔之感；垂直线表现出强硬、坚实、有力、刚劲、挺拔、严格等的性格；斜线给人以上升、高大等感受。

曲线、弧线由于相互之间在曲度和长度上都可不同，因而能够产生多种多样的变化，表示优美并给人以质感和运动感。

"音乐海报"的设计，无论是线条的多样变化和色彩的丰富多变，其韵律美，使人产生对音乐的联翩浮想。

而在产品造型中，由于线的长与短、粗与细、斜与正、曲与直、断与续的不同组合，就能设计出千姿百态的美的外形来。

钢管雕塑也只是由一根管道几经弯曲，创新地塑造出形似天鹅的塑像。

流线则表现出流畅、速度，给人以利索、兴奋之感。如流线型交通工具，不仅在功能上起了减少阻力的作用，而且给人以流畅、洒脱的美感。

充满速度感的交通工具

流线型笔

折线形成的角，则给人以升、降与前进等方向感。而波状线在 18 世纪英国画家和艺术理论家贺加斯的眼中是比其他任何线都更能够创造美的，因为它由两种对立的曲线组成，变化更多更复杂，因此被称为"美的线条"。

面是指由线移动所生成的形迹，如平面、曲面。它包括正方形、长方形、三角形、圆、椭圆平面、几何曲面、自由曲面等等。如果形成面的线长短比例适当，就能使人感到悦目。

三、关于形式美规律

人对具有美的因素的具体事物的把握，从中给予抽象、概括、提炼，并按一定的规律组合起来，形成一种既抽象又具体，并有相对独立存在意义有规律的东西，被称为形式美规律，或形式美法则。这些规律一经形成，又反过来指导人们的审美实践，提高人们对美的欣赏能力，帮助人们自觉地照美的规律来进行创造。

这些规律的具体因素如整齐一律、对称均衡、对比调和、比例与尺度、节奏与旋律、多样统一等。

（1）整齐一律：是指构成形式美的物质材料量的关系及形式的统一，其特点是一致与重复，即同样的形体有规律的重复排列，体现为整齐划一。如天安门检阅军队的方块进行；楼房的门窗，阳台的整齐一律；家用电器的按钮，电脑键盘等也运用整齐一律的法则，均给人以秩序感、条理感与节奏感。

整齐一律在形式美规律中是最简单的，如用得不适当，会产生刻板、单调、呆滞的感觉。

（2）对称与均衡

对称是以中轴线为基准而分成相对的两个部分，是生物体结构的一种规律性的表现方式，人体、动物体、植物叶脉等都有对称规律。

天安门检阅军队的方块

整齐排列的钢丝椅

园林建筑的线条美

比利时赌马场标志

儿童像上下对称

建筑的对称设计

在设计中，对某一图形设置以垂直的中轴线为基准，而把左右分成形量完全相等的两部分，这个图形就是左右对称的图形，这条垂直线称为对称轴。对称轴的方向如由垂直转换成水平方向，则就成上下对称。如垂直轴与水平轴交叉组合为四面对称，则两轴相交的点即为中心点，这种对称形式即称为"点对称"。点对称又有向心的"求心对称"，离心的"发射对称"，旋转式的"旋转对称"，逆向组合的"逆对称"，以及自逐层扩大的"同心圆对称"。

对称的形式很多，从石器的创造和演变到科学高度发展的今天；从建筑艺术，实用品到交通工具等，处处都可看到对称设计的痕迹。

均衡是对称的变体，是各要素之间的均衡状态和平衡关系。即如果在平衡器的两端放上两个物，虽然它们的形体大小不同，但当双方获得力学上的平衡状态时，这就是均衡。为此对均衡可理解为布局上等量不等形。即双方虽然外形大小、多少不同，但重量是相对平衡的。

均衡在生活现象中，还具有动态的表现，如人体运动，鸟飞兽奔，风吹麦浪等，都能构成均衡的形式。人体在正常坐立时是对称的，但活动时改变了姿态就呈均衡状态。黑格尔认为均衡是由于差异破坏了单纯的同一性而产生的。均衡有重力均衡、对比均衡等。

均衡对物体来讲是指实际的重量关系。而在图形构成设计上，均衡并非实际重量的均等关系，而是指图像的形量、大小、轻重、色彩的明暗以及材质等，按主次的差别，均衡地进行布局，取得视觉上的均衡感。

均衡在艺术设计中的形式结构，主要是掌握重心，利用虚、实、气势的各种向心力，达到互相呼应和协调一致，使之具有动静变化和

活泼优美的特征。产品造型设计运用对称均衡的形式，主要指产品由各种造型要素，如零配件、元件本身的形状、大小、分量，以及按位置的远近、高低的变化来保持重心的均势与稳定，能给人以庄重、稳定、平衡和秩序的感觉形式，主要指产品由各种造型要素，保持重心的均势与稳定，能给人以庄重、稳定、平衡和秩序的感觉。

均衡的构图　　　　　　　　鸟形壶　　　　　　　　　有把的保温瓶

（3）对比和调和

对比，又称对照，是指构成要素的差异性，是把两个相同的东西或两个质量反差很大的要素排列在一起，突出各要素的个性，使主体更加鲜明，使造型物在对比中呈现出生动的艺术效果。

对比关系在设计中，主要通过色调的明暗冷暖；形状的大小、方圆；线条的粗细、长短；方向的垂直、水平、倾斜；数量的多少，距离的远近、疏密；图形的虚实、黑白、轻重，形象态势的动静等多方面的因素得以体现。

强烈的对比，给人带来鲜明、醒目、跳跃、活泼的感受。对比手法对于海报、橱窗设计、展示设计等以作用于人的视觉要素的设计，以及雕塑设计、服饰的色彩设计等来说，具有更显著的效果。在造型设计中，用不同形体的对比，可使大小部

公寓楼　　　　　　　　　方圆对比　　　　　　　　高矮对比

百威啤酒广告——大小对比

分相互衬托，突出重点，增强形体的变化感及空间感。

调和，强调的是构成要素的共性，加强同质要素间的联系，使之形成视觉上的协调统一的艺术效果。调和能给人以融洽、适宜、和谐的美感。

对比与调和的类型有：线的对比与调和；形与体的对比与调和；色彩的对比与调和；材质的对比与调和等。

（4）尺度与比例

尺度，指产品与产品、整体与局部，以及产品与人之间的尺寸关系。如建筑、服饰、产品等的造型要符合"美的规律"，就要按照它们的功用、类型、不同体型，以及不同产品与人的使用关系，根据整体要求，制定出适宜的尺度。

比例，是指同一事物整体与局部、局部与局部、局部与细部之间的长短、大小、高低、宽窄等之间的尺度关系。人们在长期的生活和生产实践活动中一直运用着比例关系，并以人体自身的尺度为中心，根据自身活动的方便总结出各种尺度标准，体现于衣食住行的器用和工具的形制之中，成为人体工程学的重要依据。任何美的产品，都必须具备适当的、正确的比例尺度。

比例是从数的关系来看待事物的美。它作为形式美规律之一，最早用于建筑，早在17世纪就有人断言，建筑上整体的美观产生自数学上的比例。著名的黄金分割率与黄金矩形就含有数与比例的关系。黄金比与黄金矩形由于尺寸比例协调和谐而特别给人以和谐的美感。世界上许多美的造型多与这个比例相吻合，如古希腊的雅典女神庙及巴黎的埃菲尔铁塔等。中国古代的秦砖、汉瓦的尺寸也与黄金比相接近。现代建筑中的窗户、室内桌椅、报刊书籍、展示用框格等也多以黄金分割为依据。

比例是用几何语言，即用一种以数比来表现生活及现代科技的艺术形式。几何形受一定数值严格的制约，如正方形、等边三角形、圆形及其他几何形。形的适宜比例，能给人以协调、和谐的美感。

（5）节奏与韵律

节奏是有秩序的连续，有规律的反复的律动形式。它的最主要特征是形式诸成分之间的间隔和有规律的重复。

节奏来自生活，昼夜交替、季节代序、人体呼吸、脉搏跳动、声音的强弱、长短、力度大小的交替等，都是节奏美的表现。

节奏可以分为强节奏和弱节奏，此外还有等级性节奏和分割线节奏。

韵律，则是指在节奏的基础上更深层次的内容和形式的有规律的变化统一，以及物的层次的渐变、递进，便能形成韵律。当节奏具有一定比率的渐次的大小、多少、长短、疏密、强弱、浓淡、深浅的层次规律变化时，就会表现出不同的韵律。

韵律有渐变韵律、循环韵律与反复韵律和交错韵律。

节奏和韵律，体现在音乐中是音响节拍轻重缓急的变化和重复。

节奏和韵律在诗歌中是指诗歌中音的高低、轻重、长短的组合，匀称的间歇或停顿，一定地位上相同音色的反复及句末、行末利用押韵以加强诗歌的音乐性和节奏感。

节奏、韵律在平面设计中，是指以同一要素连续重复时所产生的运动感。平面构成中单纯的单元组合重复易于单调，由有规律变化的形象或色群间以数比、等比等的处理排列，这就会构成平面设计中的节奏、韵律感。

节奏在造型设计中，是通过线条的流动、光影的明暗、色彩的深浅、形体的高低等因素，作有规律的反复，形成美的节奏感。

节奏、重复用于建筑中，体现在建筑上的层层叠叠这些连续的要素，在层次间按一定顺序排列，或按渐变的方式而形成的美感。

中国的传统建筑宝塔，由底座到塔顶，由大到小，多层次的渐变，以及螺旋形楼梯，它们的节奏、韵律就在这有规律、有次序的变化中表现出来了。

中国长城，它通过非常简约的基本单位相似的形块，交替重复，既连续又有规律的变化形态，形成了鲜明的节奏感和韵律感。

旋梯

常州天宁寺宝塔

线条的转折形成韵律感

美的产品无论是形状有规律的重复，各部分大小不同的有秩序的排列，还是线条与线条、形体与形体相互之间的有条理的连续，都可以产生节奏感。如极具现代感的灯罩设计，用线条的转折及有规律的重复，看似简单却给人以鲜明的韵律感。

（6）多样统一。就是寓多于一、多统于一，也即变化中求统一、统一中求变化，是形式美法则完美和谐的高级形式，它体现了自然界的对立统一规律。

"多样"，指整体中所包含的各个部分在形式上的区别的差异性；"统一"，指各部分在形式上的某些共同特征以及它们之间的某种联系、呼应、衬托的关系。

多样统一包括两种类型：一种是各种对立的因素之间的统一；一种是多种非对立因素之间的统一，谓之调和。互相对立的因素结合在一起形成的和谐与非对立因素之间的统一作比较，前者能形成强烈的对比，因此更具有美的魅力。

多样统一的完美境界是和谐。古希腊毕达哥拉斯学派认为，"和谐是杂多的统一，不协调因素的协调"（尼柯玛赫：《数学》《西方美学家论美和美感》第 14 页）。黑格尔曾说："差异面的整体在协调一致时就形成和谐"（黑格尔《美学》第一卷第 311 页）客观事物本身具有形、质的各种差异性，如大小、方圆、高低、长短、粗细、轻重，以及色的深浅、冷暖、明暗等。和谐是将两种以上的因素，或者是将各对立因素构成一个协调一致的完整的统一体，这就形成了和谐。和谐是美的最高境界。

多样统一在园林设计布局中明显地体现了它作为形式美规律之一的重大意义。如苏州园林，园中有园，山外有山，亭台楼阁，错落有致，长廊迢迢，迂回曲折。统一中有变化，变化而又统一，无限韵致，令人回味无穷。

多样统一法则的运用特别体现在澳大利亚的悉尼歌剧院的设计上，三组白色薄壳型屋顶，用一片片人字形的拱肋拼接在一片桃红色的花岗岩大基石上，基座坐落在海湾的班尼朗峡，整个设计弧线与直线相交错，贝壳形与矩形相对应，基座的桃红色与屋顶白色相对比，蓝天白云和湛蓝色海水相呼应。它像白色的玉兰花开放在桃红色的花萼上，又像片片白帆迎风驶向港湾。多样统一的造型美无与伦比，使这座建筑充满了诗情画意和浪漫色彩。

公园座椅的色彩是一种和大自然色彩十分谐调的美。

多样统一在服饰设计中，特别是女装设计，衣料的质感、色彩的搭配、线条的多样化、上衣下裙的配置，加上鞋帽、拎包等装饰品的配备，都要由多样统一最后构成协调的整体美。

公园座椅

第三节　形式美对设计文化的重要意义

文化的创造、发展伴随着美的创造发展，这从原始时期工具的发明与不断改进可得到印证，石刀、石斧最早是为了实用，以后在不断的改进中，既提高了使用功能，而且磨光、形式上的对称等都满足了人的美感要求。从这些可以看到，人们在创造文化的同时，创造了美，这是区分文明与野蛮的重要标志。

衣

而由设计文化所衍化出的设计美学，具体地说应该属于应用美学的范畴。所以形式美及其规律作为一种普遍性的规律，同样适用于设计文化领域。上面所说的形式美的内涵因素诸如此类色彩、线条；形式美规律中的对称均衡、对比调和、尺寸比例、节奏韵律、多样统一等，无不适用于设计文化。生活中的物，只要是经过人工加工、设计、制造出的人造物，无论是大至机械设备、交通工具、宇航飞船乃至整个人造世界，小到生活日用品的设计制作等，都需要运用形式美及其规律。如服饰的色彩、款式；食品的色、香、味、型；特别是建筑设计从面积到样式，从室内到室外，离开了设计就成不了建筑。而在所有的形式美因素中线条和色彩是最广为运用的。服装的款式、房屋的设计、交通工具的设计等哪一样都离不开线条。所以，线条是一切设计最基本的单位。而如果离开了色彩、对称、比例、对比、调和、节奏等，又何从谈设计的美。特别是在当今竞争激烈的社会中，同类商品在质量、价格

食

相同的情况下，人们关注的就是外观的美不美，而且当前随着经济的发展，人们生活水平的不断提高，尤其是新生的一代，好新、好美、好奇，他（她）们在购物时特别注重物的外观美。由此可见，形式美对于设计文化有其特殊重要的意义。

第三讲　从龙形象看设计文化

中国的龙文化源远流长，和历史一样古老，中国的"龙文化"最早可追溯到距今 8000 多年前的新石器时代，在那时龙的形象就出现了。

历史上没有人见到过真龙天颜，现实生活中也没有过活龙活现。然而，确确实实，龙的形象可以说在中国无处不在，无时不有，它根深蒂固，生生不息，绵延不绝地活在中华民族的心中。龙所具有的那种威武奋发、勇往直前和所向披靡、无所畏惧的精神，正是中华民族理想的象征和化身。它虽历经沧桑，长时期地被封建帝王所占有，成了统治者的徽记，但它和广大人民群众始终息息相关，到今天，人们谈龙，总是众口皆碑，引以为傲。

第一节　龙的起源探源

关于龙的起源历来众说纷纭，有一种说法，认为是源于雷电、风云自然景观，《山海经》有云："雷泽有雷神，龙身而人头。"《易经·系辞》："云从龙。"这些记载显示了先民们对大自然风云、雷电的巨大威慑力量和天象观无法理解，更无法驾驭，从而产生一种意念。确实，在夏秋之际，气候剧变时，乌云翻滚的天空往往出现一条粗黑而巨大的曲线，硕大无比。加上骇人的雷鸣闪电，认为上天设下了神龙，愤怒时兴风作浪，降下灾害；和顺时能降甘露，滋润禾苗，免除旱灾。这是原始先民最初对龙形象的一种意象化的认知，是一种神化的龙。

第二种说法，认为龙是自然生长的生物，如《洪范·五行纬》："龙，虫之生于渊，行无形，游于天者也。"《说文解字》："龙，鳞虫之长，能幽能明，能细能巨，能短能长，春分而登天，秋分而潜渊。"《幼学句解》中对龙的记载是："角似鹿，头似驼，眼似鬼，项似蛇，腹似辰，鳞似鱼，爪似鹰，掌似虎，耳似牛。"这是原始先民在对自然界、社会现象的经历中，并从生物学角度推测作出某种抽象和综合，并加以想象而创造出来的具象的生物的龙。是一种童年期的理想中美好的形象，并被作为氏族、

中国龙图之一

中国龙图之二

人面蛇身的
女娲和伏羲

部落的图腾———一种氏族部落的标记而出现的。

　　第三种见解是从考据学角度看龙文化的产生。认为龙形象的出现和图腾有关，图腾是原始社会氏族部落的一种标记，当时是渔猎社会，因此图腾多以动物为题材，而蛇更是原始先民的崇拜之物，在中国的神话传说中，人面蛇身的形象很多，《山海经》中捏土为人的女娲和伏羲就是人面蛇身。这一人面蛇身形象成了人们崇拜的偶像，并作为氏族、部落或部落联盟的图腾标志。从蛇的形象又逐步演变为龙。闻一多先生在《伏羲考》中说："……现在所谓龙，便是因原始的龙（一种蛇）图腾兼并了许多旁的图腾，而形成的一种综合式的虚构的生物，也即作为中华民族象征的龙，是以原来的蛇身为主体，接受了兽类的四脚，鸟的毛，鬣的尾，鹿的角，狗的爪，鱼的鳞和须。"这就意味着在原始社会中以蛇图腾为标志的华夏氏族部落，战胜、兼并了以其他动物为图腾的氏族部落（或者是以联合形式），而后将他们的动物图腾的局部支体合并到蛇身而构成了后来的龙的形象。这综合式的龙图腾团族所包括的单位，据闻一多考证，大概就在黄河流域上游，古代所谓的诸夏。这种以蛇图腾为主体合并融汇其他动物图腾的民族，所产生的新的混合标志，是龙文化的最终诞生。

　　什么叫图腾？图腾是原始社会的人们将某种动物、植物或无生物奉为本氏族的象征和保护神而加以崇拜，并区别于其他氏族的标记。

　　世界各国不少学者，都对图腾崇拜这一既古老又奇特的文化现象作过考察和研究，普遍认为世界上许多民族都曾经有过图腾崇拜。而将"图腾"一词引进我国的是清代学者严复，他于1903年所译英国学者甄克思的《社会通诠》一书时，首次把"totem"一词译成"图腾"，成为中国学术界的通用译名。严复在按语中指出，图腾是群体的标志，旨在区分群体。并认为中国古代也有与澳大利亚人和印第安人相似的图腾现象。可见图腾就是原始人以某种动物或自然物来作为有血缘关系的本氏族的徽号或标志。

中国的龙图腾同样起源于原始社会。而龙的具体形象化，应该产生于距今8000年左右的新石器时代，商周时初步成形，秦汉时基本定型。后来经过不断的演变和完善。龙的状貌非常奇特，集各种动物的形貌于一身。

从此，龙就成为我们立国的象征。

第二节　龙文化覆盖的几个主要层面

龙文化随着民族的形成和发展贯穿始终，它渗透在各个层面中，从帝王阶层到广大民间，从祭祀到节庆，从正史到野史，从文学到传说故事，从雕刻绘画到诗词歌赋，从建筑、器皿到帝王袍服，无不打着龙的烙印。

龙文化深深根植于中华民族的社会生活之中。中华大地成了龙的故乡、龙的家园，也成为我们立国的象征。

龙的形象经过了神化——人格化的过程，在社会的发展中产生了持续的影响力，而且形成了一种独特的龙文化现象。我们的祖先创造了龙，赋予了它种种非凡的本领和神奇的力量，它是自然的主宰者，可以行云布雨、呼风唤雨，平民大众向它祈雨求福，用它驱邪避灾。而龙更是权利地位的象征，历代皇帝都以真龙天子自居，并利用它来维护统治，显示尊贵；文人骚客把它作为颂咏描绘的主题，总之，龙的影响波及政治、文化的各个层面，无论是建筑，还是工艺美术，抑或是文学诗歌，到处都有龙的踪迹，龙的身影。在中国文化中，龙有着重要的政治地位和文化影响。

一、龙——历代帝王的化身

据历史考证，殷代有："龙侯之国"；夏侯氏有"御龙之国"；虞舜之世有"豢龙之国"；黄帝时有"龙伯之国"。在神话传说中，伏羲为龙种，女娲具龙性，黄帝有龙体，炎帝乃龙子，夏禹是虬龙。这便构成了普天下所有的炎黄子孙、华夏儿女都称自己是龙的传人、龙的子孙的依据。从此，历代帝王都将自己当做龙的化身，他们利用它来树立自己的权威，维护其统治，从而获得更为显赫的地位，也因此受到了人们的普遍崇拜，极大地影响着中国古代的政治和文化。于是真龙天子、龙体、龙颜、龙子、龙孙；龙旗、龙玺、龙袍、龙椅、龙床、龙柱、龙旗、龙驭……连宫殿、庙宇等屋脊上都有龙的装饰。

二、龙也生活在民间

龙既生活在天国和宫殿，又生活在民间。龙在被统治阶级占有的同时，与龙有关的各种观念、现象、习俗等，也广泛而深入地地渗透到人民群众和社会生活的方

方面面。龙在中国兼有贵族性和平民性，是全民共赏的文化表征。

于是，邮票以大龙邮票为贵。民间节日里狂舞着龙舞、龙灯；体现竞争力的有龙舟竞赛。

结婚仪式上使用龙凤花烛；乐器有龙笛；剪纸艺术有双龙戏珠；民间妇女绣花喜用龙凤呈祥题材；饮食文化中有龙须面、龙须菜、龙须粉丝、龙井茶、古越龙酒等；旅游景点有龙虎山、龙光洞、龙光塔，欣赏的是九龙壁；求雨要去龙王庙，救火用的喷水带叫水龙，救火会（现在的消防器材室）的墙壁上画满了水龙纹；神话传说有龙王龙女的故事，《高僧传》及《封神演义》中的龙神和海龙王都能兴云布雨，主宰旱涝。孙悟空神通广大，大闹"东海龙宫"；生肖中属龙就有吉祥感；地名有龙口、龙须沟，乃至工具有命名龙门刨的，而用龙命名的地名、人名就更多了，这是一种历史的渊源，我们生活的方方面面都有龙，千姿百态的龙，以"龙"为名，说龙、写龙、画龙、雕龙、舞龙、赏龙，处处有龙，时时见龙，龙的文化雅俗共赏，它深沉而凝重地积淀在中华民族的生活、文化艺术之中。

三、龙文化装饰与建筑

起源于新石器时代早期的龙，经过七八千年的发展、演变和升华，所构成的艺术形象多姿多态。龙文化由观念到实物装饰的延伸，体现在服装、

龙灯舞

龙舟竞赛

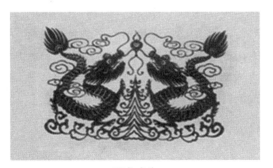

双龙戏珠

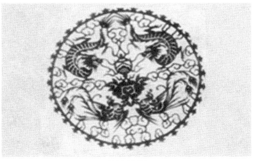

龙凤呈祥

青铜龙耳虎足壶

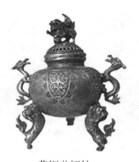
黄铜龙柄炉

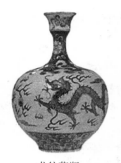
龙纹花瓶

地动仪

器皿和用具上，传统建筑上都有龙的装饰物，可以说，文化涉及哪里，龙文化就延伸到哪里。

商周时代的青铜器造型别致，工艺精细，器皿上已出现不少龙的装饰，龙文化装饰尤其在中华传统建筑上更是少不了它。"龙避邪"，平民百姓住宅饰以素瓦或陶质者为多，但一般不得用大型的龙吻兽。以龙装饰在屋脊上用于避火灾，驱魑魅。但最初并不是龙形，有鸟形的、鱼龙形的。至中唐或晚唐出现张口吞脊的鸱吻。宋代以后龙形的吻兽增多，清时已很普遍，其龙首怒目张口，四爪腾空，艺术形象已很完美，称为"正吻"、"龙吻"、"大吻"。

华夏龙柱虽说最早的应是龙图腾柱，但目前我们能查之有据的龙柱自汉代始。有山东微山县和曲阜孔庙、浙江海宁、山西晋祠圣母殿、四川江油云岩寺、沈阳故宫大政殿和崇政殿、四川峨眉山市飞来殿等多处，都有或木雕、或泥塑、或石雕、或沥粉金漆、或金属雕等龙雕柱。故宫中的龙柱更是到处可见。这些盘旋在柱上的龙，都姿态各异、栩栩如生，有的盘飞上升，极具动感。

龙文化在建筑中的运用典型是故宫，在这座巨大的皇家宫殿之中，更是充分表现出了龙文化的威慑力量和艺术魅力。

平遥建筑龙头

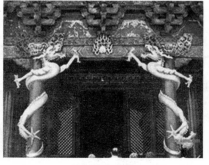
沈阳故宫龙柱

孔庙龙柱

北京故宫始建于公元 1406 年，1420年竣工，占地面积 78 万平方米。主要建筑是太和殿、中和殿和保和殿。故宫建成后，经历了明、清两个王朝，到 1911 年清帝逊位时约 500 年间，历经 24 位皇帝的统治，是明清两朝最高统治核心。这座皇家宫殿凝聚着近 600 年的宫廷变迁和人世沧桑，积淀了几千年的历史文化，是人类珍贵的文化遗产。龙作为王权的象征，故宫中处处可以见到龙的威武矫健身影，宫殿门口有巨龙镇守；那雄伟的宫殿房顶的两端各有一只口吞屋脊的鸱吻，相传龙生九子，鸱吻是龙的第二个儿子，这位龙子喜欢吞火。于是人们便把它放置在屋顶上以避免火灾。

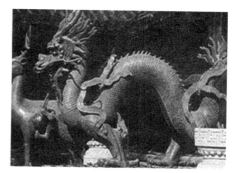

故宫宫殿门口的龙雕

故宫九龙壁位于故宫内东侧的皇极殿前，背景是山石、云气和海水。建于乾隆三十八年，是一座长 20.40 米，高 3.50 米的高大的琉璃照壁。照壁饰有九条巨龙，各戏一颗宝珠。九龙壁上面的九龙采取浮雕技术，富有立体感，形体有正龙、升龙、降龙之分，每条龙都翻腾自如，神态各异。为了突出龙的形象，并采用亮丽的黄、蓝、白、紫等颜色，色彩华美，堪称我国古代城市雕塑的典范。

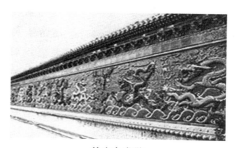

故宫九龙壁

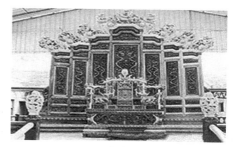

龙座

故宫的太和殿是明清历代皇帝召见朝臣，处理国家大事的地方。是紫禁城内体量最大、等级最高的建筑物，建筑规制之高、装饰手法之精，堪列中国古代建筑之首。目光所及之处，龙的身影遍布全殿，殿中的宝座用楠木精雕而成，通体髹以黄金，富丽堂皇而又极具威严。宝座的造型为"圈椅式"，在靠背上平雕着阳文云龙，靠背的正中一只蟠龙昂首张口、双目凝神，其状栩栩如生。椅背靠手的四根圆柱上各蟠着一只惟妙惟肖的小龙。座下面的两个底座上雕刻着形态各异的龙纹。整个宝座从上到下共有 13 条金龙盘绕，仿佛宝座本身就是一条金龙，威严地驻守在这大殿之中。

御阶上的龙

太和殿前龙柱

太和殿共有72根大柱，围绕在宝座周围的6根贴着黄金的大柱上各雕有盘旋而上的巨龙，顺着这6根金柱之间的藻井上还有一只蟠龙。龙眼炯炯有神，龙爪刚劲有力，气势威严。此外，太和殿的门窗，都镌刻有精巧的龙图案。殿门以上的门楣、额枋、斗拱、匾额上都有雕龙彩绘，天花板上所绘彩龙就有3000多条，连御阶上都刻上龙纹。其造型千变万化，威严、端庄而矫健，将皇权烘托到了登峰造极的境地。

我们的祖先创造了龙，赋予了它种种非凡的本领和神奇的力量，对它顶礼膜拜，并逐渐从神化演化为人格化。封建帝王利用它来维护统治，显示尊贵；平民大众向它祈雨求福，用它驱邪避灾；文人骚客把它作为歌颂、描绘的主题，还有数不清的民风与民俗及民族节日与龙有关。总之，从帝王阶层到广大民间，从天文到地理历史，从神话传说到节庆祭祀，从雕刻绘画到诗词歌赋，从建筑到器皿装饰，无不打着龙的烙印。龙的影响波及文化的各个层面，到处都有龙的踪迹，龙的身影。

第三节　龙文化的象征性与社会功用

一、龙文化象征着中华民族兼容并包、海纳百川的博大精神

多元综合的龙形象，是一种内涵十分丰富的文化符号，体现了我国各民族的融合性，它是民族大融合、大团结、大统一的象征。不论朝代兴替，国运盛衰，中华文化都能在不断地吸收和融合中生生不息。龙文化首先体现出中华民族团结合力的精神内涵，就像舞龙和赛龙舟一样，都需要有集体的合力才能取得胜利。著名龙凤文化研究专家庞进先生认为：中国人对龙的创造，符合着融合的世界观，体现的是一种宽阔博大的宇宙胸怀，龙与中华文化的关系，是用融合性的形象表达融合性的理念。融合更是和谐的前提和基础。和谐文化作为一种以崇尚和谐、追求和谐为价值取向的文化，其内容包括多元统一、兼容共生、协调有序和大众共享等方面。如和谐的人际关系，和谐的家庭氛围，和谐的社会秩序，和谐的民族关系、和谐的国际环境，都有赖于融合，都需要融合。妥善处理错综复杂的矛盾，促进社会和谐，既需要有相应的社会机制，也需要相应的社会文化。

　　中华龙之所以几千年来一直被崇尚，是因龙形象既是多元一体化的综合表现，龙文化也就体现了中国人整体的民族精神。那就是勤劳、智慧的创造精神；自强不息、勇往直前的奋斗精神；威武奋发、无所畏惧在斗争中必胜的信念；爱国爱民的献身精神和仁爱重德的精神等。这些正是中华民族理想的象征和化身，是中国人民价值取向的准则，也是中国人民在前进途中获取胜利的信心和支撑。所以，龙的精神成为中国人民族精神的表征。

　　龙文化不仅体现了我们民族自强不息、与时俱进的精神，更体现了和而不同、求异存同、和谐相处的精神。所以，"龙，是中华民族团结凝聚的象征；龙文化，揭示了'团结就是力量'的深刻真理"。团结合力使社会安定，并且也是实现中华民族伟大复兴的重要精神支柱。正是这样，造就了中华民族的辉煌成就，使中华民族有了共同的文化象征、共同的图章徽记。因此，今天让龙文化在新时期建设和谐社会当中焕发出新的生机和活力是具有现实意义的。

二、龙文化是民族凝聚力的心理认同

　　优秀传统文化作为一个民族延续的血脉，体现了民族的认同感、归属感，并产生了强有力的凝聚力。

　　龙文化概念，与炎黄二帝是中华人文始祖的理念一样，始终覆盖着神州大地，以龙文化为渊源，从诞生迄今，经历了漫长的历史长河，记载了中华民族悲喜、荣辱和胜利的历史进程。龙的概念和内涵也几经变化并随着历史的发展而延伸、扩展。到今天，"炎黄子孙"、"龙的传人"，龙的形象代表了海峡两岸人民渴望和平、统一的心声，是谐调民族感情、加强民族团结的一个强有力的聚合力和向心力，并且成为民族心理素质的一个重要组成部分。中国国家博物院研究员李先登认为："龙从产生之时起，就成为我国各民族统一与融合的象征。中华儿女大都认同自己是人文意义上的龙的传人。""龙的传人"不仅成为中华民族生存与发展的一种内在力量，更重要的，它是一种强大的凝聚力，在这种强大凝聚力的号召下，中华民族团结、拼搏，克服一切困难，奋勇前进。

三、龙文化的纽带作用

　　起源于新石器时代早期的龙，经过七八千年的发展、演变和升华，所形成的艺术形象构成了丰富多彩具有深厚魅力的龙文化，而中华民族富有追溯始祖和共祖的传统：认祖归宗、热爱祖国、祈求和平。因此，龙文化不仅成为海内外华人普遍认同的，是中华民族民族精神包容、综合、化合的精神象征，是中华民族的广义图腾，而且是整个中华民族的情感的纽带。在历史的长河中，这条纽带使凝聚力日益强化，

终而积淀为民族的共同心理，龙文化除了在中华大地上传播承继外，还被远涉海外的华人带到了世界各地，海内外华人都以龙作为自己的民族文化标志，把自己作为龙的传人。在世界各国的华人居住区域内，最多和最引人注目的饰物仍然是龙。因而，"龙的传人"、"龙的国度"也获得了世界的认同。因此，龙文化在当今的民族大团结的舞台上起着非常重要的纽带作用。

江泽民同志曾在《为促进祖国统一大业的完成而继续奋斗》的讲话中指出："中华各族儿女共同创造的五千年灿烂文化，始终是维系全体中国人的精神纽带"。钱其琛同志在为"华夏文化纽带工程"撰写的《增强中华民族的文化凝聚力》的文章（1999 年 5 月 31 日人民日报海外版）中也说：中华文化的"纽带"性质和作用首先表现在中华民族认同共有的文化标志。"在中华民族诞生发展的长河中，由于繁衍生息在共同的区域，有着共同的奋斗经历和共同的风俗习惯，就产生了共同的文化标志及其强烈的认同感"，"海内外华人都会认同中华文化中龙与凤的文化标志。这些形象很容易唤起海内外华人共同的民族感情"。从历史人文角度看，伏羲、女娲、炎黄二帝和夏禹，都是中国历史上作为实在的历史人物而存在的。但更重要的是人文方面的意义：他们使一个民族有了可以引以为自豪的共同的文化始祖、共同的精神母体。这便构成了普天下所有的中华儿女都把自己看做是炎黄子孙、龙的传人的思想基础。从而出现了哪里有华人辛勤的足迹，哪里就有中华龙矫健的身影的现象。

2006 年德国举办"中国时代 2006"活动，由波兰艺术家设计、德国本地公司铸造的"中国龙"在举办期间，屹立在以汉堡市容为背景的内阿尔斯特湖上，汉堡市长奥勒·冯·伯恩斯特说："整整三周时间，我们这座城市将成为'中国龙'的象征。"汉堡现已成为中国通往欧洲的一个桥头堡。出自德国人之手的"中国龙"，让人们领略了中国在世界人民心中的形象。透过中国龙，人们看到的是一个日益强大的中国，一个生机勃勃的中国，一个勤劳、勇敢、智慧的优秀民族。中国，不仅为世界经济发展贡献了巨大力量，而且以其悠久的历史、博大精深、绚丽多彩、开放包容的文化吸引着越来越多西方人的目光。中国龙走向世界、世界呼唤中国龙的精神，中国龙不仅是中国的龙，也成为世界的中国龙。

因此，作为龙的传人，我们应向世界彰显龙的精神、弘扬龙的文化，让世界人民看到"中国龙"是如何凝聚全球华夏儿女、复兴民族大业、为世界的和平与发展事业作出贡献的。中华民族是龙的传人，龙的精神就是中国的精神。

龙文化是维系中华民族大团结的纽带，是维系祖国大一统的精神纽带。随着中国国家实力的不断发展与国际地位的不断提高，越来越多的华人团结在龙的旗帜下，融合在同祖共宗、亲如兄弟般的大家庭中。中华龙文化的这种凝聚力，是任何国家、

任何个人都无法消除的，它将在实现海峡两岸统一大业、构建社会主义和谐社会、推动我国社会主义经济建设和改革开放中发挥巨大作用。

第四节　从龙文化看设计

龙是中华民族的祖先，是受某种文化意识的支配而创造出来的一种文化形态。而龙纹的装饰艺术，也就成为中国风格的标志。因而龙也就成为中国文明的象征。

龙文化是中华民族极具深远、广泛意义的文化，被记载于众多文献中，形象地体现在大量的文物、建筑、实用器皿上。

龙文化自创制以来，经 8000 年的风雨变迁，也在不断地演变、发展着。最早的龙形象是新石器时代简单质朴的"原龙"，中经夏商周时期神秘抽象的"夔龙"，春秋战国与秦汉之际粗犷雄健的"飞龙"，魏晋隋唐刚柔并存的"行龙"，宋元明清

新石器时代的玉龙

复杂华丽的"黄龙"，直到当代的吉庆嘉瑞的"祥龙"，充分体现了中华龙文化的不断开拓、不断发展、不断吸纳、不断创新的历程。也说明了各民族是根据自己的理解和需要，不断扩展并丰富着它的内涵，使龙的形象成为整个华人世界的凝聚载体，承载着历史和现实的双重使命。

据考古研究发现，最早的龙图腾是以蛇身、马头、鹿角、鹰爪、鱼鳞等综合升华而成具有百兽之形的神兽，这意味着这样一个事实：即远古时以蛇为图腾的华夏族，与周边各种以马、鹿、羊、鹰、鱼等为图腾的各少数民族部落长期融合，而形成了中华民族的共有图腾。

综上所述，无论是生物的龙还是综合式的图腾的龙；也无论是从幻化的龙到理念的龙；从神化的龙到人格化的龙；从想象中的龙升华而出现艺术形象化并赋予深刻而博大精深内涵的龙，它那突兀不凡、玄奥莫测的形象，庄严威武、统御宇宙的恢弘气势，对炎黄子孙世世代代具有永远的吸引力。这就是来自上古的图腾崇拜，何以能千秋万代传衍不息的根本原因。作为神兽形的龙形象的出现，确确实实是一种原创型创造性思维的产物，并且和设计文化分不开。而中国的龙文化既是人的意念、想象的幻化物，也是人的理想、信念、必胜精神的寄托。龙文化之所以成为全民族的共识，是因由设计而生成的。特别是龙图腾的形成，其形象是由以蛇身为主体，加以其他多种动物的局部肢体组合而成的，这种重构、组合，从现在的意义上讲，就是设计。所以龙文化是设计文化的一个组成部分。

龙文化是设计文化，龙文化又和发生学联系在一起。

从发生学角度考察，龙文化的产生是一个民族在征服自然、改造自然的过程中群体必胜心态的反映，是民族共同文化心理素质的积淀。

从美学角度看，龙形象之所以有如此深厚的艺术魅力和美学价值，不仅仅在于龙形象本身造型的生动、美观，更重要的在于它的内涵美。从马克思主义的美学观看，美是人创造的，是人的本质力量对象化的产物。人和动物的本质区别在于人总是通过自己的创造性的实践活动把自己的本质力量物化到对象中去，使现实"成为自己本质力量的现实，"所以人的本质决定了美的本质。马克思又说："我在我的生产过程中就会把我的个性和它的特点加以对象化，因此在活动过程本身中我就会欣赏这个人的生活显现，而且在观照对象中，就会感到个人的喜悦，在对象里认识到自己的人格，认识到它是对象化的感性的可以观照的因而也是绝对无可置辩的力量。"（马克思恩格斯文集（德文本）.第六卷：187）这段话告诉我们人创造了美，也在这美的对象中观照到了自己的本质力量，并展开了审美活动。

那么，怎样来理解人的本质力量呢？一般来说，人的本质力量包括人的聪明才智、思维和创造力，也包括人的个性特征等，它潜藏于人自身的内心深处，又在生产实践中物化到客体中去。当人在实践过程中，在他所创造的对象中观照到自身的聪明才智和力量时，他就会把自己的作品看作是自己智慧和力量的凝聚和结晶，看到自己有力量驾驭自然并按照美的规律和审美理想来改造自然，塑造出美的作品。正如古代澳洲人用 300 条白兔子尾巴做腰间的装饰品，不仅为了装饰打扮，"……当然它的本身是很动人的，但更叫人羡慕澳洲人佩带的，却是它表示了佩带者为了要取得这许多尾巴必须具有猎人的技能。"（格罗塞.艺术的起源）这段话告诉我们澳洲人佩带三百条白兔子尾巴，除装饰美外，更多的是炫耀他狩猎的技能和本领，是对他的智慧和力量的肯定。也就是"人的本质力量对象化"的标示。而"人的本质并不是单个人所固有的抽象的，在其现实性上，它是一切社会关系的总和"（马克思恩格斯选集.第一卷：18）。这一社会关系的总和也总是经过融和并灌注到具有鲜明个性的生命体中去。具体地说，人的本质力量的对象化也总是体现在一个民族征服自然、改造自然的活动中，是群体同感的心理意识的凝聚与升华。中国龙的形成、诞生和流传是中华民族同感意识和心态的凝聚、积淀和升华，所以，中国龙既是意识的化身，又是具有独特个性的形象化表现，是抽象和具象的统一。人们从龙的形象中观照到了中华民族在改造世界、推动历史前进中的智慧、力量和信念，这一力量和信念鼓舞着中国龙腾飞世界，创造出辉煌和惊人的业绩。

歌德曾经说过："凡是把许多灵魂团结在一起的就是神圣的。"（黑格尔.美学.第三卷）闪耀着美的光辉的中国龙就是这样一个形象，它是中华民族自强不息、团结、奋进的一个强大的聚合力。因此，它始终生生不息，活在亿万中华民族人民的心中。

中国号称"东方巨龙"，中华龙文化作为中华民族在数千年发展、演化而来的产物，从创制开始，就成为中华民族的本位文化，也成为中华民族文化精神的吉祥符号和美好象征。在历史的长河中，龙文化持续地流淌着，广泛地深入到各兄弟民族和社会生活的各个方面，成为我们民族的血脉、历史的载体和精神寄托的家园，从而形成独具东方魅力的文化模式。因此，合理开发具有中国象征的龙文化可以更好地促进我国社会主义和谐社会的建设，同时对在国际上诠释我国建设和谐社会的宗旨和理念等，都是具有现实意义的。

龙的图形

第四讲　从彩陶文化到现代工业文明

　　中国文化源远流长，博大而精深。中国人民富于智慧、才能而且勤劳勇敢。早在 170 多万年前到 1 万年前后的旧石器时代，我们的先民就不断制造出石器、木器、骨器、陶器等为生存所需要的各种生活用品和生产工具。人类最早的设计是从石头的简单加工开始的，原始人类为谋求生存，以打猎、采集、挖掘草根等植物充饥，他们在与大自然的较量中，发现石头可用来打制工具，这就是石器时代的开始。新石器时代的石器比旧石器时代进了一步，那时的石斧、石刀、石铲、石凿等经过磨光、钻孔，可以装柄、穿绳，具有使用功能的同时，也初步体现了人的审美意识与精神要求，例如注意石材的纹理和色泽、运用线条的对比、制作时注意形式的对称等，人类对石头的处理在 7000 年前已达到了登峰造极的地步。

　　石器是人类最早的文化物品。从石器开始，人类的文化史在相当长的时期内实际上是一部造物文化史。

第一节　陶器的发明与彩陶文化

　　据考古学家的考证，制陶实际上在旧石器时代的晚期已经开始了。

　　进入新石器时代，距今约一万年至四、五千年前后，随着生产力的逐步提高，人们从牧猎、采集的游牧生活，逐步过渡到定居生活。定居生活使人们有条件设法改善自己的生活，我们的祖先发现泥土没有石头那种不易分解的坚硬，它具有黏性，能吸水使之变软而且可塑性很强，经过火烘烧后硬度增强而耐用，是造型的好素材。于是随着制陶工艺的产生，陶器也就诞生了。

　　陶器的发明，彻底改变了人类设计文化的原始状态，即人们根据生活的需要和自己的理想，把泥制器皿的胚型经过火烧制后，改变了物质的自然属性和物理属性，使之起了质的变化，产生了一种全新的产品，从而使我国进入了设计文化的灿烂时期——彩陶文化时期。

所以制陶工艺的产生，是人类设计文化史上的一次
质的飞跃。

仰韶文化

一、彩陶文化

陶器是原始社会由狩猎经济过渡到原始农业和家禽
饲养经济的反映。有代表性的是分布在黄河中游地带，
距今约 5000 ～ 7000 年的仰韶文化的彩陶最丰富，因为
在河南渑池仰韶村发现，所以也称"仰韶文化"。陶器的
设计制作以生活需要为主，如汲水器、饮食器、炊具、
储存器等。器形样式繁多，色彩早期以红色为主，晚期呈灰黑色，线条流畅，并有
装饰性纹样。

仰韶彩陶中的鱼面纹盆，盆的造型为卷唇圆底，盆内的装饰为鱼纹。多装饰在
卷唇浅腹盆的内壁上。人面鱼纹盆表面看似简单，但内涵却十分丰富，凝聚了彩陶
文化最为鲜明的特征，颇耐人寻味。从而为彩陶文化成为华夏文明确立了具有重大
意义的碑石。彩陶文化的装饰纹样早期以写实鱼纹为主，以后逐渐演变为几何化、
抽象化的纹样，以直线纹、网纹、波纹、斜纹等为基本线形。

仰韶彩陶不仅重视装饰，而且在造型上有了发展。彩陶壶设计呈对称状态，以
网纹为装饰纹样，且有对称的两个绳空，便于穿绳携带。庙底沟出土的陶鹰尊的形
态用现在的话讲是一种仿生的造型。泥质为黑陶，以鹰为造型，粗壮朴实，气势雄壮，
既有实用功能，又显示了稚拙的美。

马家窑陶器以舞蹈纹彩陶盆为代表，盆高 14 厘米，口径 29 厘米，卷唇平底，
陶盆内壁上下有三组五人手挽着手舞蹈的图纹，舞蹈姿态优美，舞蹈人的下方是水
波纹样，盆里盛水后，人们能看到水中反映的舞蹈人的倒影，这种匠心独运的设计，
令现代人为之赞叹不已。仰韶彩陶的造型为以后盆形的设计打下了良好的基础，现
代的盆形可说是那时盆形的延续和发展。

人面鱼纹盆

仰韶彩陶壶

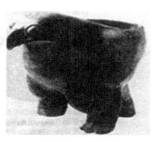

陶鹰尊

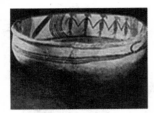

舞蹈纹彩陶盆

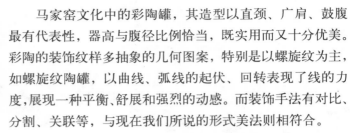

马家窑文化中的彩陶罐，其造型以直颈、广肩、鼓腹最有代表性，器高与腹径比例恰当，既实用而又十分优美。彩陶的装饰纹样多抽象的几何图案，特别是以螺旋纹为主，如螺旋纹陶罐，以曲线、弧线的起伏、回转表现了线的力度，展现一种平衡、舒展和强烈的动感。而装饰手法有对比、分割、关联等，与现在我们所说的形式美法则相符合。

二、黑陶文化

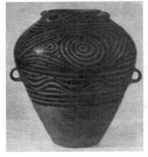

螺旋纹陶罐

龙山文化指分布在华北、东北一带相当广泛地域的新石器时代晚期的文化遗存。当时，整个社会的生产力水平有了很大的提高。由于农业和畜牧业的发展和以制陶、冶铜等为主要标志的手工业的快速发展，制作工艺已出现了轮制技术，这是生产技术上的一次大变革。陶器的种类趋于繁多，较多的是黑色陶器，所以称为"黑陶"；因为它最早发现地点在山东历城龙山镇，故也称"龙山文化"。渗入碳素烧成的黑陶，质量很高。其中被称为"蛋壳陶"的黑陶工艺，器体很薄，胎质细腻，器壁厚薄均匀，乌黑而光亮，造型规则，装饰简朴，是黑陶工艺中的精品。如果把彩陶文化和黑陶文化作一比较，彩陶工艺是以装饰见长，而黑陶工艺则以造型见长，就拿杯的造型看，也呈多样化，有筒状杯、高足杯等，有的还雕镂出透空的编织纹或细空图纹，如黑陶高足杯，其高足上加以镂空，非常精美，给人以典雅、古朴的美感。

值得注意的是龙山文化的黑陶中也出现了仿生形的器皿，被称为"象生器"的仿生设计，其形象特征来自自然界，古代先民们接触最多的是自然界的动物、植物，而设计者们经过对自然界的仔细观察、准确把握，掌握了对象的本质特征，又以生活的需要为目的，并融入了自己的情感和理想，于是以自然界形象为范本，在器皿的设计方面从造型到装饰出现了自然界的迹象，就有了动物形的仿生造型；因为当

黑陶高足杯

黑陶执柄杯

白陶鬶

红陶兽形鬶

时是牧猎、采集经济，因此装饰纹样也多波纹、涡纹、草叶等纹样。其中最有特色的器皿为鬶，有一只白陶鬶，全器如鸟形，三足，有冲天长流，口部呈鸟喙状，身上有乳钉纹，背部有绳纽形的把手，宛如一只昂首挺胸的大鸟。它独特的造型，体现了制陶者的巧妙构思。黑陶文化具有黑、薄、光、纽的四大特点，所说的"纽"指在造型上有鼻、耳、盖纽以及把手等，既适于使用，又有装饰功能。又如红陶兽形鬶，呈猪形，张口拱鼻，两耳耸立，很是生动。而且设计者能将动物的造型与水的出入口巧妙地结合起来，使功能与审美得到了完美的统一。

三、原始社会陶器的特点

陶器的产生与生产、生活密切相连。制作者是根据当时人们生产、生活的需要而制作出各种生产工具和生活用品。而且生产者同时也是使用者和欣赏者。

（1）原始陶器的实用性与审美性的关系：

石器、陶器时期的设计可以肯定说是以功利为主，而后逐步向审美发展。普列汉诺夫曾说过：那些为原始民族用来作装饰品的东西，最初被认为是有用的，而只是后来才开始显得是美丽的。使用价值是先于审美价值的（普列汉诺夫．论艺术——没有地址的信：124-125）。上古时期的设计使用价值先于审美价值，这是毫无疑问的。但设计是人类的一种有意识的活动，在追求使用功能的前提下，人的审美意识也从觉醒而逐日增长，设计者尽量使陶器的实用性与审美性相统一，这就是出现在陶器时代的器皿从装饰到造型都能给人以美的感受的原因。如陶罐的造型，大腹小口，大腹容量大，小口是为了防止液体外流，而炊具往往是三足，那是为受热而设计的。从装饰纹样看，彩陶纹饰多在陶器腹部以上，这是因为原始人席地而坐，而陶器平放于地上，装饰纹样需适应人们的视线之故。

（2）原始陶器的装饰图案无论是人物、动物、植物、几何纹、编织纹等，都表现出淳厚、质朴的感情，具有原始时代的鲜明特点。

第二节　青铜文化

新石器时代末期，原始公社制解体，人类进入了第一个阶级社会——奴隶社会。

奴隶社会形成于夏代，其间经历了商、西周到春秋，奴隶制走向崩溃，前后共经历了1500多年，它的出现是历史的一大进步。随着农业的发展，生产力有了提高，为手工业的更大规模分工创造了条件，当时铜的冶炼和铸造技术的发展最为出色，由此出现了中国历史上灿烂的青铜文化时期，它的突出成就表明了中国奴隶社会手工业发展的最高水平，造物设计也随着生产力的发展而有了提高。

继旧石器、新石器时代之后的第三个时代被称作"青铜时代"。在中国形成于公元前 2000 年左右，经夏、商、周三代，在商晚期和西周早期发展到高峰。

三代的统治者把青铜重器、礼器视为国宝，作为江山的基础，天赋神权的证明，和自身权力、威严的象征。

一、商周时期的青铜文化

商周时期的青铜文化是继彩陶文化之后的又一辉煌成就。

青铜是铜和锡的合金，其优点是熔点低、硬度高，且有光泽度。它的制作需经过制范，即用泥土塑造出一个模子，再用蜡制成模型，有外范和内范，内范和外范之间有一定空间，空间距的多少，就是铜熔液浇铸其间器壁的厚度。

青铜器有烹饪器、食器、酒器等，其中典型的器物是鼎，方正、凝重的造型，对称狞厉的纹饰，造就了威严、神秘的气氛，有的还出现长篇铭文，以示对周王朝的歌功颂德，如规模巨大的"司母戊大鼎"、"人面方鼎"等。

商周时期青铜器的纹饰，无论是奴隶主用于祭祀或宴饮的青铜器，多动物纹和几何纹；动物纹如兽面纹（饕餮纹）、夔龙纹、凤鸟纹等。作为抽象化的图腾符号，被考古学家称之为饕餮的纹样，面目狰狞，神秘莫测，象征着统治阶级的威慑、凶狠和残暴，起到配合奴隶主阶级建立威严统治的作用。

当时用青铜制作的还有礼器、乐器、兵器以及烹饪器、食器、酒器、容器和铜灯、铜镜等。如四羊尊、龙虎尊等。

四羊尊方口大沿，采用圆雕和高浮雕装饰手法，把平面图像和立体雕塑结合起来，把器皿和动物形象结合起来，设计巧妙，造型奇特，线条刚劲，雕镂精工，形象宁静而严正，是商代青铜器中的珍品。

酒器中的爵，其造型设计一般为前有流、后有尖利的尾状，中为圆体的杯，杯身有把，下有三足。造型简练，线条挺拔，直线与曲线结合巧妙，给人以沉稳有力、

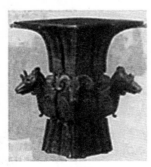

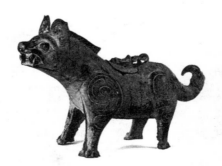

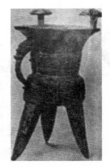

| 四羊尊 | 西周铜虎尊 | 酒爵 |

端庄敦厚、朴素大方的美感。

二、春秋战国时的青铜工艺

自周平王东迁后进入春秋战国
时代。这一时代奴隶制趋于没落，新
兴地主阶级掀起了社会大变革。各
诸侯国为扩展势力，兼并战争频繁。
激烈的阶级斗争，从根本上动摇了
奴隶制统治。到战国，周王室衰微，
诸侯国称霸，诸侯国为加强统治，求
得发展，都进行了改革，在思想文化
领域内出现了百家争鸣、百花齐放的
局面，其中最有成就的是青铜器和漆
器。那时，礼乐之器超越等级制而普
遍起来，工艺生产不再掌握在官府而
为富商大贾所操纵，于是王室用青铜

莲鹤方壶　　　　　　水陆攻战壶

曾侯编钟

器日益减少，青铜工艺突破了商周以来的传统工艺，出现了创新的、具有时代感的
新局面。青铜器的造型、品种、样式多有变化，如壶的式样就有圆形、方形、扁形、
匏形等，精巧玲珑，且标新立异，如莲鹤方壶，器上蟠曲的龙纹，龙形大双耳，四
角有怪兽，以及与壶顶展翅欲飞的立鹤相呼应，活泼轻盈，异常生动，是青铜时代
的杰作之一。此时，物质条件和技术条件都有了提高，如冶铸、合金、焊接、镶嵌、
镂刻等，因此青铜工艺从造型到铸造成器要求做到适用、形巧美观，青铜的装饰纹
样除以蟠螭纹为主外还出现了表现社会生活的新题材，如宴饮、乐舞、渔猎、攻战等。

作为战国时青铜器代表作的有"水陆攻战壶"、"采桑宴乐纹壶"、"宴乐狩猎纹壶"
等。著名的"宴乐狩猎水陆攻战壶"装饰面分三段式：上层描写采桑和射猎；中层
为宴乐弋射；下层为水陆攻战。结构严密，场面宏大，形象生动。

陈列在湖北省博物馆的曾侯编钟，是三代乐器中的"重器"。钟是古代贵族用于
祭祀、宴会时的打击乐器，成套成组的钟称"编钟"，有 3 枚、5 枚到 13 枚不等的套数。

但曾侯乙墓出土的编钟共有 64 件，整个编钟重约 2500 公斤，按大小和音高编
成八组，悬挂在三层钟架上，有 6 个用来演奏时敲击用的木锤。总音域达五个八度，
能演奏出十二个半音和完整的五声、六声或七声音阶的多种乐曲，音调准确，音色
宽广。这样俊美、精确的乐器是和设计者的音乐专业知识、精密细致的设计技术以
及材料的精选等密切关系的。

第三节　秦汉时的工艺美术

一、秦代青铜工艺

秦的立国时间不长，但青铜器也是秦代的一个重要工艺生产部门。代表秦代青铜工艺制作水平的是 1980 年在陕西临潼出土的铜马车，用四匹马驾驭，车盖华丽，车窗雕饰以镂空，显然这是我国古代青铜工艺中的又一精品。

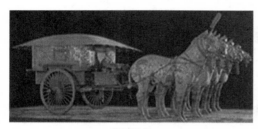

秦汉时期的制陶工艺已至成熟阶段。秦砖质地坚硬；秦瓦多饰有云纹等装饰纹样。而秦代陶塑的卓越技巧和高水平的烧陶技术，充分体现在秦皇陵兵马俑的塑造上。从 1974 年至今在陕西临潼秦始皇陵发掘了大型陶俑坑，7000 多件武士俑形体高大，造型生动，武士俑体高与真人相当，且都有自己的年龄与性格特点。昂首挺胸，姿态不一，阵容威武，加上 100 多辆战车和 100 多匹体态矫健、与真实的高头大马一样的大陶马。陶俑的制作者用单纯、洗练的造型手段和富有弹性的线条，塑造出大量筋肉结实、孕育着蓬勃生命力的形象，加上规模之大，实为世界罕见。

秦铜马车

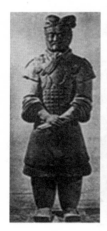

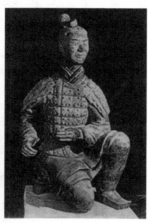

秦武士俑

二、汉代铜器与陶俑

铜器到汉代更有不少造型简练、形象生动的制品，如铜灯、铜炉、铜镜等。从甘肃武威出土的铜奔马是代表作之一。该马又称《马踏飞燕》，看它三足腾空，一蹄踏在飞燕上，勇猛飞奔，气势轩昂，造型简练形象生动，给人以强烈的动感之美。从装饰看，这一时期的图案多用单独纹样和对称式，其装饰手法多种多样。

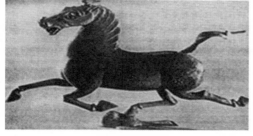

汉铜奔马

汉代陶俑反映面更广，除陪葬坑中的武士俑外，还有人物俑农夫、厨师、射猎、杂技、说唱、歌舞、奏乐等；动物有马、牛、羊、犬、鸡、鸭、鹅、鹤等；建筑物有规模很大的宅院，里面有仓廪、井栏、厨房、厕所、猪圈、羊栏、鸡笼、鹅舍等。不论人物和动物，造型简练，不求细节而重神似，风格浑厚，代表作有四川成都出土的说唱俑、山东济南出土的杂技组俑等。

汉说唱俑　　　　　　唐三彩

此外，汉彩绘陶的彩绘水平已有很大提高，河南洛阳出土的"龙虎双凤纹彩绘陶壶"是代表作之一。

这一时期出现了漆器工艺和织绣工艺等。

第四节　唐宋时代的陶瓷艺术

一、唐代的陶瓷工艺

唐代是我国封建历史时期一个强大繁荣的朝代，在唐代 300 年左右的历史中，社会经济、文化都得到了很大发展。唐帝国的建立，疆域辽阔，国家强盛。唐代又是一个开放的朝代，国际交往频繁，所以其文化艺术在继承优秀文化传统的基础上，能融会南北、沟通中外，形成了自己绚丽多彩而丰满的风格。

唐代的陶瓷工艺有较大发展，瓷器至唐始有窑名，以窑名来代表瓷器的品种和特色，其中以越窑为代表。唐代陶瓷的种类很多，有青瓷、白瓷、花瓷和唐三彩等。当时出现的唐三彩色彩斑斓，造型优美，人物情态逼真，马和骆驼体型比例恰当，肌肉处理合乎规律。因为它常用黄、绿、褐等色釉故称其为唐三彩。这种多色釉的出现为后来多彩陶瓷的发展开辟了道路，从而丰富了瓷器的发展、丰富了瓷器的装饰方法。

唐三彩作为陶瓷珍品，远销印尼、伊朗、埃及、朝鲜、日本等地，在中外文化交流史上作出了重要的贡献。

二、宋代的瓷器工艺

宋代自赵氏夺取政权后，实行崇文抑武政策，文化艺术得到较大发展，其中以陶瓷工艺成就最为突出，是我国陶瓷发展史上的一个鼎盛时期。

宋白釉黑花瓶

宋青白瓷器壶

宋代瓷窑遍及全国，凡依山傍水、出产瓷土并适于烧制之地都有宋窑，有定窑、汝窑、耀州窑、磁州窑、官窑、景德镇窑、龙泉窑及建窑、钧窑等。

由于各地胎土、釉料、燃料不同，又烧制技术不同，瓷器的风格也就不同。色彩有淡青、淡绿、粉青、翠青、梅子青等，特别是河南禹县钧窑烧制的色釉"窑变"，更具特色，有玫瑰紫、海棠红、月白、天蓝等复杂、艳丽的色彩，釉层厚润、色泽柔和。其装饰手法多种多样，技艺精巧，有印花、划花、刻花、堆贴、捏塑等，并已从纯图案逐步过渡到半绘画乃至纯绘画形式。

此外，民间还有浓重乡土气息的黑釉瓷、黄釉、褐釉、酱釉等，风格粗犷、淳朴，具有民间瓷艺的鲜明特色。

宋瓷品种繁多，各地瓷窑都有不同特色。有清秀、浑厚、典雅、绚丽、淳朴等，它们在陶瓷工艺园地里各放异彩。

由于宋瓷闻名于世，因此远销日本、朝鲜、埃及、东南亚及欧洲等许多国家与地区。而且唐宋瓷器从产品到制作方法，已传布到东南亚和欧洲各国，对世界文化作出了贡献。

第五节 明清工艺

进入封建社会后期的明、清两代，社会生产力和商品经济有较大发展。明代是我国历史上又一个强盛的时代。

一、明代工艺

明初采取了一系列措施恢复和发展经济，同时对外开拓也有所成就，郑和七次下西洋扩大了对外交往，为明代经济发展提供了条件，工艺美术因此也得到了很大发展，如景德镇的制瓷业等，出现了规模大、分工细、有较多雇工的工场。陶瓷工艺由此进入了一个崭新的历史阶段。景德镇自元代开始，已成为全国制瓷中心，到明代得到了进一步的发展，官窑、民窑数以千计，陶瓷工匠来自四面八方。景德镇制瓷业规模大，产量多，分工细，选料精，为陶瓷质量提高提供了条件。有突出成就的是青花、五彩、颜色釉等，其中青花陶瓷是主流，清新雅致，纯净优美。由于

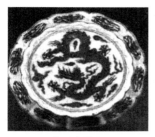
明永乐青花瓷盆

明五彩鱼纹罐

清粉彩瓶

清青花岁寒三友瓷瓶

明代禁止民间使用五彩器皿，又因青瓷制作简便，经久耐用，深受劳动人民喜爱，故民间青窑遍布全国各地，装饰以花鸟虫鱼、人物、山水、神话故事等为题材。笔墨简练粗犷，风格朴实健康。

明清时颜色釉很多，有鲜红、霁红、宝石红、豇豆红、霁蓝、宝石蓝、孔雀绿、鱼子黄、茄皮紫等多种颜色。由彩色釉的发展，先后产生了青花加彩、斗彩三彩、五彩、粉彩、珐琅彩、墨彩等彩绘瓷器。

二、明代家具

明代家具在中国家具史中是值得一提的，而最能代表明式家具风格的是椅类。明式家具以造型见长，选材以硬木为主，硬木本身色泽美观、纹理清晰，无须擦漆、上蜡即可显示本身的质感和自然美。其制作工艺严格、精细，结构简练，造型质朴，讲究运线，线条雄劲流利，方中有圆，寓圆于方，平整光洁。家具的长、宽、高基本符合人体曲线，整体与局部、局部与局部的比例适宜，感触良好。圈椅的设计风格特点除明式家具的共性外，融入了中国传统宇宙观。

"天圆地方"的哲理。圈椅上圆下方，圆象征和谐；方为稳健之意。圈椅的靠背和扶手，形成斜度，座位高低适中，符合人体工学的原理。

圈椅，又称太师椅，据传说，宋太师秦桧喜用此等样式的椅子，故命名之。以官职命名家具，在历史上恐怕仅此一例。

新中国建立后，陶瓷工艺运用新技术，使瓷质洁白度大大提高，有素白、高白、牙玉白等，新发展的结晶釉，

明椅子

明圈椅

更别具风格。

上述这些中国的造物设计，无论是陶器、青铜器、瓷器、明式家具或其他；无论是实用品或是工艺品；也无论是供劳动人民所用或为剥削阶级享用的专利品，它们在实用功能与审美功能的关系上，基本上是功能先于审美，也有在某个社会阶段，如进入阶级社会后，专为剥削阶级享用的工艺品，这些物品的设计往往会脱离功能而只顾感官的享受，成为纯粹的摆设品。

从此也可知，在设计美的整个历程中，形式美与功能的关系上有过反复、曲折与不平衡状态的出现，而设计工作者对此也作了种种探索，虽然当时对设计美的探索，即如何实现融实用与欣赏于一体，达到物质功能与审美功能的统一，在这方面也许还是朦胧的、潜意识的，但在生产力不断发展、分工逐日细致、审美体验日益提高的情况下，设计美必然向明朗的、有意识的、有目的的方向发展。中国古代的工艺品，虽然有的渗透了剥削阶级的意识形态，但设计、制作者是劳动人民，物品的设计中充满了劳动人民的聪颖和智慧，充满了他们的理想、追求以及他们的审美意识。所以，一部中国的工艺美术史，也就是中国的造物设计的发展史，可以说它是代表了中国设计美的历程。而每一个历史时期的设计美的长足发展，又为以后很长一段历史时期的设计奠定了基础。在强调合目的性、功能美的同时，发展了形式美。使造物设计美有别于艺术美、现实美和自然美，成为相对独立的体系而存在于设计的创造历程中。

第六节　现代工业文明

"现代设计"发源于现代西方工业社会，以第一次工业革命为技术支持。

在 19～20 世纪发明机器之前，全球大部分地区的生活实际上与新石器时代相去不远。在这漫长的历史时期里人类文明一直是在极其缓慢地进化着，整个经济社会停留于手工业制造阶段，手工业设计文化明显地带有生产力的局限性与阶级属性。只是在最近 200 多年时间里才出现了突飞猛进的、爆发性的大发展。自第一次工业革命后，社会体制的变革揭开了现代设计文化的序幕。因而，现代设计行业以西方设计文化为主体，具有强烈的西方文化内涵。

一、德国设计与包豪斯

18 世纪英国工业革命后，随着机器美学的兴起，开始了真正的工业设计。设计经历了从传统手工艺向现代工业设计的历史性转变，这一转型期有突出成就的是始于 1919 年的德国的包豪斯（Bauhaus）。以格罗皮乌斯为代表的包豪斯，是世界上第

一所真正为发展设计教育而建立的学院。包豪斯不仅仅是一所学校，更是一种创新精神的聚集，其以一系列创造性理论与实践奠定了工业设计的教育基础，同时也造就了一代世界性的包豪斯风格。

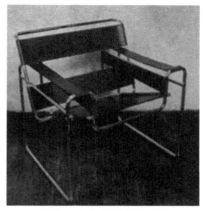

马歇尔·布劳耶设计的钢管椅

包豪斯的主要成就为：

第一，突破了纯艺术和实用美术的界限，主张艺术和技术的统一学校与工厂合而为一，技术与形态并行，促进了造型的综合素质。而且十分强调功能性，从而形成了包豪斯特有的风格特点。

第二，理论与实践相结合，提倡集体创作，而这种协作方式必须保持外观形式上的统一性。

第三，形成了现代工业设计的一代风格。这一风格总的说是高度追求外形的简练和精致，以几何造型达到结构的完整和均衡，并要求摒弃一切传统的手工矫饰，在色调上主张单纯、明快，从而形成严谨而理性的风格。也因此为工业设计的成功提供了历史的范例。

包豪斯设计不仅有系统的理论，同时也付之以实践。

1925 年马歇尔·布劳耶受自行车车把手的启发，设计了世界上第一只钢管椅，他充分利用钢管加工的特点和结构方式，并与丝织品或皮革相结合，制作成造型轻巧、功能良好、具有时尚感的钢管椅，从而开创了现代家具的新纪元。

这些成功，使包豪斯风格左右着德国乃至欧美的产品设计，影响了欧洲整整一代人的设计风格，由于此，包豪斯设计被称为"现代主义"风格。直到 20 世纪 70 年代实用功能设计观还一直占上风。

包豪斯的功能主义应该说是合理而有意义的，但他们为了突出产品的功能性，而把产品的功能性和艺术性对立起来，排斥一切带有较多文化意义的产品设计。即使有的产品不乏美的因素，但也仅仅作为产品设计的附带成分。正由于此，给包豪斯运动带来了负面影响，它的过分的理性主义所造成的冷峻、缺少人情味，甚至引起了人们的叛逆思想。

二、美国的工业设计

继德国包豪斯之后，工业设计产品成就大的要推美国。

美国人是务实的。当 19 世纪欧洲各国的设计师还在对机械化生产是否适宜艺术设计而争论不休时，美国人却以最实干的精神和实际的态度积极接纳了机械化大生

雷蒙特·罗维设计的流线型机车

产方式，默默地从事与机械化生产相适应的企业产品设计。

很快，美国人从机器的轰鸣中感到了它对经济与生活的改变和益处。又因为美国人的务实精神，使他们认识到市场需要就是产品设计和企业发展的原动力，这就促进了美国现代工业飞速发展，也为现代设计奠定了坚实基础。

面向各消费阶层而设计，为他们提供大批量适用的产品，真正满足市场需要，成为美国企业主和设计师最关心的问题。这使得美国企业能够将新的技术发明迅速转化为实用产品，使设计师围绕这一目标而全力工作，免于陷入无谓的理论争论中。

继 19 世纪电话、电灯、电报、电唱机等的发明之后，从 19 世纪后期起，美国一些公司先设计生产了真空吸尘器、推出了第一台缝纫机。1874 年，雷明顿公司生产出世界上第一台打字机，以后又不断改进，以适应社会和市场的需要。其中最为成功的企业是亨利·福特创办的福特汽车公司。1903 年在底特律组建的福特汽车公司，决定生产出成本最低、最廉价而最实用的大众化汽车。1908 年出厂的 T 型车只有四个零件——发动机、底盘、前轴和后轴，每个配套的零部件都设计得非常简单。T 型车的诞生是当时世界上最简便的汽车，因此受到美国大众尤其是低收入阶层的欢迎。随着 1914 年该公司采用世界上第一条流水装配线的成功和管理方式的改进、高度专业化和标准化设计，大批量的生产获得巨大的成功，到 1927 年共有约 1600 万辆"T 型"车奔驰在美国大地上，几乎垄断了美国全部的汽车市场，福特汽车的影响因而也推向了极致，这一突出的成就成了世界汽车发展史上的一个奇迹。

随着企业对设计的需要，美国产生了一批独立的设计事务所，也诞生了美国第一代职业化的工业设计师，其中雷蒙特·罗维是杰出的代表。罗维一生从事工业产品设计、包装设计、平面设计，从可口可乐瓶子到"协和式"飞机内舱；从口红到宇航的"空中实验室"，几乎无所不包。他还参与了阿波罗登月计划的设计。他设计的电冰箱，其造型结构奠定了现今电冰箱的基本模式。他对可口可乐瓶型的改造，特别是商标设计，被称为人类历史上继红十字、红新月、大卫十字后的第四个永久性标志。20 世纪 30 年代流线型设计在美国流行，罗维根据空气动力学与流体力学的原理设计出像纺锤一样的流线型机车。

20 世纪美国的工业设计更有突破性的创举，在交通工具方面，要推 20 世纪 50 年代美国波音 707 飞机的设计。这是运用人机工学的原理，设计出的当时世界上最

先进、最舒适、安全的民用客机。计算机产品的设计方面，第一台电子计算机在1946年由宾夕法尼亚大学设计和研制成功。从此，第一台微型计算机、便携式计算机、个人电脑等，相应在美国诞生。

三、意大利及其"激进设计"运动

20世纪的40～50年代是战后意大利的重建时期，意大利是一个充满睿智的设计风格的策源地。在设计方面其家具设计、交通工具设计如菲亚特汽车、维斯帕摩托车等，都有卓著成就，对世界现代主义设计产生了积极影响。

20世纪60～70年代意大利的设计到了成熟期，形成了自己的设计风格，那就是既具现代主义特征，又有自己民族文化元素；既有高技术性，又有传统的手工艺因素；既是理性的又具有个性风格的意大利自己独特的设计风格。这一时期的成就主要有家具、灯具和汽车设计。

意大利的汽车设计在欧洲起到了领先的作用，其第二代汽车是1966年由平尼法里纳公司设计生产的阿尔法·罗密欧（Alfa Spider）汽车，该车可说是汽车史上最成功、最漂亮的汽车，因其杰出的成就而创造了"永恒设计"的典范。

意大利设计具有影响性的活动是始于20世纪60年代末至80年代达到高潮的一场"激进设计"运动。其中代表人物是索扎斯，他是意大利激进设计运动的领袖。1980年他发起组建了有名的"孟菲斯运动"，1981年在米兰举行首次展览会，展出的产品造型新奇怪异，色彩艳丽，轻松活泼，最具前卫性，引起设计界的震动。索扎斯认为设计是一种生活方式，没有确定，只有可能性；没有永恒，只有瞬间。他们打破功能主义束缚，开创了一个无视一切模式和突破所有清规戒律开放性的设计局面，孟菲斯风格具有强烈的反叛意义，同时富于强烈的艺术个性和文化色彩，表达了天真、滑稽，乃至怪诞、离奇等情趣，是一种颠覆性的设计。

设计业务在意大利比世界上任何地方都搞得沸沸扬扬，成立了一系列设计工作室，重视发现和鼓励新人，倡导创意设计，并以创新来反对权威。于是设计史上的学院派正统思想不断下降，流行文化的作用不断提高。正是这种情况，使意大利的设计文化充满了嬉戏、诙谐的情趣。

索扎斯设计的书架

四、日本的工业设计

第二次世界大战后日本在美国的大力援助，以及日本政府的扶持和干预下，其工业设计得到了很快的发展。可以这样说，世界工业设计从欧洲的包豪斯传到美国，然后又在东方日本这块国土上结出丰硕成果。

日本设计与政府关系被认为是继英国之后处理得最为成功的一个国家。日本为恢复战后经济，提出"科技立国"、"迎接设计本位型（或优先型）社会的到来"等口号。1951 年日本的千叶大学成立工业设计系，1952 年日本成立工业设计协会。1957 年日本通产省成立了"工业设计促进会"，同时设立了设计最高奖——Gmarkj 奖。日本很多企业家充分理解设计的重要性，如松下、索尼、夏普、丰田、本田、佳能和尼康等，纷纷在本公司设立设计部门，所有这一系列措施，使日本的工业设计由配角转入主角。到 20 世纪七八十年代，日本的工业设计产品挺进欧美市场，汽车成为世界第一生产大国；家用电器之中的"索尼"更是成为高技术的形象；照相器材同样处于国际领先地位。从而使日本在 20 世纪 80 年代后逐渐成为世界新的国际设计中心。

日本的工业设计以精巧、细致取胜。日本人精于仿造，但传统美学观没有丢掉，日本的工业设计最鲜明的特点是现代设计与传统设计并行，而在精神理念上保持其鲜明个性，从而形成了独具特色的日本现代主义设计风格。日本的传统和服、陶瓷、漆器和建筑等高水平实用美术和先进的现代设计成了市场的双重景观。因此，这种东西杂交模式被称之为"和魂洋才"（指大和民族精神和欧美科学技术）。

肇自 18 世纪后半叶的工业革命，揭开了现代工业文明的序幕，随着科技的突飞猛进，工业设计在这条快车道上飞速发展。当今是信息时代、电子时代。集成电路、互联网的发明与发展，使地球变小了，也使人们生活所在的世界自然界的成分越来越少，而人造的成分越来越多，人们对人造物的依赖越多，要求也越高，因此设计文化的领域日益扩大，它必须跟随时代步伐，迎接挑战，作出惊人的、突破性的创举，才能不辱使命。

五、中国近代的设计

在世界工业革命后，由于国外先进设计的影响，中国的设计水平逐日提高。新中国建立，特别在改革开放后，中国的工业设计以惊人速度，突飞猛进，航空航天事业、交通工业、建筑工业等，尤其是电子工业、电脑生产已列入世界强国，并出口到世界各国。中国人是好模仿的，学习他人之长，能缩短和先进国家的距离，但一定要有自己的自主性创新产品，没有自主性创新的作品，就不能立足于世界先进设计之林。

历史上，中国传统文化包括设计文化，以其具有博大的兼收并蓄能力而保持着旺盛的生命力，由于历史的原因，或者因为我们的文化载量过于庞大，文化惯性过

于持久，与现代社会文明拉开了距离。但中华民族是勤劳勇敢、富于智慧、才能的民族，中国文明史上有过光辉灿烂的一页，有过举世瞩目的四大发明。如今，新中国大力实施改革开放政策，经济增长迅速，科技日新月异。而现代科技的迅猛发展，不仅改变了人们的生活方式，也从精神领域引起人们思维方式、伦理观念、价值判断、社会心理的一系列变化。设计作为发展生产力的因素之一，受到党和国家的重视，相信不久的将来，定能作出使人瞩目的成绩，实现外国专家在"中国从 OEM 转向 OID 的新精神——理解和整合 GEIST 力量"一文中指出的那样，设计在"19 世纪属于大英帝国，20 世纪属于美国，21 世纪属于中国"。这就要求中国设计从设计人才、设计观念、设计手段等方面，都要来一次大革命，以尽快的速度成为自主创新的国家，才能使设计美的历程得到进一步的发展，才能为企业创造附加价值，才能为国家经济增长作出贡献，才能为中华民族谱写出一部有中国特色的设计史。

第五讲　穿着艺术
——服装设计的变革及西方服饰对中国的影响

衣冠服饰是构成人类生活的主要要素之一，它除了满足人们生活的物质需要以外，还代表着一定时期的文化，而且它的演变又是和设计分不开的，所以它是人类文明的一个标志。服饰文化是一个民族、一个国家、一个时代文化素质的物化，是内在精神的外观，是社会风貌的显示。

第一节　服饰的概念及中国服装设计史概况

一、服饰的概念

服饰是衣服鞋帽的总称，从广义的概念来说，它还包括头巾、围巾、鞋袜、手套、拎包以及佩带的饰物等，故更确切一点说，可以把服装的整体概念称之为服饰。

服装的功能从最早人类的初始阶段看，主要是实用功能，为了御寒、遮羞，保护人体，也为了交往中的礼仪。而随着生产力的发展，文化的进步，人们从披树叶、兽皮到用骨针缝制成最早雏形的衣服，这也就开始了最早对衣服的设计。而作为设计主体的人，区别于动物的最根本处，是能以他的本质力量，以他的聪明才智、能力和创造性物化到他所设计的对象物中去，而且懂得按照自己的理想和"尺度"来改造自然。又爱美是人的天性，人在从事设计创作时，总是"按美的规律来创造"的，因此，服装成了美化、装饰人体的重要的和必要的一种包装。由此，伴随服装实用功能的同时，又产生了服装的审美功能。这从各个不同时代的服装款式中可以得到佐证。

服装有它的时代性和民族性，在阶级社会中还有它的阶级性。服饰的功能作用从产生起，主要是御寒和保护身体的需要，但自阶级产生后，为统治阶级利用，于是服装就有了它的阶级属性，尤其是天子、诸侯至百官，从祭服、朝服、公服至常服，都有详细规定，它成了一种身份和地位的符号，代表了个人的政治地位和社会地位，

不同阶级的人规定了穿不同的服装，并且要人人各守本分，不得僭越。因此，自古国君为政之道，服装制度是很重要的一项，服装制度的建立，政治秩序也就能顺利巩固。所以，在中国封建社会中，服装制度就是君王施政的重要手段之一。

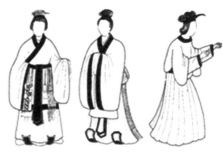

汉服

二、关于汉服的特定概念

汉民族的传统服饰（简称"汉服"），主要是指约公元前21世纪至公元17世纪中叶（明末清初）的近四千年中，在华夏民族（汉后又称汉民族）的主要居住区，以"华夏——汉"文化为背景和主导思想，通过自然演化而形成的具有独特汉民族风貌性格，明显区别于其他民族的传统服装和装饰体系；或者说汉民族传统服饰是从夏商周到明朝，在"华夏—汉"民族主体人群所穿着的服饰为基础，自然发展演变形成的具有明显独特风格的一系列服饰的总称。

汉服的主要特点是交领、右衽，不用扣子，而用绳带系结，给人洒脱飘逸的印象。汉服有礼服和常服之分。从形制上看，主要有"上衣下裳"制（裳在古代指下裙）、"深衣"制（把上衣下裳缝连起来）、"襦裙"制（襦，即短衣）等类型。其中，上衣下裳的冕服为帝王百官最隆重的正式礼服；袍服（深衣）为百官及士人常服；襦裙则为妇女喜爱的穿着。普通劳动人民一般上身着短衣，下穿长裤。

在服饰方面，头饰是汉族服饰的重要部分之一。古代汉族男女成年之后都把头发绾成髻盘在头上，以笄固定。男子常常戴冠、巾、帽等，形制多样。女子发髻也可梳成各种式样，并在发髻上佩带珠花、步摇等各种饰物。鬓发两侧饰博鬓，也有戴帷帽、盖头的。

三、中国服装设计史概况

中华民族历史悠久，博大精深，在历史的长河中缔造了5000年的辉煌文化，对服饰文化取得了不可磨灭的成就。

中华民族的服装究竟起于何时？据考古学家的考证，在旧石器时代的晚期，先民们已经能用石料制造出生活所需的各种工具，并用兽骨磨成骨针，用于穿制兽牙、石珠等作为装饰品用。既有骨针，也足见先民们会利用骨针把兽皮缝制成衣服的雏形。考古工作者从龙山文化遗址和河姆渡遗址中曾发现新石器时代的织布工具，并在江苏省吴县发现了距今约5400年前的三块葛布残片。

中国是蚕桑技改的发源地，中华祖先远在六七千年前就已学会了养蚕抽丝。据

考古工作者在浙江吴兴钱山发现的一批约 4700 年前丝织品绢品，绢片是平纹组织。

毛织品的发现，是在新疆罗布淖和青海柴达木盆地新石器时代遗址中发现的羊毛毯和平纹毛布等，以作佐证。

以上足以说明，中华祖先在新石器时代已开始了成形衣服的设计制作，由于纺织品难以保存，故那一时期的衣服，即使是衣服的残片已见不到了。

历史进入奴隶社会，中国的文化建设已有了长足进步。黄帝垂衣裳而天下治，开我衣冠之国。华夏衣裳为黄帝所制。"黄帝之前，未有衣裳屋宇。及黄帝造屋宇，制衣服，营殡葬，万民故免存亡之难"（史记．卷一五帝本纪：第一）。周公明制式而后世循，始我礼仪之邦。汉服是世界上历史最悠久的民族服饰之一，从黄帝起，经夏、商、周（春秋战国）及历代，至明，横跨三千多年的时空，虽有变化，但基本保持了汉民族的传统民族特色，宽袍大袖，飘逸洒脱的汉服是汉民族性格、情感、精神的象征。直到 300 多年前清入关，占领全国，为加强统治，以残酷手段强制汉人"剃发易服"，禁止穿戴汉族服饰，并大力推行满族服装和满族发型，达到削弱汉民族对传统服饰的认同感，以便于维护清朝贵族统治的目的。在这种情况下，使汉服逐渐消亡。

第二节　中国服装设计史中有代表性的几次变革

距今约 2000 多年的战国时代，是奴隶制崩溃向封建制过渡的时期，社会生产力有了发展，文化水平随着有了提高，服装设计也相应得到了发展，而且在绵延的历史长河中出现了几次有突破性的改革。

一、赵武灵王——中国服饰史设计上第一位改革家

中国古代服饰的改革当首推春秋战国时的赵武灵王，当时戎翟侵扰中国边陲，位于西部的赵国经常受到骚扰。而西北的胡人善骑射，能出没在崎岖山谷地带。汉族作战则习用战车，无法进入山谷地带。又胡人的服装是窄袖紧身，便于行动。而汉族士兵穿的是裤裆不缝缀的套裤，或裈裆裤（满裆裤），穿着不方便。于是赵武灵王为适应战争需要，便于骑射，克敌取胜，坚决改革服装，把套裤改为裈裆裤（合裆裤），上衣改为与胡服相接近的紧袖窄身的服装，在服装功能上得到了很大

赵武灵王胡服骑射

洛阳出土银制胡武士像

提高，由此制服了胡人使之"不敢南下牧马"。这是汉族传统服饰文化吸收少数民族服饰文化，使之融合，形成新的汉服，推动了汉族服饰的变革，因此赵武灵王成了中国第一个服装设计的改革家，史称"赵武灵王胡服骑射"。

战国时期诸子兴起，百家争鸣，人们思想活跃，服装佩饰受到相当重视。从湖南长沙陈家大山出土的战国楚墓中少女龙凤帛画中可见当时的服饰是较华丽的。屈原在《涉江》中就曾写道："余幼好此奇服兮，年既老而不衰。带长铗之陆离兮，冠切云之崔嵬。"这种服饰冠带表达了作者对服饰美的理想追求，同时也表现了一位志向高洁、不与黑暗社会同流合污者的与众不同的精神气质。

秦统一中国后，秦始皇相信五行学说，认为黄帝以土气胜，故崇尚黄色，秦凭水德统一天下，应尚黑色，故秦朝舆服多黑色。

汉朝版图辽阔，政治稳定，经济、文化有了显著的发展，丝绸染织也都有相当高的水平，服饰华丽，讲究文绣，此从长沙出土的汉墓马王堆帛画的纹绣服饰为证。

汉初，刘邦采用秦朝的黑衣大冠为祭服。汉武帝时改正朔，易服色，服色尚黄。至东汉明帝时，正式制定官服制度，举行祭礼时，帝王、公卿、诸侯各按等级穿戴衣冠、鞋履、佩授 。这是中国服饰史上前面贯彻儒家服饰制度的肇端。

上襦下裙中的襦裙是中国妇女的传统服式，这个时期的上襦一般极短，只到腰间，通身紧窄，下摆一般呈喇叭状，而裙子很长，下垂至地，行不露足，以表示出女性的文静与优雅。衣领部分很有特色，通常用交领，领口很低，以便露出里衣。如穿几件衣服，每层领子毕露于外，最多的达三层以上，时称"三重衣"。由于当时人们生活相对安定，着装美深入到普通人民中，平民开始穿着精织服饰。汉乐府诗中就有不少描写，如《陌上桑》中描写秦罗敷的着装打扮是"湘绮为上襦，紫绮为下裙。"同样《羽郎》对胡姬的描绘是"广袖合欢襦，长裙连理带。"《孔雀东南飞》中刘兰芝临离开夫家时"著我绣夹裙，事事四五通"。说明从汉代开始衣裙已成为妇女的常服，而且妇女们已经很重视服装颜色的搭配和款式造型。

汉代帝皇服饰　　　　　　　　　　汉男服　　　　　　　　　　汉女服

南北朝女服　　　　　　　魏晋南北朝女俑

南北朝时异族入侵，战乱频繁，民族大迁徙，形成胡汉杂居的局面，使北方游牧民族和和西域国家的服饰文化融入华夏服饰文化中，形成这一历史时期中华服饰文化多元化的新特征。注重实用的胡服为华夏劳动人民所吸收；以炫耀身份地位的华夏章服则为胡人贵族所喜爱。而崇尚玄学的文人名士喜穿宽大袒胸露腹的衣服，以表示其不受拘束、放荡不拘的心态。

二、唐朝服饰设计的特点——开放、包容性

唐朝时国家统一，是中国封建社会的鼎盛时期。唐朝又是一个开放的朝代，域外和外国的文学艺术纷纷传入中国，由于国力强大，提高了民族自信心，外来文化自然为大唐文化所包容，衣着在服饰文化中显示得更为突出。

唐时宫廷历服恪守古制，常服和便服往往吸取胡服成分，使服饰异彩纷呈。唐王朝认为赤黄色是太阳之色，"天无二日，国无二君"，因此把赤黄色规定为皇帝专用，臣民一律不许穿用黄色。如唐太宗身穿黄龙袍，头带缁布冠，腰束宽腰带，脚穿乌皮靴，出挑的服饰，表现出了这位封建社会中大政治家的气度不凡。

初唐妇女服饰受外来影响，其服饰设计大胆、开放，形成了自己的特点，上身衣衫短小，有束胸式和高腰式。中唐经安史之乱后，服饰审美观念一方面增加了华夷意识，同时保持传统审美观念，款式愈加宽大，宽体长裙，服饰色彩尚艳丽，所

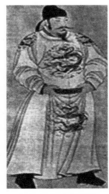

唐太宗身穿黄龙袍　　　　中唐晚期女服　　　　　　唐回鹘族妇女服饰

谓"血色罗裙翻酒污"（白居易《琵琶行》），襦袄衫裙，都刺文绣。而回鹘族服装的翻折领窄袖连衣裙，对唐乃至五代贵族妇女都有很大影响。

由于唐代妇女体形丰腴，又参照外来胡服，出现了袒胸的衣衫，长裙曳地，飘逸下垂，这在唐代名画家张萱的《捣练图》及周昉的《簪花仕女图》中得到充分的体现。

唐代妇女服装的这一款式至今仍为日本和朝鲜人民所借鉴，且成为东方妇女服装代表性款式之一。唐朝男子的衣着也受外来影响，摆脱了汉晋以来宽袍大袖的遗风，出现了翻领、窄袖、短衣、半臂以及收裤、高统靴等的式样，以其清新亮丽、简明精干的面目示人。

明朝为了维护阶级尊严，进一步强化服饰制度的阶级性。"贵者垂衣裳，煌煌山龙，以治天下；贱者短褐枲裳，冬以御寒，夏以蔽体，以自别于禽兽"。（明宋应星．天工开物·乃物．）严禁官民僭越制度。为官者穿织金绣彩的罩甲，

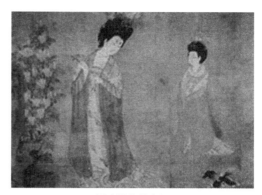

周昉簪花仕女图

敦煌壁画中唐供养人

明代官吏服

明代官吏常服

直领小袖对襟女服

明盘领大袖衫（扬州出土）

文人穿大襟，军人穿黄罩甲，军民步卒不许穿对襟的，凡此种种，都有严格规定。

明代帝王和官员的袍服为团领衫，系革带，带上镶有玉片，这就是所谓的玉带。职官的服色和花纹按品级高低而异。前胸和后背各织绣一块方形的纹饰，叫做补子。文官的补子绣禽，武官的补子绣走兽，纹样按品级各不相同，"衣冠禽兽"的成语出于此。

儒生都穿镶黑边的蓝色直身，戴黑色垂带软巾，又称儒巾。明代官服中最具特点的是乌纱帽，乌纱帽翅因官职、身份不同而各异。其形制前低后高，两旁各插一翅，通体皆圆。帽内另用网巾束发。

明代皇后冠服有礼服和常服。常服为袄衫和裙，很少穿裤。背子穿得更加广泛，合领大袖的背子可以作为礼服，直领小袖的背子则为便装。袄衫大袖对襟者为贵族妇女所穿，直领小袖对襟为平民所穿。还有一种无领、无袖、长至膝盖对襟的马甲，叫做比甲，深受青年妇女喜爱。

三、旗服——我国服装设计史上第三次明显的突变

清朝是以满族统治者为主的政权机构。清满族原是女真族，是尚武的游牧民族，他们有自己的生活方式和服饰文化，他们入关后要用满族服饰来同化汉人，明令剃发易服。使几千年来世代相传的传统服饰遭到破坏。可以说这种变革，是中国传统服制的又一次飞跃，是历史上继"胡服骑射"、"开放唐装"之后的第三次明显的突变，也是我国服装设计史上改变最大的一个时代。

清朝的冠服制度是以满族传统服饰为基础参照儒家礼教的衣冠理论而制定的。清朝帝皇冠服不同于明代的有：衣服分衮服、补服、朝服、吉服、行服等，形式多为圆领、对襟，直身、前后左右开衩，唯行服为对襟有五个纽扣。马挂和四开裾缺襟袍配套；衣袖有平袖、箭袖、马蹄袖。清代皇后冠服有龙袍、朝袍、朝褂、朝裙、霞披等。皇帝穿衮服，皇子穿龙挂，百官穿补服。

旗装——男子服装的特色。通常由马褂、马甲、长袍、短袄等组成。马褂是一种穿于袍服外的短衣，衣长至脐，袖仅遮肘，主要是为了便于骑马，故称为"马褂"。满人初进关时，只限于八旗士兵穿用。直到康熙雍正年间，才开始在社会上流行，

清乾隆彩绣云龙袍

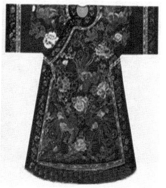

清皇后凤袍

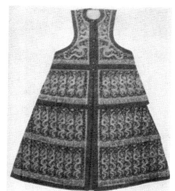

清乾隆皇后朝褂

之后更逐渐演变为一种礼仪性的服装，不论身份，都以马褂套在长袍之外，显得文雅大方。"马蹄袖"、马褂、长袍是官僚、贵族所穿的，当遇到比自己职位高的官员时，必须捋下马蹄袖跪叩，以示尊敬。

朝冠的造型也很特别，周围有一道帽檐，上加帽顶，呈喇叭状，上插花翎或蓝翎，并满缀红缨。平民所戴便帽一般是瓜皮小帽。

妇女通常穿的便服为"旗袍"。旗袍是一种颇能表现女性美的服装，妇女身穿这种旗袍后，发梳"两把头"，冠的两头挂着垂到两肩的大红穗子，加上脚穿比普通高二三寸的花盆式的"马蹄底"鞋，增长了身高，走起路来，两穗摇摆，平添了几分姿色。

清朝入关，虽然为加强对汉民族的统治，强制改变传统文化，要汉民族穿戴满族服饰。但由于传统汉服已有数千年的历史，代表着泱泱大国的服饰文化，占领了广大汉族人民的心灵，所以是无法用任何方法消灭的。而满族服饰的进入中原，从另一种意义上讲，却是起到了满汉文化交融、促进了汉服设计变革的作用。

满族女服称之为"旗袍"，旗袍的"旗"原出自满族军队组织单位，有正黄旗、镶黄旗等八旗，即所谓的"八旗兵"。随着对满族人称为"旗人"、"旗女"，

马褂

马蹄袖服

清朝冠

清旗袍 慈禧太后像 中山装

由此衍生出"旗服"、"旗袍"。由于满族人最早生活在中国严寒的东北为御寒，袍长至脚背，衣身呈直筒式，不开衩，无领，外加小围巾。在漫长的岁月中，特别是进入中原和汉族文化交融，又受儒家文化的影响，旗袍的款式也逐渐有了变化。

四、中山装——划时代的一次服装设计变革

辛亥革命结束了2000多年的封建君主专制，中华民族的服饰设计进入了新时代。随着中外交流的加强，接受西方服饰影响，五彩纷呈的服装终于冲垮了衣冠等级制度，并被许多新品种新款式取而代之。中国留学生开始改穿西装，男子服饰在民国初年出现了长袍马褂、中山装与西装革履并行的局面。穿中西装的都戴礼帽，被认为是最庄重的服饰。

对当时衣着格局，孙中山提出自己的主张，他认为："礼服在所必更，常赐听民自便。"希望能有一种"适于卫生，便于动作，宜于经济，壮于观瞻"的服装式样。

中山装是由孙中山自己设计的。这是一套兼具中西装之所长，并具有我国民族特点的简便服装。它是以广东便服为基样，在直领上加一翻领，如同将西装内衬衣的硬领移植过来，这样穿起来显得很硬挺而且更显庄重。同时，又具有对称之感，符合中国人的审美观点。下面的两个明袋采用能缩胀自如，颇具弹性的"琴袋"式样，旨在便于放置书本、笔记本等必需品之用。中山装开始设计时为7个纽，后来改成了5个。这就是小翻领、四袋、五扣的中山装上衣。孙中山还参照西装裤的式样亲自设计了中山装裤子：前面开缝，一律用暗扣；左右两侧各置一大暗袋；右前部分设一小暗袋，俗称表袋。此外，裤袋的腰部打褶，裤管翻脚也有异于其他服装，成为中山装的特色之一。孙中山亲自设计了新服装，又带头在各种场合穿着。因为，这种服装优点很多，主要是外形美观大方。可以使用高级衣料制作，也可以使用一般布料制作。既可以作为礼服，又可以作为常服。因此，很受群众的欢迎，将它称为"中山装"。一时穿"中山装"成为举国崇尚的风尚。

废弃封建社会服装的等级制，按孙中山先生民主主义思想设计出中山装男服，从宽袍大袖、长袍马褂到简洁、利落、具有阳刚之美的中山装，这确实是服装设计史上的又一次重大革命。

五、新时期旗袍的演变

早期的旗袍袍宽大，直腰身，长至脚。20世纪20年代普及到满汉女子中，袖口逐渐变窄，20年代末受外来文化影响，开始收腰身，缩短长度形成了所说的"改良旗袍"。这种旗袍长度先是缩短至踝骨处，后又缩短至膝下；袖子有长袖、半袖；下端两侧开衩，而且领、襟部位也在不断变化。改良后的祺袍，改为紧身、长跨，充分显示出女性的曲线美 。由于旗袍的包容性大，适应性非常强，无论是家居常服，还是应酬礼服；从年龄讲，不分青中老年；从季节讲，无论春夏秋冬，只要选料恰当，剪裁得体，都能适用；再从面料讲，高级还是低档，旗袍都不拒之于门外。又因旗袍量体裁衣，节省布料，以及面料价廉物美、制作简便和穿着方便等因素，寓美观

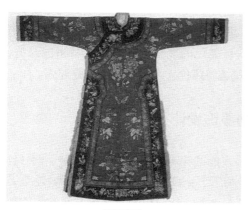

清代服饰 　　　　　　　　　　　　　　　　改良旗袍

现代型不同款式的旗袍

于实用之中因此广受欢迎，发展到后来，覆盖面几乎占了妇女的绝大多数。

当前旗袍设计向着曲线型、流线型发展，款式增多，有单旗袍、夹旗袍乃至棉旗袍；开襟有如意襟、琵琶襟、斜襟、双襟等；领有高领、低领、无领；袖有长袖、短袖、无袖；开衩有高开衩、低开衩；还有长旗袍、短旗袍等。这种服装在表现方法上，上下结构严谨，设计上没有重叠与繁饰的部分，显得简洁明快、干净利落。旗袍两旁高高的衩口，使穿着者跨步方便。尤其是贴身合体，线条流畅，体现出女性修长秀丽、婀娜多姿的体态。与历时数千年的宽袍大袖、拖裙盛冠的古代服饰形成鲜明的对比。

寓美观于实用之中，不断改进后的旗袍，已经形成为汉民族的服饰代表，显示了东方女性的温柔与内涵，因此在国际上享有盛名，被誉为"东方女服"。影响所及，法国、日本、意大利等国的女式时装竞相仿效，如紧腰直身裙、开衩长裙、旗袍裙等，都是借鉴中国旗袍样式而设计的服饰。

衣冠服饰除穿戴功能外，还代表着一定时期的文化，是人类文明的一个标志。它的产生和演变与一个国家的经济、政治、思想、文化、风俗、宗教信仰等都有着密切的关系。所以，不言而喻，中国服饰设计文化的变化发展，确实是祖国经济、文化、人们观念变化、发展的写照，是中华民族整体优秀文化的一个组成部分。

第三节　美的服饰设计

服装美学属于美学的一个分支，它是为人们的穿着打扮而创造美的一门学科。服装设计是一门综合艺术，它借助物质材料和工艺、技术手段来美化人体，是集艺术与技术于一体的实用艺术品。服饰的材质、款式、色彩和佩戴物等方面的美的因素的结合，体现了艺术与技术的整体结构的美。而设计、制作工艺、技术，则是使服装的实用功能和审美功能得以完美显现的重要手段。服装设计师们依靠材质和工艺、技术手段，并"按照美的规律"来创造、设计，以揭示出人本身所具备的人体美和天赋素质。

服装的美，具体表现为：

一、服装的造型美和款式美

服装的造型美主要是以面料塑造人体的外部形象，它通过款式形态的变化、面料色彩的组合和工艺制作手段等因素的一体化中体现出来。首先是掌握"尺度"，即合体的问题，根据不同人的高矮、胖瘦和某些特殊体型，作出不同的设计，务使匀称、

合体，这是服装美的起码条件，否则面料再好、工艺制作再精湛，也是无法体现出美来的。

服装的款式美往往随着时代、社会的变迁而日新月异，但无论怎样千变万化，也和其他事物一样，总是有规律可循的。同时一定要善于掌握、捕捉信息。当前，社会飞跃发展，而且随着全球性的频繁交往，服装，特别是女式时装，其款式瞬息万变，使人难以追随，因此设计师一定要嗅觉灵敏，善于捕捉住瞬息万变中的最美好的信息。而且更要有预测未来服装款式的趋势和创意的能力，设计出前卫性的新款式，以领先潮流而成为流行式新款占领市场。

二、服装的线条美

作为形式美的因素、造型艺术的语言——点、线、面，其中特别是线条，是服装造型、款式美的重要元素。线对于服装设计美的重要作用：一是服装的各个面的外轮廓都由直线或曲线限定，直线表现阳刚之美，曲线则体现阴柔之美；二是组合服装的缝线，如明线、暗线、领线、袋线等也是直线与曲线的体现，运用得当，能体现出装饰的美。面是服装造型的基础，服装是由众多的面，如衣片、袖片、领片、袋片等组合而成的，面的结构中还包括分割面和折裥等，它们都是服装美的重要因素。衣服上的纽扣、拉链、挂件、装饰用的珠片、穗坠乃至长针脚等，都属于点的装饰美的范畴。

三、服装的色彩美

由于色彩有它自己的性格特征，诸如表情性、象征性、冷暖、浓淡、膨胀与收缩、前进与后退、忧郁与活泼、华丽与朴素等表情因素，又有强烈的象征性，所以当人处于不同的色彩环境中，会产生不同的生理、心理反应。人的感觉有视觉、听觉、触觉、味觉和神经觉，其中在和外界接触中对信息的感受能力，视觉占80%。而在对色彩的感知方面，人的视觉具有特别的敏感性，这在选择服装面料的色彩时同样如此，所谓远看色，近看形，色彩对于服装面料选择的命中率往往高于其他方面。

色彩与体型的关系。色彩产生于光波，不同的波长形成不同的色彩，其基本色是由红、橙、黄、绿、青、蓝、紫七种颜色组成的。而其中红、黄、蓝三种颜色如按不同比例混合，就能产生光谱中的任何颜色。颜色的深浅、浓淡与人的体型有很大的关系。一般说，浅淡的颜色有放大感，深浓的色彩有收缩感，认识到这点，就可以用来弥补人的体型的先天之不足，如胖型者服装宜用深色，使人产生视错觉而看起来比原来体型要瘦小些；而瘦弱者服装宜用浅色，因浅淡色富有扩张感，使人感到比原来的要丰满些。又如脸型和色彩的关系，长脸形的宜用浅色或中性色彩，

圆脸型的宜用深谙一点的颜色。

总之，色彩的性格、特点，色的深浅、浓淡，色调的明暗度等，与人的体型、脸型，与服装设计美的关系非常之大，这就需要服装设计师掌握一定的色彩知识，对服装与色彩的关系有一定的研究，才能设计出为人们欢迎的真正美的服装。

四、服装的材质美

服装设计离不开材料，没有材料，等于是无米之炊。服装的材料就是衣料，包括面料、里料、衬料等。从衣料的原料看，分为天然纤维和人造纤维。天然材料包括棉、麻、丝、毛、皮革等；人造材料则有人造纤维和合成纤维等。

丝绸——面料中的皇后。面料是服饰的物质基础。面料中的丝绸是豪华服装及其他纺织品的高档材料。纯丝织物光滑柔软、花纹精致、色彩鲜艳，时装设计、舞台演出服、节日礼服等用丝绸来设计、制作，能显示出绚丽多彩、光辉夺目的效果。

我国是世界上养蚕、缫丝、织绸最早的国家，素有"东方丝国"之称。中国的丝绸文化历史悠久，丝绸的质量与品种举世闻名。中国丝绸既是华贵的服饰面料，又是精美的艺术珍品，丝绸标志着中国的文明、中华民族的骄傲。远在商代，丝绸品种中就有了绢丝提花织物，织纹组织变化多样。唐宋时期，品种已是多种多样，绫、罗、绸、缎、纱、绮、锦一应俱全。唐锦在丝绸史上称得上是一颗灿烂的明珠，宋代锦缎柔软而富有光泽，形成了自己的独特风格。由丝绸筑起的"丝绸之路"，沟通了东西方文化，促进了文化交流，也推动了丝绸远销海外，开辟国际市场的广阔途径。中国丝绸有如是魅力，应归功于文化设计的参与，为丝绸价值的升值创造了条件。

面料的美体现在色彩、光泽、图案、肌理等方面，有的光滑柔美，有的平直挺括，有的富有弹性、垂性，而不同质地以及具有不同性质美的面料，又要根据不同季节、不同场合、不同体型、不同款式的设计、制作所用。

五、着装修饰美

人的着装修饰美概括地说有四个方面：适体、恰当、装饰、搭配。

适体：即穿衣要适合自己的体型。人体的自然美主要指比例适当，即所谓"修短合度"、"浓纤得体"。但"上帝"创造人时，往往似有意开一点玩笑，或比例失调，如高矮、胖瘦、颈的长短、肩的宽窄等失去应有的比例；或明显地制造一些残缺。这种情况下，选择合适的款式，或者根据特殊体型设计制作出相应的款式，以弥补先天的缺陷和某些不足之处。

恰当：指穿着打扮要符合年龄、身份、个性、职业和环境等因素。欧美人穿西装很注意场合、身份，按惯例在正式外交场合应穿黑色礼服，以示庄重。

彝族少女服饰　　　　　　　云南白族姑娘服饰　　　　　　女童服饰

　　服装的装饰美表现在线条的装饰性，如牛仔裤和一些夹克衫的粗针脚、明线条，线条挺拔、流畅，体现出粗犷、豪放、青春活力的健美感。女装上的分割线、花边、各种样式的口袋，以及当前流行的立体花朵的附加装饰等，对服装的整体都起着装饰美的作用。

　　搭配：服饰不仅仅指衣服，还要有其他方面的搭配，如服装与鞋帽、服装与饰品等。鞋帽可说是服装的一部分，古人称之为"冠履"，指的就是鞋帽。而"礼帽"就含有文明礼貌的意思。帽子的选择，要与服装相配合，女士戴帽，还要与脸型、肤色相和谐、协调。除鞋帽外，发型的搭配也很重要。此外，围巾、手套、拎包甚至内外衣的搭配，都影响到整体美与协调的美。

　　服装与饰品的搭配也大有讲究，饰品中特别是耳环、发饰与项链更能眩人耳目。古代诗文中对妇女装饰的描绘就有："头上倭堕髻，耳中明月珠"（汉乐府《陌上桑》）。"头上蓝田玉，耳后大秦珠"（汉乐府《羽林郎》）。在《孔雀东南飞》中对刘兰芝的描绘是"足下蹑丝履，头上玳瑁光。腰若流纨素，耳著明月珰"。白居易《长恨歌》中杨玉环的发饰是"云鬓花颜金步摇"、"翠翘金雀玉搔头"。这些妇女中有的是普通妇女，也有的是贵夫人，不分贵贱，都很注意头上足下的打扮，而珠宝耳珰、金步摇、玉搔头，佩带者走起路来，这些饰品随着步履移动，呈现出颤颤悠悠的态势，真是摇曳生姿，平添光彩。

六、穿着打扮与气质

　　服装美不仅仅指服装本身，还和穿着者的气质以及举止、体态、仪表等都有极为重要的关系。气质应包括人的先天的生理特征和后天的思想修养，特别应强调的是人后天的内在思想修养气质，张载在他的《张子全书》中说："为学大益，在自求变化气质"，是说学习最大的益处在于使自己的气质得到变化。这和"充内形外之谓美"

的说法意思是一样的，主要是说明，只有人的内心充实了，体现在人的外形上才能是美的，这对服装美的完整的理解是很好的诠释。

服装美和穿着者的气质美关系密切，优美的服装穿在气质高尚的人身上，使服装美益显彰明；而气质高尚者穿上得体的服装，更能衬托他的气度不凡。如周恩来同志，无论穿中山装抑或是西装，也无论是新是旧，总是显得那么端庄大方，凛然正气而又和蔼可亲。服装衬托人的气质，也和所处环境的映衬、烘托有关，即穿着者如何借助所处环境来衬托自己，表现自己的性格、气质和内涵修养。《安娜·卡列尼娜》中的安娜似很懂得衬托的美学，一次公爵举行盛大舞会，贵妇名媛们一个个盛装赴会，粉红色、玫瑰色、淡绿色、丁香色……艳丽缤纷，而安娜一袭黑色天鹅绒长袍衬托着她如象牙雕成的肩臂、脖颈，没有繁缛的饰物，却雍容幽雅，楚楚动人，光耀四座。

七、服装模特的表现美

始于意大利、法国的时装模特表现，是一门综合艺术，融合了服饰、音乐、舞蹈、造型和灯光等的特种艺术。时装模特又是人体美与艺术美的结合，作为时装模特除必须具备的身材、体型、面容、肤色外，更主要的是人的气质、举止与风度。当优美的时装模特踏着舞蹈化的台步，在灯光的烘托下、在音乐的节奏中款款而行，并以肢体动作作出种种表演时，体现了舞蹈的动态美、音乐的节奏美、雕塑的造型美，确能给人以美的享受。

时装表现不仅展出了设计师设计出的创意服装，也显示了设计师在为服装命名上的智慧与文化修养。

以上所述，可知服饰美的形成，是由于有关的各方面文化因素的参与，才使服饰熠熠生辉。服装是人们的着装需要，它具备实用功能，服饰又是要给人以审美需要的满足，所以它又具备审美功能，寓审美于实用之中，融实用于审美之内，只有两者的统一，才能创造出完美的服装设计。

第四节　西方服饰设计突破性的变革对中国的影响

一、西方服饰史上的四大流派

西方历史悠久，幅员辽阔，民族众多。由多种民族形成的多个国家，其文化存在着很大的差异性。但无论有多大差别，其人民气质总的特点是热情奔放，体型多较高大、挺拔，所以，西方服装的外形特点与西方人的气质、体型基本上是相适应的。

西方服饰自中世纪以来经历了有名的四大流派：

哥特式服饰　　　　巴洛克服饰　　　　洛可可风格服饰　　　　新古典主义风格服饰

（1）哥特式服饰,这是受起源于 12 ～ 15 世纪哥特式建筑的影响,高冠戴、尖头鞋、衣襟下端呈尖形和锯齿等锐角,上轻下重,形成一种圆锥状造型。面料色调采用与哥特式教堂内彩色玻璃的一样的光泽和鲜明。

（2）巴洛克风格服饰,17 世纪流行的巴洛克艺术风格服饰,其基本特点是打破文艺复兴时期的严肃、含蓄和均衡,色彩艳丽、线条优美,女装衣裙特点是松垂、多褶、曳长,使下体显得鼓大,以增添体积感和层次感,富有浪漫气息,富丽、豪华而气派。其影响之大,在西洋服装史上甚至把“巴洛克风格”称为 17 世纪欧洲的服装款式。

（3）洛可可艺术风格服饰,是一种室内装饰风格,C 形、S 形曲线或漩涡状花纹的装饰,轻快、精巧、华丽,而没有巴洛克时期那种庄重、豪华、夸张色彩。这种特色影响广泛,甚至以“洛可可”一词代表了法国大革命之前 18 世纪的服装款式。

（4）新古典主义艺术风格服饰,兴起于 18 世纪的中期,它反对巴洛克式和洛可可式的华丽、夸张,力求恢复古希腊、古罗马所追求的庄重与宁静感,并融入理性主义美学。其女性服饰低领口、高腰线,长裙飘逸,没有过多的装饰,力求简洁,用最柔软、干净的线条彰显出女性动人的曲线,高贵雅致却不张扬。

欧洲古代服饰风格不限于此四类,多样的文化必然会造就社会多姿多彩的艺术形式。到 18 世纪 90 年代,女性服饰出现重大变化。

19 世纪以法国为中心,各种文艺思潮和流派灿如繁星,影响到整个欧洲,这一时期的浪漫主义服饰从法国开始影响了整个欧洲,女性化风貌统治了人门对服饰的审美倾向,色彩充满幻想,裙子膨大,强调细腰与夸张的裙摆,衬裙数量增多,裙子表面的装饰也增多,领口流行高或者大胆的低领口,袖型也很独特,形成一种典雅的气质。到 19 世纪 60 年代前,西方女性服饰一直沿袭着文艺复兴时期 流传下来的能使身材凹凸有致的大裙撑。裙撑架

19世纪外国贵族女子服饰

65

前扁后膨的撑架裙

紧身与拖曳裙

是以鲸须与柔韧的钢铁条制成。60 年代女子的裙撑架，出现前扁后膨，或穿"臀垫"，以强调突出臀部的造型。为了达到"18 英寸"腰围，小女孩从十一二岁起就被迫束腰，使妇女们的日常生活甚感痛苦。

19 世纪 70 年代到 20 世纪初西方服饰开始了改革。19 世纪 70 年代受"女性主义运动"以及"服饰改革团体"等进步思想的影响，女性们开始强烈要求从服装上解放身体。在欧洲出现了服饰改革，此时西方女性服装趋向"自由合理，解放束缚"的方向发展。流行色彩华丽，紧身与拖曳裙的款式，服装腰部位置由高腰下降至正常的位置，并强调腰部以下背后有华丽的装饰。

1895 年开始，受新艺术运动的影响，出现强调"S 形曲线"的线条，从侧面看来，可呈现出女子前凸后翘的优美姿态。20 世纪初西方开始将东方的审美情趣融入时装中，设计出舒适、宽松、灵活的服饰。

服饰是时代的一面镜子，它不仅反映出人与自然以及社会的关系，而且折射出一个时代的氛围和人们的精神面貌。综上所述，在 20 世纪以前，西方时装服饰多豪华、奢侈、繁褥，19 世纪末虽然进行了改革，但总的讲还没有脱离上流社会贵族化的倾向。直到 20 世纪，出现了几位有创新思维能够向传统大胆挑战的服装设计师，服饰设计出现了突破性的变革。

二、西方服装设计史上几位突出的创新设计大师

1. 布里埃尔·香奈尔

巴黎高级时装设计师，出生于法国，她是 20 世纪最具影响力的设计师。20 世纪 20 年代香奈尔开设了两家时装店，"Chanel"宣告正式诞生，其经典标志——无领粗花呢套装，有名的黑、白色连身裙，以及上衣下裙套装，风格简洁优雅，使女性身

香奈尔像　　　　　　　　　　　　　　香奈尔时装

体得到解放。

第一次世界大战后，她敏锐地抓住社会变化，设计管子状女装，成为 20 年代的流行服饰。香奈尔品牌格调高雅、简洁，摆脱了 19 世纪末的传统保守的风格，独树一帜，开创了一种年轻化、个性化的衣着风格，奠定了 20 世纪女性时尚穿着的基调。香奈尔有句名言："时尚来去匆匆，但风格却能永恒"香奈尔时装被奉为时尚女子的基本穿衣经典。

1983 年，卡尔·拉格菲尔德接受邀任香奈尔首席设计师。卡尔·拉格菲尔德在保持香奈尔简朴优雅风格的前提下增添活泼趣味，使之变得更加年轻、现代和成熟。他将原来的黑色、米色等无彩色系转变为艳丽色调，并缩短裙长以露出膝盖。他在貌似原来风格的同时带入自己的风格，使人耳目一新，使香奈尔套装一下由 20 年代的风格跨入 80 ~ 90 年代。

2. 迪奥

迪奥的名字在法语中是"上帝"和"金子"的组合。半个世纪来，这个名字一直是华丽与高雅时装的代名词。1905 年 1 月 21 日迪奥出生在格兰维尔，5 岁时随家迁居巴黎。学生时代，他酷爱艺术，已显露出了绘画的天分。迪奥进入巴黎后，接触到了激进的前卫艺术。1942 年迪奥有机会进入了一家时装界声名显赫的勒隆公司。1946 年迪奥结识了法国纺织大王布萨克，成立了迪奥工作室。迪奥是一个天生的设计师，他从没学过裁剪、缝纫这些技艺，但他对比例的感觉极为敏锐，对裁剪的概念了然在胸。

迪奥像

1947 年 2 月 12 日，迪奥开办了他的第一个高级时装展，推出的第一个时装系列名为"新风貌"。该时装具有鲜明的风格：裙长不再曳地，肩形柔美的曲线打破

了战后女装保守古板的线条。那圆桌大的长裙摆，还有斜遮着半只眼的帽子，让人眼前一亮，这种风格轰动了巴黎乃至整个西方世界，给人留下了深刻的印象，使迪奥在时装界名声大噪。

迪奥时装

迪奥以他名字命名的品牌 Christian Dior 简称 CD，象征着法国时装文化的最高精神。

迪奥的设计，倡导时装的女性化特点，强调腰、胸、臀部女性自然的柔美的线条，温暖的色彩是对人们生命欲望的尊重，力求把女性魅力发挥到极致，使之

迪奥时装的各种款式

成为今后 10 年时装发展的主要走向。1950 年代发布的"垂直造型"，1953 年著名的"郁金香造型"，其后 1954 年的"H"形线，把妇女从无用的细节中解放出来的"A"形线，增大裙子下摆，再次成为不负巴黎众望的服饰设计，同年又发布了"Y"形线，以及他最后的"纺锤形"系列，无不是他这一设计理念的一再演绎，成为后世众多设计师效仿的典范。

迪奥还是第一个注册商标，确立了"品牌"的概念。他以法国式的高雅和品位为准则，坚持华贵、优质的品牌路线，使"CD"这个品牌标志主宰了世界的时尚，把法国高级时装业从传统家庭式作业引向到现代化的企业。十年间迪奥开创并发展了一个巨大的跨国性商业帝国。

迪奥带着他第一个时装系列成功地进入到大西洋彼岸的美国，并在纽约的第七街扎下根。迪奥的到来给山姆大叔的家乡带来了欧洲时尚特有的魅力和色彩。同时也打破了战前风靡一时的香奈尔式时装。随后，迪奥有计划地将他的事业发展到古巴、墨西哥、加拿大、澳大利亚、英国等国家。短短的几年中在世界各地建立了庞大的

商业网络，声誉达到了巅峰。

迪奥辞世后，圣·洛朗被任命为"CD"的艺术总监，发布了迪奥之后的第一个系列"梯形线"系列，大获成功。1961年马克·葆汉入主CD公司，推出"苗条系列"，1967年发表"迪奥小姐"系列，令全球瞩目。接着1967年的"婴儿迪奥"，1968年的针织系列，1973年又开创卖皮革先河。而最令世人瞩目的被称为当今最有影响力的设计师加里亚诺执掌"CD"帝国后所带来的令人振奋的"盛世景象"。加里亚诺加盟迪奥后推出的三大系列作品都是在戏剧性场景、情节和人物塑造中展示的，外形设计典雅，色彩浪漫华丽，是"迪奥精神"的完美再现。

3. 皮尔·卡丹

巴黎高级时装设计师，生于意大利的威尼斯。1946年进入迪奥服装店，参与了"新样式"的设计和制作，20世纪40年代末到60年代初，他已成为高级时装界前卫派设计师的领导者之一。他曾于1977年春夏季、1979年春夏季和1982年秋冬季三次荣获"金顶针奖"。

皮尔·卡丹在经营方面也表现出非凡的才华，使他成为一个传奇式的人物。他的传奇首先在于他的奋斗历程：从赤手空拳几乎是一无所有到世界顶级服装设计大师；他的传奇也在于

皮尔·卡丹像

其商业成就，世界上几乎没有像皮尔·卡丹先生那样的先例，半个世纪以来他创建了集设计、服装、文化、餐饮于一体的商业帝国。他服饰设计的翘楚之处在于他的革命性——让高档时装艺术走下高贵的T型台，直接服务于老百姓。为此，1992年12月2日，他被接纳为法兰西学院艺术院士。

皮尔·卡丹时装　　　　　　　　　　皮尔·卡丹为中国空姐设计的服饰

玛丽·奎恩特像

4．玛丽·奎恩特

玛丽·奎恩特以创意和前卫著称，她开创了服装史上裙下摆最短的时代。"迷你裙"的诞生，冲击了英国及世界大部分人对服装的传统观念，人类服装史上首次出现如此之短的裙子，让玛丽·奎恩特赢得了全世界的胜利。

1955 年，玛丽·奎恩特和丈夫亚历山大·普伦凯特·格林，在伦敦著名的英王大道开设了第一家"巴萨"百货店，推出的第一件服装就是后来闻名退迹的"迷你裙"。1963 年玛丽·奎恩特成立了"活力集团"公司，其以造型简洁、新奇的迷你裙为代表的青年女装畅销全球，猛烈地冲击着世界的时装舞台。作为"迷你裙之母"，在 20 世纪 60 年代的伦敦时装界刮起了狂飙，带来了波及全世界的大震荡。这股浪潮被史学家称为"伦敦震荡"，也因此，她成了这个时代时尚的精神领袖。当年英国女王伊丽莎白二世授予玛丽·奎恩特"第四等英国勋章"以表彰她在服装设计上的卓越贡献。

20 世纪 60 年代的西方是一个动乱、反叛的时代，随着战后经济的恢复，物质生产的迅速发展，各种社会思潮、艺术流派的兴起，观念上的冲突给时装界带来了很大影响。尤其是那个时代的青年大部分是第二次世界大战结束后出生的，他们没有经历过残酷的战争，是在和平环境中长大的，他们藐视一切传统习惯和旧观念，把穿着打扮完全看做是自我的表现。尤其是 20 世纪 60 年代的"嬉皮士"，以与众不同的奇装异服来表示对传统美的嘲弄与藐视，否定典雅、高贵、贤淑，强调个性与自我的实现。超短迷你裙充分体现他们敢于"造反"的精神，并对当时传统观念造成很大的冲击。玛丽·奎恩特在经济和社会发生巨大变化的时代里，能够遵循时代发展方向，掌握时代脉搏，她把目标锁定在青少年身上，为 20 世纪 60 年代的青少年提供了相应的款式，使她的迷你裙大受欢迎。

奎恩特设计的"迷你裙"

迷你裙

　　1965 年迷你裙和宇宙时代的青年女装风靡全球，玛丽·奎恩特进一步把裙下摆提高到膝盖上四英寸，从而使英国少女的装扮已成为令人羡慕和仿效的对象。这种风格被誉为"伦敦造型"。

　　到了 20 世纪 60 年代中期，"伦敦造型"的潮流不可遏制，成为国际性的流行款式。多种不同的迷你风格装应运而生，新一代的设计家皮尔·卡丹、古海热、圣·洛朗、安伽罗等也都相继推出一组组风格各异的迷你裙系列。这一年英女王伊丽莎白访问美国，当她的船抵达纽约时，美英时装团体组织了迷你裙大型表演，在这种情况下，即使是最保守的高级时装店，也悄悄地剪短了他们的裙子产品。这一年玛丽还设计了雨衣、紧袜、内衣和游泳衣等，后来又增加了化妆品和配套靴鞋。到 20 世纪 70 年代，她的产品已涉及室内家具、床上用品、针织服装、领带、文具、眼镜、玩具、帽子等。

　　这位叱咤风云的女设计家很快成为一个精明的企业家，从开始的小本经营发展到拥有百余家时装商店分布在全英国。后来她的经营范围遍及许多国家，仅美国就有 320 位经销商，她已成为百万富商行列中之一员。

　　玛丽·奎恩特虽然在 20 世纪 60 年代已成了服饰革命狂飙的领袖，但她不是一个自始至终的时装家。作为"迷你裙之母"的玛丽·奎恩特不久之后，在时装界里消逝了。尽管如此，她不愧是一位独特的、在服装史上不可忽视的重量级设计大师，奎恩特的叛逆个性也因此名垂史册。

　　5．詹尼·范思哲

　　1946 年 12 月 2 日出生在意大利南部的加布莱，母亲是服装设计师。范思哲自幼耳濡目染，对时装设计产生了浓厚兴趣。18 岁时，他加入了母亲的作坊当助手，主要是做图样采购和裁缝工作。25 岁的时候，范思哲迁居世界著名时装之都米兰，创立自己的公司。凭借超强的领悟力和学习能力，1978 年，范思哲在米兰成功举办了第一次有自己签名的女装展示会，范思哲品牌从此诞生。1982 年，在年度秋冬女装展中展示了著名的金属服装，成为他时装设计史上的一个经典。1987 年 3 月范思哲还为《列德与天鹅》这部芭蕾舞剧设计服饰。到 1990 年 4 月，范思哲在纽约的麦迪逊大厦开张了他在美国的第 11 家服装店。1997 年 7 月，在他事业最辉煌的时候，范思哲在美国迈阿密的寓所前被枪杀，终年 51 岁。

　　在范思哲短暂的一生中，先后获得了很多大奖，其中顶级的有 1986 年获得的意大利总统授予的"共和国荣誉"奖章。1993 年获得了有时装界奥斯卡美誉的美国国际时装设计师协会大奖，以及 1986 年 10 月 22 日，在巴黎，在名为"Gianni Versace"的展览中希拉克总统授予范思哲"巴黎市银质奖章获

詹尼·范思哲像

范思哲设计的时装

得者"的称号。

范思哲设计顶峰的标志是1989年在巴黎推出的"Afe-lier"系列。此举顿时引发了意大利时装进军巴黎的风潮。

品牌是范思哲最为关注的问题。他认识到借助商品品牌的力量，可以更顺利地获得成功，而且还可以依靠品牌使产品市场周转率加快，从而获取最大利润。

范思哲具有不受拘束、无视禁忌、大胆激情的性格，并且一生都在追求极致的完美。他吸取古典风格的豪华、富丽，融合流行文化的大胆、直露，创造出高雅、华丽、奔放又近于粗俗而充满张力的前卫女装。他的设计风格鲜明、漂亮，色彩鲜艳，线条流畅，女性味十足，强调快乐与性感，强调暴露的裁剪，领口常开到腰部以下。他设计的套装、裙子、大衣等都以线条为标志，性感地表达女性的身体。他的这种极具先锋艺术的特征，又有文艺复兴的格调，兼具古典与流行气质，以及具有丰富想象力的款式，把时装和艺术品结合在一起，创造了人体几何学美学，给人以特殊的美感，因此引起时尚一族的青睐，很快流行于全球。

在男装设计上，范思哲创造了一种大胆、雄伟甚而有点放荡的造型，而在尺寸上则略有宽松而使穿着者感觉舒适。宽肩膀、微妙的细部处理暗示着某种科学幻想，人们称其是未来派设计。

巧用模特儿是范思哲时装艺术的又一创造性特征。模特儿在范思哲的时装走向世界方面发挥了极其重要的作用，同时她们也随着范思哲的时装走向了世界。

范思哲深知名人效应十分重要，名人是受崇拜的社会阶层，名人对服装的选择会影响到普通人特别是青年人的消费心理。争取更多的名人穿上范思哲公司的服装，就是扩大市场的第一步。在范思哲的时装领域里，对他影响最大的莫过于英国的黛安娜王妃和好莱坞的性感明星麦当娜。范思哲为黛安娜王妃和影视歌三栖明星麦当娜奉献了他精心设计的辉煌灿烂的时装。

黛安娜王妃是范思哲众多的大牌主顾中地位最高的一个，黛安娜的服饰一直被视为时装界潮流的领导者，和她的爱情一样，她的衣着成了世人关注的焦点。她偏爱粉色、蓝色一类鲜艳的色彩，这和她蓝色的眼睛，略带羞涩的笑容非常合拍。范

思哲给黛安娜设计过一套绸缎的单肩晚装，颜色是很娇艳的艳蓝色，黛安娜穿上它，就像平静的大海在夏日阳光下发出的熠熠闪光。裁剪制作上采用紧身款式，明快地显现出黛安娜身材的线条魅力，再加上裸露单肩的设计，使黛妃的活力和热情呼之欲出。

麦当娜是一位公认具有野性的歌唱家，与范思哲的张扬、艳丽的设计风格，被称作是天衣无缝的组合。20 世纪 90 年代初，麦当娜为范思哲服饰拍摄的一系列宣传照，无疑地起了极为轰动的宣传效应。

范思哲深知名人及其子女也是服装设计师追逐的对象。在范思哲服装设计的一生中，还有两位人物显得特别突出。一位是猫王普雷斯利的女儿丽莎·玛莉·普雷斯利。1997 年，在全美各地和欧洲的一些国家举办了纪念猫王去世 20 周年的演出活动，当时猫王的女儿身穿范思哲设计的时装参加纪念父亲的活动，美国的电视、报刊也进行了充分的报导，这等于为范思哲当了一次广告宣传，给范思哲的服装增强了影响力。

三、牛仔裤——跨时空、超越民族界限的新潮服装

服饰有它的时代性、地域性和民族性，这是长期以来为人们所共识的，但随着科技的迅速发展，网络交往的普遍流行，以及各民族相互间的交流与影响日益扩大，服装的全球化、国际化是历史发展的必然趋势。如跨越时空的牛仔服。流行到如今已约有 130 多年的历史。起初它产生在美国的旧金山，那时一个德国移民李维·施特劳斯在旧金山开了家经营帐篷布的商店，但生意清淡。此时正值淘金热，淘金者抱怨市上供应的裤子不结实，同时色彩对比强烈。李维灵机一动，用帐篷帆布设计了适合牛仔们穿的裤子，低腰身、包臀部、直裤筒、铜铆钉（防止裤袋易开线）、蓝斜纹布料、橘红色缝线，再加上后腰的皮标签，这就是所谓的"李维裤"或"牛仔裤"。

男牛仔裤

牛仔裤的魅力在于耐磨性强，能充分体现出人体的自然形态美，又通过身体动态表现着一种姿态美、精神美和节奏明快的时代风格，因而成为"走动的雕塑"；牛仔裤的铜铆钉、皮标签、橘红色缝线又富于装饰美。这些特点吸引了广大"牛仔"们。20 世纪 50 年代，美国好莱坞著名影星詹姆斯·迪安和马龙·白兰度穿着牛仔裤主演了《伊

女牛仔裤

田园的东方》等电影后，牛仔裤于是成为青年人追求的时尚，从美国流行到世界各地。20 世纪 70 年代一些名门贵族、上流社会的人物也都竞相穿起牛仔裤，前法国总统蓬皮杜喜穿牛仔裤，更富有喜剧性的是前美国总统卡特还穿着牛仔裤参加了总统竞选活动。于是，牛仔裤一跃而身价百倍，风靡全球，久盛不衰，成为跨越时空的服饰文化。

由此可知，在信息社会里，在全球一体化的时代，服饰的个性展示，已经没有太大的规范，凡是符合社会变革，富于时代气息，具有革命性、独创性、前卫性，切合新潮一族的求新、求异、求美的心理要求的，就会跨越时空，超越民族界限而很快成为全球性的流行服装。

第五节　西方服饰的变革对中国服饰设计的影响

1949 年新中国的成立，标志着新的生活方式的开始。20 世纪 50～60 年代前期，是一个新旧观念交替的时期，国家提倡经济、实用、美观的原则，在服装方面，为人民设计出新颖大方、省工省料，便于劳动者工作、生活的服装。简洁质朴、大众化和平民化的衣着渗透到人们的日常生活之中，构成了这一时期的流行现象。服装的实用性虽得到了重视，但由于当时中国经济还处于恢复期，民族文化的审美价值观还没有得到重视。

20 世纪 60 年代中期至 70 年代后期，文化大革命冲击了中国人刚刚建立起的对于美的服饰文化的观念，"灰、蓝、黑"色、无个性、不分男女的服饰一统天下，扭曲了人们的审美心理。文革时期最时髦的装束莫过于一身绿军装，腰围宽皮带，背上军用壶，斜挎军绿色书包，手持红宝书。这种服装记录下了这一时代的历史，政治因素把人们统一在同一衣着模式之中。

20 世纪 80 年代后期，中国走向改革开放，中国的民族文化又一次向西方文化敞开了大门。改革开放不仅使国民经济得到了迅速的发展，而且也使人们观念得到更新。经济的发展、文化的繁荣，为服装多样化的流行提供了极好的条件。1979 年法国的皮尔·卡丹带上他的创新服装和服饰模特走进中国国门，那时中国还没国际品的概念，是他第一个跨进刚刚对外开放的中国的大门，成为将国际时装品牌引入中国的第一人。

当皮尔·卡丹第一次踏上中国土地时，人们都用惊奇的眼光看着他，用皮尔·卡丹自己的话说："看我这么一个外国人好像就是有点像看外星人似的"。而皮尔·卡丹对当时中国的第一印象也是目光所及，人们穿的都是灰、黑色或者绿色的衣服，领子都是中山装那种，根本分不清是男还是女，看着中国人色调单一、款式

雷同的衣着"我感觉就像被一座灰的墙给包围住了一样。"皮尔·卡丹这样说。"尽管如此，但我能感觉出，我们好像彼此都希望能够了解对方。"

当时他带领 12 名法国模特在北京民族文化宫举办了第一场内部时装秀，来观光的人们虽然都是用非常惊讶的目光看着那些时装模特的表演，但也确实是从皮尔·卡丹的时装

1979年皮尔·卡丹来北京

表演上第一次看到了时装模特儿，引起了轰动，从这也开启了中国时装表演的先河。皮尔·卡丹先生本人也被喻为"十亿中国人的时尚启蒙老师。"

皮尔·卡丹在经营上的战略，采取品牌输入战略。当他在北京开设第一个旗舰店时，"卡丹"牌一度曾是中国人心目中顶级奢侈品的代名词，但一段时间后，就吸引了中国消费者，使他们了解法国的时尚文化。目前中国内地已有好几家皮尔·卡丹品牌的制造厂商。皮尔·卡丹也是冷战时期最早进入社会主义国家大门的西方设计师。目前有 120 多个地区为"卡丹"牌生产近 230 种产品。半个世纪以来他创造了一个庞大的"卡丹帝国"。

从皮尔·卡丹品牌进入中国后，从此其他外国名牌服饰跟踪而来，如詹尼·范思哲带着他在世界时装业独一无二的前卫风格落户北京。范思哲专卖店开业之时，引来了许多大牌演艺界前来助兴。越来越多的歌星们因此而喜欢上了那种近于粗俗但是快乐而又高雅的格调，中国的老百姓也潜移默化地接受了范思哲服饰的理念。

自国际著名服装品牌连续进驻中国，影响了中国人对穿衣的品位，并给中国服饰市场带来了一派新气象。中国文化是具有宽广的包容性的，中国人易于接受他人之长，善于模仿。对人民思想的禁锢，一旦解放，西方服饰热流行之快，令人始料不及。当前中国人的服饰真是百花齐放、琳琅满目、璀璨耀眼，跟随追逐时尚成为一种新的价值观深入到人们的日常生活当中。

中国是一个多民族的国家，56 个民族 56 朵鲜花，各民族服饰异彩缤纷，特别是藏族、维吾尔族、哈萨克族、回族、蒙族、朝鲜族、苗族、傜族、傣族、彝族等，都有他们自己鲜明、独特、漂亮的民族服装，共同构成了中国大家庭灿烂丰富的民族文化。

由于中西方观念的不同，影响服饰文化的观念不同。中国是一个礼仪之邦，非

常崇尚传统礼教，在中国人的穿着观念中，服装一向被看作是权力和地位的象征，可以说，中国人是用"观念"去穿服装的，服装的功能除物质需要外，很重视精神因素。而西方的穿着观念崇尚人体的美化，要求服装能更好地表现人体美，追求的价值观念是"个人本位"，以自我为中心，着重"自我表现"，他们敢于标新立异，对服装造型上的影响，追求的是抽象的形式美。女性通过色彩、线条设计尽显其形体之美；男性则要求表现肌肤的健康和力量的强大。

　　每一个民族文化的产生和发展，都有自己的脉承关系，也因此中西服饰观念上存在有差异。尽管如此，在漫长的历史演进过程中，以我为本，广纳外来文化的优秀元素，构建民族文化发展的时代特征，这是历史的必然。也只有这样，才能使得本民族的文化在保持自己鲜明民族特色基础上更具有活力，并进一步丰富人类社会文化的这个大框架。

　　服装从洪荒年代开始，到如今21世纪的千变万化，创出了服装设计的新世纪，在这一意义上，它确实像一面镜子折射出历史文化的变迁，而且推动了文化的发展与进步。

第六讲　饮食文化与设计

就饮食文化而谈设计，也许有人会发生质疑，饮食中有设计吗？回答肯定是有的。设计有广义和狭义之分，如果囿于狭义设计的理解，那么就会产生疑问；如果从广义的角度看问题，那么就会释然面对。何况，饮食文化的内涵是多元化的，很多方面涉及设计。

中国传统饮食文化，是中华民族巨大物质财富和精神财富的组成部分。中国的饮食文化源远流长，博大精深，富有特色，经世而不衰，而且闻名于世。

中国有句谚语说："民以食为天"。恩格斯《在马克思墓前的讲话》中更说得僻辟入理："人们首先必须吃、喝、住、穿，然后才能从事政治、科学、艺术、宗教等等。"从这一意义上说，饮食文化应该是物质文化的重中之重。

第一节　饮食文化的概念及含义

中国传统的饮食文化包括"饮"和"食"两大方面。食，主要是粮食和菜肴。饮，以茶、酒为代表。就粮食而言，北方主小麦南方主稻谷。中国人在主食方面是做足了文章，除馒头、米饭外，各式各样的点心，菜肴方面蒸、煮、煎、炒，花式繁多，令人尽享口福。

饮食升华为文化不是偶然的。中国原始社会自狩猎和采集经济转入以种植和养殖经济为基本经济方式后，长期以来处于农业经济，农业技术的逐步提高，使农作物丰富，品种繁多为烹调提供了丰富的原料。在果腹之

扬州蛋炒饭

狗不理包子

余，对食物的味道产生了要求，从而促进了饮食文化的发展。加上中国人的"好吃"，孔子说过："食不厌精，脍不厌细"，饮食和口味之美便联系在一起。"美"，许慎《说文解字》："美，甘也，从羊从大，羊在六畜主给膳。美与善同意。"中国古代人把肥羊肉味甘作为美食的要求。而"美与善同意"，善，从羊从口，如此，把美与善连在一起，把美食文化说得很透彻了。而中国烹饪艺术的高超是世界公认的，全国东西南北各地区的人民制作出具有不同民族、不同地方风味的食品。南甜、北咸、东酸、西辣。形成了广东菜、山东菜、四川菜系、江苏淮扬菜系、浙江菜系、福建菜系、安徽菜系和湖南菜系八大菜系。据统计，一共有600多个品种。

第二节　中国美食文化与设计

一、色、香、味、与造型

我国幅员辽阔，地大物博，各地气候、物产、风俗习惯都存在着差异，长期以来，在饮食上也就形成了风味多样，四季有别的特点。京、津、川、粤、潮、湘、徽、豫、苏、扬、甬、闽、扬、本帮（上海）、清真等，不论哪种地方风味，都具有色、香、味的特色，可说是中国菜的生命。

除色、香、味外，在饮食文化的发展过程中又增添了"形"，即菜肴除满足味觉外，还要满足人们的视觉、嗅觉感，而这些又必须通过精心设计，运用绘画、色彩、雕塑等知识与技能才能实现。那些有趣味的造型，或以蔬菜瓜果雕刻成各花卉禽鸟、山水风景人物形象等各种形状，都能做到色彩鲜艳，惟妙惟肖，栩栩如生，给菜肴以造型美和色彩美。这种饮食从内容到形式的完美统一，使人获得了精神和物质高度统一的特殊享受。

毛氏红烧肉

白响螺肉

包子造型

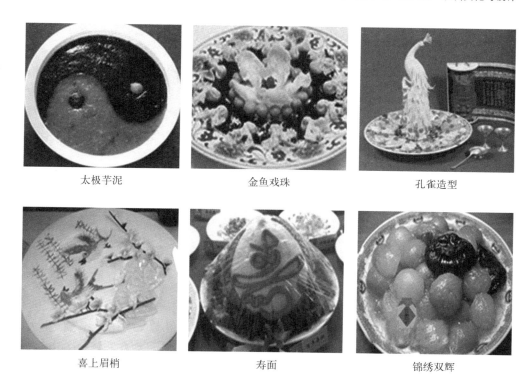

太极芋泥　　　　　　　　金鱼戏珠　　　　　　　　孔雀造型

喜上眉梢　　　　　　　　寿面　　　　　　　　锦绣双辉

二、食品命名的设计文化内蕴

饮食设计文化也表现在对食品命名上注重情趣和文化意蕴，往往冠以吉祥的名称，如扬州的狮子头，广东的龙虎大烩、福建的金寿福、龙身凤尾虾等，即使是很普通的菜肴，如什锦菜被美其名曰"全家福"；虾仁炒猪肝，也要冠以有文化意识的美名，曰"梅花肝尖"。在菜的造型拼盘方面更是有龙凤吉祥、喜上眉梢、雄鸡高唱、鸳鸯戏水、春色满园、步步升高、五福献寿、双喜临门等。而逢礼仪交往、礼尚往来时，又十分重视赠送吉祥如意的食品，如婴儿诞生礼，送一份讨口彩的云片糕，象征祥云片片；大蜜糕象征甜甜蜜蜜；双色汤圆则称锦绣双辉祥。寿礼，则送寿桃、寿糕、寿面，糕面上要饰以老寿星、松鹤延寿、梅竹等花纹图案。赠品不仅美观，而且蕴含了象征意义，通过精心设计，使烹调技术升华到烹调艺术，成为一种文化。

三、"满汉全席"——饮食的政治化设计

满汉全席的设计与康熙皇帝60寿辰。中国古代的豪宴主要为宫廷、达官贵人所占有。中国的宫廷料理完成于清朝，名菜的收集也始与清朝。满汉全席集大江南北

及全国所有名菜精华，组成绚丽多彩的满汉全席，使烹饪文化发展到鼎盛时期。康熙帝邀请65岁以上老人2800余人与宴，亲笔写下了"满汉全席"四字。满汉全席菜肴不仅多品种、高质量，而且菜点上桌，各有程序，并间隔着开展一些文化活动。如客人到后，先上一杯香茶、四色精美点心，客人们或边吃对弈，或吟诗作画，或促膝谈心。茗叙良久，然后入座酒席。满菜多烧煮，汉菜多羹汤，两者结合，相得益彰。如此，满汉全席在美食文化中赋予了政治色彩，这不能不说是康熙所设计的把饮食政治化的良有苦心。

饮食称之为文化，不能简单视之为吃吃喝喝，实际上也是人与人之间情感交流的媒介，亲朋离合，送往迎来，人们都习惯于饭桌上表达惜别或欢迎的心情；感情上的风波，人们也往往借酒菜平息。这是饮食文化对于社会心理的调节功能，是一种别开生面的社交活动。

四、中国饮食文化中的"礼数"和中和之美

中国饮食设计文化也体现在饮食活动的礼仪和精神境界方面。作为礼仪之邦的中国，自古生老病死、送往迎来、祭神敬祖等都讲究个"礼数"。《礼记·礼运》中说："夫礼之初，始诸饮食"。饮食中的"礼数"也讲究着一种秩序和规范，比如在重要场合坐席的方向、宴席中座次的排列、箸匙的摆法、上菜的次序、有些菜的象征、来历等都体现着"礼数"。对于"礼数"，我们应把它理解成一种精神，一种内在的伦理精神，这种精神，贯穿在饮食活动过程中，从而构成中国饮食文化的闪光点。

中国饮食设计文化更体现了中华民族精神理想的最高境界——中和之美。中和之美是中国传统文化的最高的审美理想。"中也者，天下之大本也；和也者，天下之达者也。至中和，天地位焉，万物育焉"（《礼记·中庸》）。对"中"的理解应是指合乎度，即恰到好处。"和"在烹饪概念上，意思是制作菜肴羹汤，关键是调和好咸淡、酸辣诸味。中国的烹调技术，重视各种料作等的精细搭配，既相生相克，又兼容并蓄，达到阴阳调和的中和之美，形成了中国菜肴艺术化的鲜明特色。

以食表意、以物传情。中国的饮食文化也表现在进餐时讲究环境、氛围设计，餐厅的环境布置得很有文化气息，旧时高贵人家宴请亲朋时还会"钟鸣鼎食"、"钟鼓馔玉"，伴以钟鸣、击鼓等，相当于现今餐厅播放轻音乐一样，营造一种抒情、和谐的气氛，以达到畅神怡情。

我国的美食文化以特有的奇香异彩，丰富了我国人民的物质生活和精神生活，历代文人学士为此写下了很多经典名言。早在孔子的《论语》中就有关于饮食"二不厌、三适度、十不食"的论述。隋唐时期何曾若的"安平公食学"、谢枫的"食经"等论著是世界上最早的有关烹饪技术的著作。袁枚其《随园食单》经历五十年才写成，

被誉为中华饮食文化"食经"之称。此外，唐代很多著名诗人为此写下了大量描述菜肴的脍炙人口的诗句。它们都是中华民族优秀文化的一个组成部分。

第三节 饮食文化中的茶文化与设计

中国饮食文化的结构包括食文化和饮文化，两者中从比重看，食文化的覆盖面占主要部分，但从文化意蕴看，饮文化大于食文化，饮文化是属于高层次的需求。

一、茶文化

饮茶之升华为文化，是在历史发展的长河中逐步形成的。

中国是茶的故乡，是茶的原产地，也是世界茶文化的发源地。

中国饮茶已成传统习俗，茶在中国人的生活中占有重要的地位。中国人对茶的爱好，上至帝王将相、宫廷礼仪，文人墨客、寺院茶事，下至挑夫商贩、平民百姓，无不爱茶、嗜茶。人们常说："开门七件事，柴米油盐酱醋茶"，中国人在生活中习惯于"一日三餐茶饭"。茶被列入生活必需品之一，成为一种风俗，可谓是雅俗共赏，老少皆宜。喝茶开始是生活需要，但在发展过程中，由于人类社会的进步，文人和各种意识形态的介入，饮茶由解渴发展到后来的出神入化的品茗，至此，茶已成为一种生活的艺术，"文人七件宝，琴棋书画诗酒茶"，茶通六艺，是我国传统文化艺术的载体。古往今来，人们以茶会友，以茶待客，以茶明志，茶融入人们生活的各个领域，渐渐成为中华民族的举国之饮，在岁月的长河中形成了内涵深厚的独特的茶文化。

茶以文化面貌出现，最早要追溯到汉代。而在历史的长河中得到不断发展。

唐朝是中国历代鼎盛的朝代之一，也是一个开放的朝代。中国茶文化正是在这种大气候环境中有了进一步的发展。

唐朝陆羽的《茶经》，除集茶学、茶艺、茶道于一体外，还把文人的气质和艺术思想渗透其中，他在《茶经》中说："宁可终生不饮酒，不可三餐无饮茶。"唐代大诗人杜甫曾写有："落日平台上，春风啜茗时"品茗暨鉴赏落日脍炙人口的诗句。这些说明茶与文人墨客的结缘，提高了饮茶的精神境界，儒、道、佛与中国茶文化有密切的关系。其中儒家思想是主体。儒家思想虽是封建时代的产物，但它应该是中华民族的思想、伦理观念、生活经验、习俗文化的总结。作为一种精神，在不同朝代的应变、发展中表现出强大的生命力。因此，除为历代统治阶级利用外，它也渗透到人们的日常生活中。在饮茶之道方面，儒家主张通过饮茶沟通思想，创造和谐气氛，增进友情。清醒、热情、积极、亲和与包容构成儒家茶道精神的基本格调，也是中国茶文化的主

茶

调。这一茶道精神在民间茶礼、茶俗中表现得特别明显。而道家倡导清静无为、天人合一，主张重生、贵生、养生。而茶采天地之灵气、吸日月之精华，正与其天人合一的思想相吻合，道家将其主张融入茶道中形成了中国特有的道茶流派，体现了人与大自然"物我玄会"的哲学精髓！

唐朝的茶文化与佛教关系密切。"悟"。佛教在茶中溶进"清静"思想，希望通过饮茶把自己与山水、自然融为一体，在茶中得到精神寄托，这也是一种"悟"。禅意旨在悟，而品茗也在悟，在悟这一点上，茶与禅达到了相通的境界。中国"茶道"二字首先由禅僧提出，这便把饮茶从技艺提高到了精神的高度。

唐朝佛寺多设有茶室，作为招待施主、宾客饮茶之用，并常兴办大型茶宴。茶宴上除茶饮外，还配有小菜、蔬点等。同时把饮茶、谈佛学哲理、人生观念都融为一体，开辟了茶文化的新途径。

寺院的饮茶礼仪习俗影响到社会、民间，开元年间"转相仿效，遂成风俗"。这一风气也影响到高层统治者，出现了大型的茶宴，故盛唐时"王公朝士，无不饮者"。文人间盛行茶会、茶诗。影响到民间，城市出现了茶肆，"开元中城市多开店铺，煎茶卖之，不问道俗，投钱取饮"（封士闻见记）。

从此可知，唐朝茶文化是中国茶文化史上的一个划时代的标志。

到宋朝，随着商业经济的发展，使茶文化得到进一步的发展，《梦粱录》中记录着宋汴京和杭州茶业市场的盛况。王公贵族、文人雅士、乡野村民众多人出入于茶肆、茶坊。宋代改唐人直接煮茶法为点茶法与泡茶法，并讲究色香味的统一，为饮茶的普及、简易化开辟了道路。

由于宋代著名茶人大多数是著名文人，所以诗人有茶诗，书法家有茶帖，画家有茶画，加快了茶与艺术融合的过程，并使茶文化的内涵得以拓展。宋代市民茶文化主要是把饮茶作为增进友谊、社会交际的手段。北宋汴京民俗，人迁新居，邻居亲朋要"献茶"，这时，茶已成为民间礼节了。

元朝时，文人虽嗜茶，但迫于异族统治，已无心从事精细茶艺，只希望在茶中表现自己的清节，因此茶艺简约，返璞归真。

明代，城市进一步繁荣，促进了社会服务业的发展，饮茶市场由宋代的茶肆、茶坊，衍生出了"茶馆"，茶馆一词是在明代开始出现的，明末张岱《陶庵梦忆》中说："崇祯癸酉，有好事者开茶馆"，于是茶馆堂而皇之成为卖茶场所的统称。

中国幅员辽阔，东西南北，土质、气候、雨量各不相同，茶叶的生长，似乎

也因地制宜，各有其个性。如江南吴地一带产的娇嫩隐翠的碧螺春；浙江杭州产的清香扑鼻的龙井茶；四川产的浓酽味重的沱茶；云南的茶转口味浓郁，又适合于旅途携带，又有福建武夷山一带的乌龙茶、铁观音、大红袍等等，真是名目繁多，数不胜数。在少民族中，由于地域、气候、所产物品与习俗等的差异，藏族习惯饮的是酥油茶，蒙古族则是饮奶茶。由此可见茶已深入到不同阶层、不同民族的生活之中。

茶是健康的天然饮品，茶之味清淡，平和，宁静，能消暑解毒，理气顺食，提神助思，具有药用作用。相传四千多年前，"神农尝百草，日遇七十二毒，得茶而解之"。茶作为日常饮品，相伴国人数千年，默默地滋润着一代又一代的炎黄子孙。因此，茶文化也是中华民族传统文化中的优秀组成部分，并对世界文化有重大的贡献。

二、茶具与设计文化

人们从饮茶开始就有了茶具。茶具作为日用品，用现在的话说，就属于应用美术的范畴。不同时代，不同的饮茶方式方法，使茶具的形制设计也不断有所改变。据考证，我国最早饮茶的器具，是与酒具、食具共用的，那是因为当时社会生产力还处于低下状态。这种器具是陶制的缶，一种小口大肚的容器。在《韩非子》中就说到尧时饮食器具为土缶。如果当时饮茶，自然只能以土缶作为器具。据历史考证，汉代之前，食具，包括茶具、酒具在内的饮具之间，区分并不十分严格，在很长一段时间内，两者是共用的。

茶具如同其他饮具、食具一样，它的设计制作，经历了一个从无到有，从共用到专一，从粗糙到精致的历程。

三国末年至两晋南北朝时期，出现了鸡首汤瓶和带托盘的青釉盏托，又称茶船、茶拓子，是承托茶盏的用具。它的出现对唐宋以后壶的形制产生了深远的影响。

唐时茶具更加讲究茶具之于饮茶情趣，因为一件高雅精致的茶具不仅具有实用性，且有助于提高茶的色、香、味感，而且本身又富含欣赏价值，因此对茶具的设计制作有了艺术性标准与要求。而且茶具门类齐全。

唐代茶具的发展与瓷窑的迅速发展有关。越州、婺州、邛州等地是既盛产茶，也盛产瓷器。直接用于饮茶用的茶具为盏，其器型较碗小，敞口浅腹，斜直壁，

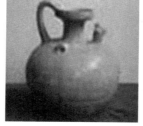
鸡首汤瓶

南北朝时期茶具

唐青釉茶壶　　　　　唐青瓷莲花盏托　　　唐褐色黄釉茶瓶　　　唐掐丝团花金杯

最适于饮茶。它们的制作精细，釉色莹润，因而广受瞩目，都是当时的贡品。

　　茶具材质除陶瓷制品外，还有金、银制品，1987年陕西扶风法门寺唐代地宫出土的唐代皇室宫廷所用的茶具，以金、银制成的茶具器皿非常富丽堂皇。

　　到宋朝，官、哥、汝、定、钧等名窑都已形成，多有茶具生产。浙江龙泉的哥窑、弟窑的生产水平达到了鼎盛时期。哥窑位于龙泉县境内，专烧青瓷，釉层饱满，色泽静穆，有粉青、翠青、灰青及炒米黄等色，以灰青为主，粉青最为名贵。弟窑所生产的瓷器造型优美，胎骨厚实，釉色青翠，其中粉青茶具酷似美玉，梅子青茶具宛如翡翠，都是难得的瑰宝。

　　元代期间，无论是茶叶加工，还是饮茶使用的茶具，基本上是上承唐、宋，下启明、清的一个过渡时期。从元代瓷器的装饰纹样看，以青花纹样为主，青花执柄壶为元代茶具的代表。

　　明代茶具，对唐、宋而言，可谓是一次大的变革。明代茶具简便，设计、制作工艺的改进，最突出的特点：一是出现了小茶壶；二是茶盏的形和色有了很大的变化。而且一些新的茶具品种脱颖而出。明代新茶具的问世，以及制作工艺的改进。无论是色泽、造型和品种、式样，基本上为后世的茶具作了一次定型。

　　清代，茶的品种很多，除绿茶外，又出现了红茶、乌龙茶、白茶、黑茶和黄茶，形成了六大茶类。由于茶的种类增多，相应的茶具也有了很大发展。茶具多以陶或瓷制作，其中茶盏、盖碗、茶壶，最负盛名，以"景瓷宜陶"最为出色，在康熙乾

宋瓷茶具　　　　　　宋青白狮子盖茶　　　　元代青花茶具

明盉形三足壶

永乐青花壶

明紫砂桃形杯

清光绪粉彩百花茶盖碗

乾隆时景德镇豆青釉瓜形壶

清有盖茶

宜兴紫砂陶茶具

隆年间达到繁荣时期。

 江西景德镇生产的茶具，除青花瓷、五彩茶具外，还创制了粉彩、珐琅彩茶具。

 而江苏宜兴的紫砂陶茶具，在继承传统的同时，到乾隆、嘉庆年间，又有新的发展。推出了以红、绿、白等不同石质粉末施釉烧制的粉彩茶壶，使传统砂壶制作工艺有了新的突破。

 此外，清代还有福州的脱胎漆茶具、四川的竹编茶具、海南的生物（如椰子、贝壳等）茶具等，品种、款式多样，使清代茶具异彩纷呈，形成了清代茶具异彩纷呈的重要特色。

 现代茶具，材料多种，款式更新，做工精细，质量上乘。在这众多茶具中，贵的有如金银茶具，廉的如竹木茶具，此外还有用玛瑙、水晶、玉石、大理石、陶瓷、玻璃、漆器、搪瓷等制作的茶具，枚不胜数。

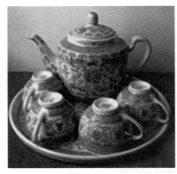

景德镇茶壶

从一只粗糙古朴的陶碗，经过历代从材质、样式、色彩等的变化，到现代造型别致、款式多样，富有艺术性的茶具。从中所反映出精湛的茶具设计是茶文化中的奇葩，它们充实、丰富了茶文化，使茶文化更具深层次的文化底蕴。

三、茶道——一门独特的艺术。

茶道是通过饮茶来进行精神修养，使人进入静寂闲雅的境界之道。

茶道，始于唐代，又称其为茶礼。最早见于唐代的《封氏闻见记》：“茶道大行，王公朝士无不饮者。”这是世界上第一次出现“茶道”一词，表明中国是茶道的发祥地，在世界上首先将茶饮作为一种修身养性之道。唐时茶道已在王公贵族中广为流行，并逐渐形成为一种品茗的艺术程式，这就是我们常说的茶道艺术。

茶道乃是人们从长期的饮茶实践过程中，根据茶的特性，以及与饮茶紧密相关的饮茶环境、茶具配置、冲沏技能、品饮艺术入手，再结合地方风俗、文化特点，总结出来的一套饮茶礼法。

茶艺表演一般要设定一个主题，主题的展示可通过背景来衬托。背景中景物的形状、色彩的基调、书法、绘画和音乐等都是茶艺背景的重要因素。

书法与绘画的作用，在于能着力表现中国人的审美意识，透发出独特的中国情调，并渲染茶性清纯、幽雅、质朴的气质和风韵，增强艺术感染力。

再说音乐，当音乐的音响流泻而出的一刹那间，你似乎看到了高山流水、青松翠竹、绿茵草地、鸥鸟飞翔……一种无法用言辞表达的美感和激动。这种音乐之美能将茶的深味细腻地表现出来，使茶味随着音乐在人的心中更深、更远、更香，对茶艺表演的氛围营造有着重要的作用。

品茗作为一门艺术，对品茶技艺、礼节、环境乃至冲泡技术都要讲究协调，以体现出和谐的美学意境。

茶道中的冲泡过程非常讲究，是一门融传统技艺与现代风韵为一体的品茶艺术，它包括治器、纳茶、候汤、洗茶、冲点、刮沫、淋罐、烫杯、洒茶、品茶十个过程，形成整个程序体系。其中以“品”为主，慢饮细酌，啜毕还以杯口移近鼻孔，品其香味，这一冲饮程式显示了品茗者的高雅，知礼仪，爱友情等高贵素质，以及“和”的茶道精神理念。从这些可以看出，茶艺表演也是经过一番精心设计的。它能够在特定

的时空内，展现境佳、茶美、艺精的品茗意境。通过茶艺表演者那种出神入化所表演的冲泡技艺，显示东方茶文化的深厚意蕴，创造出一种生活化的文化艺术氛围。

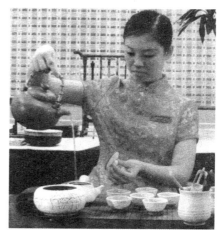

南宋绍熙二年（1191 年）由日本僧人荣西首次将茶种从中国带回日本，日本由此开始种植茶叶，推广中国茶道。南宋末期，日本南浦昭明禅师来到我国浙江省余杭县的寺庙求学取经，同时也学习了该寺院的茶宴仪程，首次将中国的茶道引进日本。从此，日本接受了中国茶道，并在此基础上结合本民族的风俗民情，形成了自己的一套茶道艺术。

茶艺表演

四、茶馆

茶馆的发展，推动了茶文化的发展，文人雅士的喜好品茶、精研茶艺，宋代的茶馆、茶楼非常重视装饰布置，当时杭州的茶肆"插四时花挂名人画"（梦粱录）。而茶馆的鼎盛时期是在清"康乾盛世"数量之多，超越以前任何时代。

而此后，茶馆自发展至渐成气候，便分了不同档次和不同类别，特别是大城市，如北京就有以下几种。

1．大茶馆

所谓大茶馆，首先是规模大，格局气派、楹联书画、盆景桌椅、高档茶具，以及文化含量高的装饰摆设，以营造幽雅、清静的文化氛围。

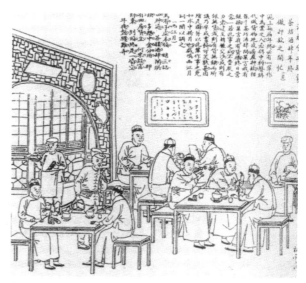

馆内设有"雅座"和"散座"。"雅座"是上层社会的社交场所；"散座"则是大众化的饮茶场所。有的大茶馆除饮茶外还为客人提供餐饮和兼卖点心等的方便。

2．野茶馆

值得一提的是茶馆除为文人墨客有闲阶层享受外，也给劳动

茶坊酒楼（上海图画日报载）

大众提供了享用的机会。

所谓"野茶馆",就是在郊外道旁和城门外开的茶馆。这些"野茶馆"大都很简陋,屋里几张白木(原色)桌子,几条长条凳。一个大长条桌上放着一个大茶叶罐,里面装的是碎茶叶末子,茶碗用的是绿釉大粗陶海碗和绿釉的大沙包式茶壶。一个大火炉子上面坐着几个大铁壶,等待客人进来歇脚饮茶。所以,野茶馆是"草根"的好去处。

3. 清茶馆

顾名思义就是一个"清"字,首先是只卖清茶,不备佐茶食品,更不伺候茶后进餐的酒饭。其次是"清静",馆中无丝竹说唱之声,也就是说没有"艺人就馆设场"。再次就是"清贫",不但茶馆的设施简陋,而且茶客亦是清苦之士,基本上是"短衣帮"之人,即便有"长衫帮"之士混迹其中,亦多属"孔乙己"者流。

4. 季节性茶棚

北京地区的气候特点是春秋两季短暂,夏季炎热而漫长,城内居民为居处狭隘所困,好到临水之地消热解暑。于是城区临水之处,季节性的茶棚应运而生。最有代表性的是什刹海的茶棚和天桥的水心亭茶棚。

另外民间还出现了茶摊以补茶馆之不足,北京的街头巷尾则有一桌几凳、粗瓷陶碗为劳苦大众服务卖大碗茶的。

按类别分又有棋茶馆、书茶馆。

棋茶馆是专供茶客下棋、品茗的场所,内设棋案、棋盘,设备较简陋,但洁朴无华。"一盏清茗伴棋局",茶助弈兴,将茶文化和棋文化天然地融合为一体。

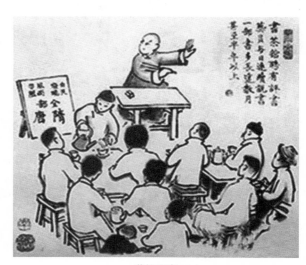

茶馆写真

5. 书茶馆

指在茶馆中安排有大鼓、评书等艺人说书,在这样的茶馆里,饮茶只是"陪客",听书才是主要内容。这些书茶馆,开书以前卖清茶,也有的兼卖点心等。开书后,茶客们边听书,边品饮,以茶提神助兴,而听书才是主要目的

6. 佛寺中的茶禅

老北京城区之中有一千余座大、中型佛寺,佛寺中多设有茶禅。除佛门信徒来此饮茶外,也

有爱清静者来到寺庙茶禅中小憩，领略一下红尘之外的茶境、禅境。

7. 道观之中的茶寮

道观的茶寮比佛寺的茶禅要多几分世俗化。因为道教主求长生，就要懂得养生之道。因此道观茶寮待客的清茗中多佐以各种药材。但使用的"药"决不能坏了茶的醇、清、芳、苦的本初之味。所以道观茶寮中配茶者需精茶道、明药理才能担当此职（以上参阅北京日报葛旭峰文）。

茶馆从城市普及到乡镇，特别是在江南一带，小镇居民仅数千家，但茶馆却有数百家，茶馆几乎成了居民的"第二家庭"。江南水乡的茶馆也分档次，往往开设在桥堍旁。高档一点的茶馆建筑多为临水依岸的水榭式楼房，小巧玲珑，古朴雅致，楼上装有雕花格子窗，有的还挂有书画作品，使人在品茗的同时，还能得到艺术的鉴赏和熏陶。又当太阳高高升起，饮茶者携带各式鸟笼，百鸟鸣和，生机盎然，别具一番情趣。

茶馆不仅是人们休憩的场所，还是个调解民事纠纷的场所。当人与人之间产生各种矛盾纠纷，自己解决不了时，去茶馆"吃讲茶"，请上"老娘舅"，有文化、明事理、办事公道，在群众中有威望的长者作裁判，指点、讲评道理，往往不用去法庭诉讼，经调解，矛盾纠纷就化解了。这个由来已久的调解矛盾纠纷的习俗，似乎已成了不成文的规定，从这一意义上看，茶馆也就成了个不成文的"民事法庭"。

茶馆又是交流信息、获取信息的媒介。常聚在茶馆的有城乡居民、农民、工人、商贩、游手好闲者，三教九流都有。聊天、发牢骚、侃大山，议论国家大事、社会新闻，传播迎合好奇者的新奇信息，大摆龙门阵，有正常的信息交流，也有小道消息、流言蜚语。"茶馆政治家"坐谈天下事。你坐在那儿，不管参与与否，就能收到一大把信息。在此范围内，茶馆是一个名副其实的"自由市场"。

茶馆还可以是个推销商品的小市场。有些小贩们流动于茶馆桌椅之间，吆喝兜售他们的小商品。而乡镇上孵茶馆的有很多来自各乡村的农民，他们花少量的钱泡上一壶茶，往靠街面的桌子一坐，把带来的瓜果蔬菜，甚至自养的鸡、鸭、鹅等家禽往茶馆的台阶上一放，自己就像没事儿似的，抽他的烟，喝他的茶，听人家聊天，有时自己也参与几句，不用上市场吆卖，自有顾客上门来买他的东西。不一会儿，农产品卖掉了，茶的香浓度已喝尽，成了清水一壶，这时候老农民起身拍拍屁股，付上茶钱回家去了。

小小茶馆成了不同阶层民众聚集的场所，三教九流，五方杂处，人声沸腾，俨然是一个小社会的缩影。茶馆是中国自然经济向商品经济过渡的产物，它以其独特的风格，不同的设施布置，丰富了商业文化的内容，给文化领域增添了一个亮点。而如今的茶室、茶楼、茶吧等，虽陈设、布置不同，饮者对象也或不同，但这也是

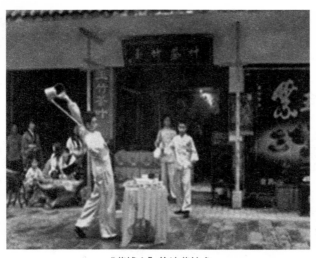

"茶博士"的冲茶技术

旧时茶业的继承与发展,是新时代茶文化的体现。

"茶博士"的冲茶技术,却也是茶馆文化的一道靓丽的风景线。"茶博士"是四川的茶馆中专为客人斟茶的雅号。四川蒙山派的茶博士们有一套独特而非常熟练的茶技。但见他左手可以托十几到20个茶碗,右手执一米长的铜壶。左手一抹,茶碗一溜摆开,再经翻转腾挪,右手一点,两米开外的水龙滴水不漏地将水注入客人的杯盏之中,无半点水星溅出,煞是精彩。这不仅是技术,而且是一种斟茶的独特的艺术了。

综上所述,中国的饮食文化源远流长,它是大文化概念中的一个组成部分。它随着历史,跨越时空,丰富并发展了中华文化,使之名扬四海。而饮食文化的发展又是需要设计元素的参与,无论是食文化中八大菜系形成的传统文化,以及色、香味、形乃至菜肴的命名。也无论是饮文化中的茶具、茶道、茶艺以及茶叶的命名;酒具、包装、广告以及酒酿制过程中的配方、操作过程、勾兑技术,乃至营销过程,都需要经过精心策划、设计。而中国的饮食文化确是丰富多彩的,从饮食的节令时俗到环境布置,古代就有"钟鸣鼎食"之说,现代的酒吧、茶室,高级餐厅都极讲究环境气氛,布置幽雅,音乐声闻,虽价格昂贵,食者谓"花钱买个吃的氛围"。这些说明,寓设计于文化,设计文化丰富并推动了文化的发展。

第七讲　酒文化中的设计元素

第一节　理解酒文化

酒的出现是生产力发展到一定阶段，劳动人民智慧的结晶，是人类文明进步的标志。

中国酒的产生历史悠久，是世界上产酒最早的国家之一。据专家考证，已有近万年的历史，特别是首创用酒曲酿制粮食酒，在世界上独树一帜。因此被日本学者誉为继火药、指南针、造纸和印刷术之后的第五大发明。

酒的产生和生产力的发展密切相连。在原始社会里，我们的先民以野果果腹。野果中含有能发酵的糖类，这样，就出现了最早的天然性果酒，谓之猿酒。而进入农耕时代，农业的发展使粮食有了剩余，为酿造谷物酒提供了原料。"有饭不尽，委以空桑，郁积成味，久蓄气芳"（西凤酒文化：12-14）的现象，是为人类酿酒之始。

当我们的祖先就将清泉的甘醇、丰收的喜悦，火热的激情，熟练的技能，以及对上天的感诚糅合酿造在一起，捧出一种甘美的玉液，这就是酒。

从酒问世之后，它就逐步摆脱了纯粹具象的"物"的状态，而与人类的政治、经济、军事、文化艺术等紧密相连，逐渐积淀升华成一种精神范畴的"文化"。

我国著名经济学家于光远先生于1985年曾说："广义的文化，应当包括酒文化。"酒文化一词的"文化"正是符合广义文化的内涵。从经济发展的角度来研究酒文化，我们可以看到酒文化是一种物质生产现象，它的本质属性应是物质的。但酒文化又属于人类的精神文化的范畴，文学、艺术、宗教、医学、社会心理、民情风俗等无不与酒发生密切关系，特别是和设计文化糅合在一起，所以酒文化是一种特殊的、综合性很强的广义文化。

由此可见，酒文化的内涵应该是：人类有关酒的物质财富和精神财富的总和。酒文化以酒为中心，但又不局限于酒的本身，有关酒的起源、生产、流通和消费，特别是它与文化、它的社会功能等所形成的一切现象，都属于酒文化的范畴。显然，

新石器时代酒具

袋足酒杯

黑陶高足酒杯

酒文化是一种广义的社会文化现象，是一个涉及多学科综合性的知识体系。所以，酒文化具有鲜明的民族性和社会功能性的广义文化。

第二节　从酒具设计看酒文化

有酒就必然要有盛酒的工具，陶器的出现为酿酒、饮酒提供了用器。近年来的考古新发现也证实了这一点：1983年10月，就在炎黄部落发祥地宝鸡地区出土了一组炎帝时代的陶器，共计有5只小杯，4只高脚杯和1只酒葫芦。考古专家鉴定后确认：这批已有6000年历史的古陶器为酒具无疑（宝鸡日报，1988年9月1日周末文化版）。它是我国目前乃至世界出土的最古老的酒器，为研究中国酒的起源提供了可靠的物证和珍贵的标本，使我国酒史向前推进了1000年，从而成为世界三大酒文化古国之一。

1998年浙江余姚县挖掘出的7000年前的河姆渡文化遗址中发现一些可以贮酒、饮酒的器物，如"盉"就是一种酒具。

商周时期是中国青铜器的鼎盛时期，也是我国酒器的形成期，有很多制作技术精湛，造型生动，纹饰奇特，从雕塑角度看，已呈圆雕形的酒器，如四羊樽、莲鹤方壶、铜酒爵等。

汉代是我国漆器制造进入鼎盛的时代，所以，漆制酒器成为酒器的主流。有耳杯樽卮、扁壶等。造型以圆筒形为主，纹饰有动植物纹、云纹花草纹等。色彩一般以红、黑色相配，富有生活气息。除漆制酒器外，还有陶器、青铜器、瓷器、

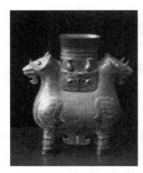

双羊尊

青铜酒爵

猫头鹰酒具

汉代漆酒具

玉杯、牛角杯、海螺杯乃至玻璃
杯等。

　　两晋南北朝时瓷器技术已较成
熟。酒具具有民族文化特色，材质
以陶瓷为主。

　　唐代是我国历史上经济繁荣，
文化发展的时代，促进了酒业的大
发展。唐代酒具主要是杯、觞和樽，
有木制的，而樽多用铜制，故称"金
樽"。李白的"莫使金樽空对月"（将
进酒）、"金樽清酒斗十千"（行路难）
等，足以说明之。

　　唐代酒具是用金银制作的酒
杯、酒壶，1970 年在西安何家村
发掘的一批唐代文物中，金银器有
265 件，其中酒器就占了一半，著
名的"舞马衔杯"银壶是其中的
一件。

　　宋代酒器一方面继承了隋唐酒
文化的遗风，无论酒器的造型，还
是酒器的装饰纹样等都包含着深厚
的文化底蕴。瓷酒器占据了酒器的
主要部分。官、定、汝、均、哥五
大官窑以及景德镇等，都生产了大
批精美的瓷制酒器。器形主要有瓶、
杯盏、温碗注子和倒装壶等。同时
宋代一改唐朝肥硕、张扬和色彩艳
的盛世器皿特征，以流畅俏丽，典
雅秀美、质朴等为其主流。

　　明代统一后，采取措施，发
展交通事业，工艺科技得到发展，
中国酒器也在这一时期有了提高
与发展。

南北朝瓷器酒壶

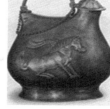

唐金酒杯　　　　　　唐代舞马银酒壶

宋青白瓷酒壶　　　　　北宋温酒注

明牛角酒杯　　　　　明万历御用青花酒具

93

清青花酒壶

清葫芦形金执酒壶

清嘉庆龙云纹酒盅

现代水晶酒具

明代常用的酒器，主要的也是尊、壶、瓶、钟、杯、盏等。"瓶"在明代酒器中极具特色，饰纹非常精美，色彩丰富，有四季的花草鸟兽等，瓶的功能不仅用于盛酒，而且成为装饰、礼品、珍玩的器物。

清代的陶瓷酒器，在色彩上，较前代的三彩、五彩更有发展。当时的金银玉质酒器，从工艺制式和品种上都超过了前代。

现代酒器就材质看，有玻璃、陶瓷、金属、塑料、玉石等；从造型看，有方、扁、圆，以及仿生形等的酒器。还有一个特点，就是注重酒器的实用性的同时更加注重美观，加强了酒具的欣赏功能。

现代酒器中受人青睐的，要数水晶酒具，由于它晶莹剔透，斟酒后更显出美酒的清纯、醇厚。

而酒具中变化最大的是从国外引进的易拉罐装，便于携带并保持原味，这是酒器史上的一大革新。人们饮酒时，很注意杯子与酒品相配的科学性。饮用葡萄酒用葡萄酒杯，香槟酒用香槟酒杯，白兰地或干邑用白兰地杯，威士忌加冰用古典杯，中国白酒用烈性酒杯或利口酒杯，啤酒用容量大的啤酒杯，果酒及中国黄酒用陶瓷酒具或利口杯，以上历代酒具的材质、造型各有不同，体现了设计者的聪明才智，也体现了不同时期的经济、政治、文化面貌和不同地区、不同民族的风俗习尚、信仰等的文化差异。正是古今以来这些千姿百态，形质具美的酒具，为饮用者和观赏者带来了艺术享受，使酒文化产生了强大的生命力，更为中国传统文化宝库增添了绚丽的光彩。

第三节　酒包装设计彰显了酒文化的魅力

作为"天下第一绝"的绍兴古越龙酒的命名具有深厚文化含义，其名取材于2400多年前的吴越春秋故事，商标中的图案描绘的是越王勾践伐吴时的点将台和卧薪尝胆的龙山背景。

龙山是古越政事文化的中心，象征着至高无上，也体现了中国人对龙的崇拜。2006年推出的储藏20多年的顶级精品"古越龙山"，其酒罐包装经精雕细刻，把《兰亭集序》和"天下第一绝"的文字，用浮雕手法，完美地叠显出来。也有的包装上绘有中国优秀传统文化中的飞天，以及中华民族吉祥如意图案寿星等，充分体现了中国的民族的特点。

而高档的古越龙山酒50年陈经典花雕酒，瓶体采用龙泉哥窑青瓷，其外包装采用椴木、红桦等高品质硬木并装饰以古代酿酒场面。又有那种以青花龙纹，造型别具匠心的瓶装潢，提高了古越龙山酒的身价和地位，受到追捧，不仅酒的价格一路攀升，而且大大提高了酒的国际声誉。

又如国酒茅台的包装，最早的酒瓶是土制的圆形罐，罐上涂有浅棕色彩，较粗糙。后历经改变，到20世纪70年代末期，改为现在那样的包装。其构图的主体是斜跨酒瓶上下的白底条幅，条幅上醒目地书写着大红色"贵州茅台酒"五个大字；左上角饰以获奖奖牌，使构图呈均衡状态；色彩以红色为主，简练、大方、醒目，使人一见如故，即能深深烙在脑海中而不能望怀，以至于企业难以改变包装，因为它已经成为国内外顾客普遍认同的标记。该包装在1986年6月北京举行的亚洲包装奖大会上，荣获"亚洲之星"包装金奖。

包装是产品的保护层，更是无声的广告。具有浓厚文化内涵的酒包装设计，是彰显酒文化魅力的又一重要组成部分。

绍兴酒坛浮雕《兰亭集序》

绍兴酒坛吉祥图案

绍兴小坛加饭酒飞天图案

古越龙山酒包装

贵州茅台包装

第四节　国酒茅台——具有代表性的中国白酒

一、茅台酒的经历

有着国酒、政治酒、外交酒美称的茅台酒出自贵州高原，过去是一个人迹罕至、荆棘丛生的大山深处的赤水河畔。

茅台酒，古称枸酱，有酱香型的茅台酒泛指夜郎国赤水河所产白酒。早在公元前135年，当地的土著先民就开创了酿酒史上的先河，这要比杜康早得多。春秋战国到秦汉之际，夜郎地区粮食已有剩，为茅台酒的生产提供了条件。楚汉相争，汉开国皇帝刘邦曾用赤水河濮人酿的酒抗拒寒冷，提神壮胆，赤水河水酿的酒助刘灭项，称为"神酒"。

茅台王子酒包装

公元前135年，汉武帝使臣唐蒙出使南越，为取悦汉武帝，唐蒙曾绕道习部，即现在的仁怀，取枸酱酒献给武帝，武帝饮而"甘美之"，成为茅台酒走出深山的开始。唐、宋时期，仁怀已为酒乡，酿酒遍及民间。茅台酿制的"风曲法酒"已盛行于世，因此有"仁怀城西茅台村，酿酒黔省称第一"之称。

唐宋以后，茅台酒被选为贡品而受到特殊的礼遇。还通过丝

绸之路，传播到海外。到了清朝，中国资本主义经济萌芽，茅台镇出现了早期的股份制企业，合股酿造茅台酒。

此后，直到 20 世纪 40 年代末、50 年代初，茅台酒主要是三家作坊生产，当地称之为"烧房"。三家烧房是："成义烧房"、"荣和烧房"和"恒兴烧房"，他们都继承和发展了茅台酒的传统工艺，形成了一定规模的生产能力。新中国成立后，茅台酒有了跨越性的发展。

茅台酒之所以成为名酒，与茅台镇赤水河的水土、气候和当地特定的生态环境等自然条件有密切关系。茅台酒的产地茅台镇位于黔北赤水河东岸，赤水河流淌其间，那里的土壤主要受海拔高度和岩石风化后形成紫色土壤，酸碱适度。特别是含量高的沙质和砾石，具有良好的渗水性，既溶解了红层中多种对人体有益的微量元素，又经过层层过滤，滤出了纯净无毒、香甜可口的清冽水质，这是茅台酒得天独厚的水资源条件。

气候是冬暖夏热，茅台镇出于两山对峙，赤水河从中通过的峡谷地带，形成冬暖夏热少雨的特殊气候，夏季最高气温达 40℃，延续半年以上，冬季温差小，霜期短，最低气温为 2.7℃，雨量少，湿度高，适宜于微生物的成长与繁衍。这些得天独厚的自然条件，是茅台酒创造奇迹的重要依据。

除自然条件外，主要还是人文因素。茅台酒以精选的高粱、小麦为原料，并在历经 2000 多年来历史延续中，酿制者的经验积累和不断的技术改进，经过反复实践，由实践——失败——再实践，直至成功，创造性地总结了一套科学、独特、完整的酿造工艺、操作规程和严格要求，这是茅台酒成功的关键。

二、茅台酒的酿制特点与设计的关系

那么，茅台酒独特的酿造工艺有哪些特点呢？用董事长季克良的总结性的话，有如下特点：

一是季节性生产。茅台酒的传统工艺是端午踩曲，重阳投料，一年一个生产周期，再经三年陈酿，加上原料进厂、勾兑，存放 5 年才能出产品。

二是茅台酒全年分两次投料，而其他名优酒生产是一年四季都投料。

三是茅台酒由三种香型体组成，即酱香型、窖底香型、醇甜型，其中酱香是其主体香型。不像其他酒由单一的香型酒构成。

四是和其他名白酒不同的是茅台酒同一批原料要经九次蒸煮（烤酒）、摊凉、加曲、堆积发酵、七次取酒，历时整整一年。

五是与其他名优白酒的工艺反其道而行之的是采用了高温制曲、高温堆积、高温入池、高温接酒、低糖化率曲、低水分入池、低出酒率、低酒精浓度、用曲量大、

粮耗高等工艺。由于工艺的不同，致使酒体风格独树一帜。

由于茅台酒采用开放式固态发酵，生产发酵历时一年，且使用适宜温度范围宽。因此，在茅台酒生产发酵过程中参与的微生物就比其他的多，使酒体显得丰满、醇厚、香而不艳，低而不淡。

茅台酒的勾兑既是一门技术，又是一门艺术。要将茅台酒三种不同香型、不同酒龄、不同轮次、不同浓度的酒进行精心勾兑，使茅台突出大曲酱香型，其味幽雅细腻、酒体醇厚、回味悠长、空杯留香，持久不上头、不刺喉的完美风格，盛过茅台酒的杯子、瓶子数天后仍然余香馥郁，因此有"空杯香"、"瓶瓶香""满城香"的美誉。为此，原国务院副总理、国家科委主任方毅欣然命笔："风来隔壁三家醉、雨过开瓶十里香。"这正是对茅台酒风格的高度概括。

由于茅台酒需要经过三年或更长期的贮存，接酒温度高，且摘酒浓度、产品浓度都低于其他名白酒。因此，很多高沸点香味物质得以保存，很多低沸点的物质在接酒和贮存过程中得到挥发，酒精和水分子得以充分结合，使酒低而不淡，饮后不上头、不刺喉而独树一帜。

又由于茅台酒过去、现在都不准外加任何物质，包括香味物质和水，这在国内外酿酒业中是独一无二的，纯属天然发酵产品。

以上，茅台酒的整个酿制过程，从选料、蒸煮、发酵、配置、储存、勾兑等，都要经过精心的策划和设计。设计在这一特定领域内是一个不可缺少的重要环节。

三、巧设计，茅台酒获 1915 年国际博览会首次金奖及其后的获奖次数

中国的茅台酒是世界三大名酒之一，早在 1915 年巴拿马万国博览会上就荣获金奖。关于这次获奖真还有一段传奇式的故事。

1915 年美国在旧金山举办国际博览会，向中国政府发出了邀请，当时朝野普遍认为这是中国实业界和世界各国建立经贸关系的好机会，也给茅台酒走出国门，树立国际品牌创造了契机。

茅台酒第一次世博会得奖时的酒瓶

当时茅台酒还只是手工业作坊的产品，名为"烧房"。国民政府农商部选中了"成义烧房"和"荣和烧房"生产的茅台酒参展。在这次世博会上，各国名酒花色品种繁多，琳琅满目，美不胜收。中国馆的馆式虽以故宫太和殿为蓝本，馆壁涂以鲜艳黄色，有帝皇气象。但由于当时中国是个半封建、半殖民地封闭式国家，处于中世纪的农耕时代，

工业落后，国际地位低，而茅台酒用土制陶罐包装，深褐色的陶罐混在棉麻、大豆等土特产品中实在是不起眼。缺少外观美的茅台酒，未能引起参展人士的注意。展览会接近尾声，在一次盛大的宴会上，中国官员带了几瓶茅台酒去，并事先作了个策划设计。席间，中国官员情急之中取出一瓶茅台酒，佯作不小心的模样，将酒瓶碰落在地上，"砰"的一声，霎时，但见酒花四溅，满室生香，一股股浓郁诱人的酒香，扑鼻而来，使在座代表异口同声惊呼："好酒！好酒！" 于是"东方魔水"以其神秘的东方文化香醉万国人，征服了与会各国人士，"碎瓶夺金"，一举获得了酒类甲级大奖，与法国涅克白兰地、英国苏格兰威士忌一起并称世界三大名酒。而且席间代表们争相订购，使这次茅台酒的销售量跃居世界各国之首。从此以后，茅台酒的声誉，在世界各地，不胫而走，名甲天下。而且"怒掷酒瓶震国威"，这也是事先设计好了的计谋。在那积贫积弱的年代里，带给国民的是前所未有的扬眉吐气。从此，茅台酒也成为我国民族工商业率先走向世界的代表。

新中国成立后，1952 年中国有史以来首届全国性评酒会，在周恩来总理的关怀下，由来自全国各地的酿酒专家、评酒专家及学者参与评比，评选结果，茅台酒名列榜首。

自从巴拿马万国博览会获得首次金奖后，新中国成立以来计算到 1995 年共获各种国际金奖 12 次。在国内获奖次数更是数不胜数。

茅台酒多次荣获国际、国内大奖，茅台品牌价值不断得到提升，它已成为中国酒业的一面旗帜，为推动中国酿酒工业的发展作出了突出的贡献。并以自身完善的品质和神奇的魅力征服了世人，成为中国人民传递友情的使者，维护了中华民族的自尊，并且展现了国酒人的风采。

四、改革开放后茅台酒的发展

在改革开放的年代，茅台人更以拼搏精神实现茅台走向百亿元集团的目标。不仅成立了贵州茅台酒股份有限公司，而且发行股票，在沪上市。

2003 年茅台酒产量终于突破 1 万吨。2008 年茅台突破 2 万吨，提前两年实现百亿集团的目标，这是时代的升华。

在英国金融时报发布的 2008 年全球上市公司 500 强排行榜中，贵州茅台位列第 363 位，在全球饮料行业排名第 9 位，是中国饮料业唯一上榜企业。

2010 年世界历史上第一次发展中国家举办的世博会在上海举办，国酒茅台已被宣布定为"2010 年中国上海世博会"的高级赞助商。

"茅台"不仅是美酒，它还代表着一种品位、一种档次、一种身份，一种对历史、文化的感悟，这就是茅台酒的魅力和价值所在。

茅台酒自诞生后，经历代茅台人的不懈努力，特别是新一代茅台人的艰苦奋斗，

现代茅台企业建筑

使企业由小到大、由弱到强，从作坊式的小企业发展成为拥有现代科技手段的国家特大型企业，成为全国白酒行业中唯一的国家一级企业。目前企业占地面积3400亩，建筑面积100万平方米，截至2008年年底，拥有总资产206亿多元，员工10000余人。公司是国家特大型企业、国家一级企业，全国白酒行业中荣获国家企业管理最高奖——金马奖的企业，全国质量效益型先进企业之一。公司以贵州茅台酒股份有限公司为核心，在全国拥有9个全资子公司；10个控股公司；10个参股公司。涉足的产业领域包括白酒、啤酒、红酒、证券、银行、保险、物业、科研等单位。

随着国家外事活动的频繁，作为国酒、政治酒、外交酒，茅台酒为祖国架起了通往世界的桥梁。到20世纪90年代出口已达150多个国家和地区，年创汇1000多万美元，成为中国传统白酒中出口量、出口国家、吨酒创汇都名列前茅。由于茅台酒特优品质，深沉的文化内涵，至今在3000多家白酒厂中仍独享国酒盛誉，雄居白酒金字塔顶尖。

党的三代中央领导人都与茅台酒有着千丝万缕的联系。毛泽东、周恩来、刘少奇、朱德、邓小平、陈毅、贺龙、许世友等等，都留下了大量的与茅台酒有关的故事。

回首90多年的发展轨迹，茅台始终以其不凡见证着时代的变革、民族的振兴。茅台集团董事长季克良不胜感慨地说："国运昌，茅台兴。"这是对茅台酒发展历程的高度概括。

第五节　古越龙山绍兴酒——具有代表性的中国黄酒

一、"古越龙山酒"的历史脉承

"古越龙山酒"是绍兴酒中的杰出代表。那么，何以在绍兴酒前又冠以"古越龙山"四字呢？上古时期，"古越"分布江南沿海广袤之地，部落众多，史有"百越"之称。"龙山"，即卧龙山，越国都城王宫所在地，乃国酒发祥之地。因此，以此命名。

昔越王勾践卧薪尝胆、投醪壮师之故事传古昭今。且这一地带得天时地利之造，灌溉便利，稻作文明发达，河姆渡史迹证实，越地其时酿酒已发端。因此，以"古越龙山"名酒于史，已渊深源远。

产于浙江绍兴的古越龙山酒的历史，如果从地下发掘的陶制器皿和一些古代传

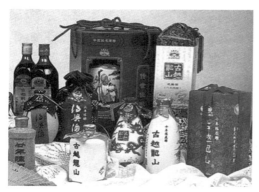

古越龙山酒

越王勾践

说来推论，其历史可上溯到 7000 年前的河姆渡文化时期。而从有正式的文字记载开始，绍兴酒已有 2400 多年的酿造历史。早在《吕氏春秋》中记载有春秋时越王勾践与绍兴酒的关系。公元前 496 年勾践即位，在与吴国争霸斗争中为吴国所败，于是带着妻子到吴国去当奴仆。《吴越春秋》记，当群臣送勾践到浙江边上的临水祖道，大夫文种在送别时："臣请荐脯，行酒二觞。"当勾践仰天太息，举杯垂涕，默默无所言时，文种再次敬酒"觞酒暨升，请称万岁"。这似乎是在文字记载中第一次正式提到绍兴酒。临行时范蠡提出了韬晦之计："宫中之乐，无至酒荒，肆与大夫觞饮，无忘日常。"在吴三年，勾践卧薪尝胆，受尽屈辱，但他采取"酒荒"之计，日与吴王、大夫们饮酒作乐，最后终于取悦于吴王夫差，于是吴王大纵酒于文台，勾践上酒辞"奉觞上千岁之寿"，"觞酒暨升，永受万福"用卑辞为酒礼而取得了胜利。勾践回越国后，奋发图强，以报仇雪耻。为了增加兵力和劳动力，勾践曾经采取奖励生育的措施。据《国语·越语》载："生丈夫（男孩），二壶酒，一犬；生女子，二壶酒，一豚"把酒作为生育子女的奖品。经近 20 年的发愤图强，国力强大了，而吴国却衰落了。

《吕氏春秋·顺民篇》载越王勾践恢复元气，积聚力量后，出师伐吴时父老向他献酒，他把酒倒在河的上流，与将士们一起迎流共饮，士卒感奋，战气百倍，历史上称为"箪醪劳师"，《会稽志》说，这条河就在现在绍兴市南。这种带糟的浊酒，也就是当时普遍饮用的米酒。虽与现在绍兴酒不同，但它无疑是今天绍兴酒的滥觞。以上记载说明，早在 2500 年前的春秋越国时代，绍兴酒确已十分流行。

绍兴酒历经两汉、魏晋南北朝到唐宋时进入前面发展阶段。唐时绍兴称越州，是浙东道治所在，随着经济的发展，山清水秀的美丽景色，使名人云集，把盏饮酒，于是酒业大盛。

宋时为抵御北方少数民族的侵扰和强大金兵的入侵，养兵、备战军费开支庞大。为了增加收入，政府把酒税作为重要的财政收入。因此竭力鼓励酿酒，许民买曲酿酒。酒的消费量很大。而卖酒是一个十分挣钱的行业，所以当时以鬻酒醋为生者颇多，有谚云："若要富，守定行业卖酒醋。"当时绍兴城内酒肆林立，如陆游说："城中酒垆千百家"，"倾家酿酒三千石。"在宋代，酒业达到了空前的繁荣，酒的产量增多了，税收也就增多了。据《文献通考》所载，北宋神宗熙宁十年（1077年）天下诸州酒课岁额，越州列在十万贯以上的等次，较附近各州高出二倍。

公元1131年起越州改称绍兴府。绍兴是皇帝历来巡幸之处，故酒库、酒务署等更是完备不缺，今日市区内之酒务桥就是当年酒务署所在之地。

元明清时，绍兴酒业进一步发展。洪武二十七年（1394年）采取准民自设酒肆，减轻酒税的措施，因此酒业发展加快。有诗云："春来无处不酒家。"足见当时酒店之多。这期间，绍兴酒的花色品种有新的增加。如用绿豆为曲酿制的豆酒，还有薏苡酒、地黄酒、鲫鱼酒等。

明中叶以后，是我国资本主义的萌芽阶段，新的社会生产力使绍兴的酿酒业登上了新的高峰，它的标志就是大酿坊的出现。一直到清康熙、乾隆年间，绍兴周围城镇大酿坊开设之多为前所未有。由于大酿坊的出现，产量逐年增加，销路不断扩大。

自清末到民国初年绍兴酒声誉远播中外。但也在这些年代，帝国主义入侵及军阀连年混战，又1937年日寇侵华，八年抗战，以及以后国民党发动内战期间，绍兴酒市场萧条，损失严重。

1949年新中国成立，绍兴酒从此翻开了历史新的篇章，特别是党的十一届三中全会确立了社会主义现代化建设及改革开放的路线后，使绍兴酒业进入到一个崭新发展的新时期。

绍兴人温文尔雅、厚道朴实，酒乡习俗，敬老爱幼之风盛行。绍兴人认为，人生逢十为寿，均要办寿酒，这已是约定俗成。孩子诞生后，在出世的第三天，家中要为他办"三朝酒"；满月要喝"剃头酒"；孩子长到一周岁，俗称"得周"，父母要为其办"得周酒"。

生儿育女的习俗又有"女儿酒"。绍兴酒俗中脍炙人口的当数"女儿红"和"状元红"了。"女儿酒"又名"女儿红"，是女儿出生后，家中即为她酿制的酒，储藏于地窖中，直到女儿出嫁时才挖出来请客或作为陪嫁物。此俗后来又演化到生男孩时也酿酒，名之为"状元红"，寄希望于长大成才中状元的吉祥之意。随着时代的发展，现在儿女出生后，自己酿酒的习俗逐渐淘汰，但"女儿红"和"状元红"的名称不仅沿袭历史而传承下来，而且成为中国驰名商标而闻名于世。

总之，绍兴酒俗，承载着人间真善之美、忠孝之德。经过几千年的沉淀，形成

了古朴厚重的酒文化。这在强调"构建和谐社会"的今天，继承和弘扬绍兴酒文化，具有积极的现实意义。

大闸蟹下酒菜

二、古越龙山绍兴酒的特点与设计的关系

1．味甘、色清、气香、力醇

被誉为"中华第一味"的绍兴酒之所以闻名于海内外，主要在于其优良的品质。清袁枚《随园食单》："绍兴酒如清官廉吏，不参一毫假，而其味方真，又如名士耆英，长留人间，阅尽世故而其质愈厚"。《调鼎集》中更认为："像天下酒，有灰者甚多，饮之令人发渴，而绍酒独无；天下酒甜者居多，饮之令人体中满闷，而绍兴之性芳香醇烈，走而不守，故嗜之者为上品，非私评也。"对绍兴酒的品质作出了"味甘、色清、气香、力醇"的品评。

2．绍兴酒"和"字当头

绍兴黄酒是中国独有的酒种，堪称国粹。黄酒集甜、酸、苦、辛、鲜、涩六味于一体，"六味"中，任何稍稍偏颇某一味，往往腻口发渴，或辛辣粗糙，或淡口无味，或体中满闷，就会给人美中不足之憾。而黄酒"中和"得恰到好处，自然融合形成不同寻常之"格"。

"中和"，黄酒之格，与儒家的"中庸"之道相吻合。

中庸者："中者，天下之大本也；和者，天下之达道也。""中"，折中，无过，也无不及；"庸"者，平常的意思。中庸之道即中正不偏。这是儒家的最高道德标准。中庸既是一种伦理原则，也是一种为人的处世方法与准则，中庸之道无处不在，深深地影响着国人的生活。黄酒以"柔和温润"著称，恰与中庸调和的儒家思想相吻合。

3．绍兴酒的"酒道"

绍兴酒的酒道在于一个"咪"字。绍兴酒性柔和温润，醇香浓厚，饮时忌狂饮滥喝，要一口一口慢慢地喝，用本地人的话叫"咪"，方可品出味道来。咪酒，并配以盐煮花生、茴香豆、糟鸡、醉鱼干、酱爆螺蛳乃至大闸蟹等下酒菜，细嚼慢咽，方能品出真滋味。慢慢品，是一种美食态度，也是一种生活态度。在慢慢品中，使人享受美酒的滋味，也在这缓慢而渐进的过中，不知不觉让人进入微醺而陶然的境界。

4．古越龙山绍兴酒的制作特点

（1）以精白糯米为原料：老酒糯米做。绍兴酒用的是"精、新、糯、纯"的精白糯米。优质糯米淀粉含量高，发酵后产生大量低聚糖，并以优质黄皮小麦作曲，然后严格配方，精心酿造。因此所酿酒营养丰富，口感醇厚，香味浓郁。

（2）以含有微量元素的鉴湖之水制成：酒字从水。好酒必有佳泉，绍兴酒的酿制用的是鉴湖之水，鉴湖水源出会稽山区，经岩层与砂砾过滤净化，对人体有害的重金属含量低，同时它含有适量的矿物质和有益的微量元素（如钼），是制酒过程中生化反应的主要成分，也是成酒后营养成分的主要组成部分。鉴湖水清澈透明，硬度适中。又因上游集雨面积较大，所以水量充沛，澄碧纯洁，成为"黄酒之血"，为酿制绍兴酒提供了得天独厚的优质水源。所以，用鉴湖水制成的绍兴酒，独步于世。

（3）工艺操作严格：绍兴酒独一无二的品质，既得益于稽山鉴水的自然环境和鉴湖佳水，更在于上千年来酿酒传统工艺的积累和改进。工艺操作严格，道道工序把关。陈贮时间长，其精心酿制的酒必须经过一年或三五年，甚至十年、几十年的贮藏，使其味更醇厚，香更芬芳。那种甜、酸、辛、苦、鲜、涩具多味一体的美酒，给人以芳香、醇正、柔和、幽雅、爽口的丰满口感，绍兴酒的味甘、色清、气香、力醇；地方色彩浓郁的伴酒菜；选料、配方、操作工序到存储时间，都经过严谨而精心的策划与设计，在此领域里，设计又扮演了重要的角色。

由此，绍兴酒获得了独步于世，无以匹敌，闻名于世的美誉。

绍兴酒无论其色、香、味的特点、伴酒菜肴以及制作过程，都经历了设计者长期的积累与改进，所以设计在这一领域是不可缺少的一个因素。

三、绍兴酒屡获金奖

由于绍兴酒的独特魅力，因此屡获荣誉。其获奖次数之多，级别之高，在中国酿酒业中有其突出的地位。

据丙戌年绍兴东浦镇余孝贞景记的仿单中记载："前清乾隆皇帝御赞钦赏金爵商标"，说明绍兴酒在乾隆时就曾获皇帝奖赏；又有清《嘉庆山阴志记》记载，绍兴酒被评为当时十大名产之一。宣统二年（1910年）4月28日，第一次南洋劝业会在南京召开，浙江绍兴酒获清政府颁发的特等金牌。

绍兴酒获奖最显赫的是在1915年美国巴拿马太平洋万国博览会上所获的金奖。新中国成立后从1985年～2006年屡获各种国际金奖十次之多，至于国内获奖情况，更是不胜枚举。

四、古越龙山绍兴酒成为外贸和政治社会活动分子中的突出亮点

绍兴酒是中国最具传统特色的饮料酒，被誉为"中国酒中之瑰宝"、"国宝"、"东方酒的代表"等。由于其酒性柔和，口感醇香宜人，集营养、保健、药补、烹调于一体，1988年中央有关部门对礼宾工作进行改革，国宴不上高度烈性酒，只上

低度营养丰富的"古越龙山"牌加饭（花雕）酒和葡萄酒，于是古越龙山酒荣登国宴宝座。

1990年9月绍兴市酿酒总公司在日本东京举办"古越龙山"绍兴酒发卖会，日本各界有关部门与新闻界数百人出席了发卖会。会议盛况空前，会后日本新闻媒体和各类报纸作了大量报道。因此在日本国掀起了一股中国绍兴酒热。

1995年3月4日，为期五天的日本国际食品与饮料展在日本千叶县的幕张展览中心开幕。来自世界40多个国家和地区都参加了展览会。会上"古越龙山"牌绍兴酒引人注目，品尝者络绎不绝，交口称赞绍兴酒的醇香浓味，绍兴酒因此受到日本消费者的特别欢迎。

绍兴酒自2500年前的越王勾践"箪醪劳师"，到1959年钓鱼台国宾馆建馆起就进入国宾馆，以及1997年7月1日庆香港回归的特需用酒，伴随着数千年绍兴历史的发展，芳香醇厚的绍兴酒，浸润了江南水乡的风情，飘逸着绍兴文化、经济的温馨，谱写了"千古风流"的赞歌，是我们中华民族十分珍贵的遗产。

第六节　走进酒文化博物馆

当你走进酒文化博物馆，无论是茅台酒博物馆还是古越龙山酒博物馆，一座座俊逸、飘洒的雕像，一幅幅美丽的图片，以及很多资料，都在向你倾诉着一个个动听的故事，都能引起你美好的想象和回忆。

一、脍炙人口的酒文化与诗词文学的故事

自古以来，历代文人墨客，嗜酒成性，佳话传世，代而有之。何以如此？不外是酒能使人精神亢奋，酒能激发灵感，酒能排愁解闷，酒能避祸防身。

文学艺术是精神的寄托，情感的抒发，而只有当思路充沛，激情满怀，喷薄欲出，也即刘勰《文心雕龙·神思》所说："思接千载"、"视通万里"、"吟咏之间，吐纳珠玉之声；眉睫之前，卷舒风云之色。"这就是现在所说的灵感。这个灵感的出现是客体刺激于主体的结果。而酒是刺激物之一，当酒激发了艺术家的情绪，产生灵感，于是千古名作应之而生。所以，酒是灵感的媒介，是催化剂。

自有文字记载以来，酒诗就出现在我国最早的诗歌集中，《诗经》三百零五篇中直接写到酒的就有20多篇。之后，荆轲谋刺秦皇，壮行酣饮而歌《易水》。刘邦凯旋归谷里，饮酒慷慨而歌《大风》。

集政治家、军事家、诗人于一身的曹操举杯而吟《短歌行》：

对酒当歌，人生几何？

譬如朝露，去日苦多。

慨当以慷，忧思难忘。

何以解忧？唯有杜康。

曹操有感于人生短暂、时不我待的无情现实，激昂慷慨，借酒抒发了他统一天下的恢弘大志，曾引起后世饮酒者的一致共鸣。

在陶渊明的酒诗中，我们见到了诗人内心的真实情趣，《饮酒》十四：

故人赏我趣，挈壶相与至。

班荆坐松下，数斟已复醉。

父老杂乱言，觞酌失行次。

不觉知有我，安知物为贵。

悠悠迷所留，酒中有深味。

酒使他忘怀一切，甚至连自身的存在都忘却了。在此境界里，使人领会了诗人对功名利禄的否定，对山水田园的挚爱，对精神自由的追求，借酒寄托自己不与浊世妥协，但求保持人格独立的高尚志向。醉中见真情，陶诗确实提高了酒诗的境界。

魏晋之际，社会黑暗，政局不稳，文人动辄得咎。为逃避祸患，他们沉湎于酒中，如魏末的竹林七贤。而七人中，刘伶、阮籍的狂醉、烂醉闻名于世。阮籍不愿与司马氏政权合作，于是他把酒作为消灾避难的护身符。晋文帝慕阮籍名望，准备为其太子向阮女求婚。此时，阮籍采取了连日酣饮，大醉六十日，使武帝无机会进以媒妁之言，只得作罢，阮籍靠酒渡过了难关。

晋文帝手下的重要谋士钟会，设计要加害阮籍，每每派人监视，阮籍也总是以酒醉来抵御。有一次钟会派人去到他的住所，临走时阮籍在佯醉中大声责问："何所闻而来，何所见而去？"来人回答说："闻所闻而来，见所见而去。"一番奚落，使来人尴尬万分地走了。当然，这后果对阮籍是很不利的。但阮籍在复杂的政治斗争中用酒保全了自己的生命。

东晋时，文人墨客继承了在河边举行"修禊"仪式的传统，与踏青游春、宴请、赋诗结合起来。宴饮时，让酒杯顺着曲折的溪流漂浮，漂到谁面前谁就拿起一饮而尽，并赋诗一首，这就是所谓的"曲水流觞"。相传，王羲之的千古之作《兰亭集序》，就是他和当时的名士谢安、孙绰等42人在会稽山阴（今浙江绍兴县）的兰亭"一觞千咏"，集众人之作而成。

李白，无愧于"酒仙"雅号。他"斗酒诗百篇"，人评李白的诗是"十诗九言酒"。而李白对自己的写照是"三百六十日，日日醉如泥"（赠内）。

他酣饮高歌，豪情奔放，现存的1050首诗中就有170多首写到酒的，显示出卓

李白醉酒图

为李白脱靴图

尔不群的个性。他在《客中作》中写道：

兰陵美酒郁金香，玉碗盛来琥珀光。

但使主人能醉客，不知何处是他乡。

诗人虽作客异乡，但面对兰陵美酒，便冲淡了身在客中的沮丧情绪，充分表现了李白嗜美酒，爱游历、潇洒不羁、神采飞扬的倜傥风度。

"百年三万六千日，一日须倾三百杯"。（襄阳歌）

"君爱身后名，我爱眼前酒。饮酒眼前乐，虚名何处有"。（笑歌行）

"醉后失天地，兀然就孤枕。不知有吾身，此乐最为甚。"酒醉后连天地、自身都忘却了，更何谈什么荣华富贵、功名利禄、荣辱得失。李白之所以如此爱酒、嗜酒，因为酒能帮助他抛却诸多恩怨烦恼，而悠游于天地之外的"至乐"境界。

对李白十分了解而且敬仰的杜甫在《饮中八仙歌》中写道：

李白一斗诗百篇，

长安市上酒家眠。

天子呼来不上船，

自称臣是酒中仙。

以幽默诙谐的语言，简练的笔法，把李白醉态后的这种真趣刻画得栩栩如生。

有一则传说，在李白应玄宗之诏进宫时，玄宗待以隆重礼遇，亲自下御阶接待，这引起了高力士等佞臣的嫉妒，扬言像李白这样的人只配给我脱靴。李白听后，似乎无动于衷，但也在伺机反击。机会终于来了，一次李白醉酒于酒肆，适玄宗召他进宫。小吏们在酒肆找到李白，把他扶进宫，躺于榻上。此时李白乘酒醉伸出大腿说："请高力士为我脱靴。"而昏庸的玄宗居然"命高力士为李白脱靴"，无奈之下高力士只好奉诏为李白脱靴。借酒醉而后用幽默诙谐的处世方法来对付来自权贵的打击，这是李白又一妙计。从这则幽默的故事看来，李白是胜利了，但也种下了恶果，

最后还是李白被逐出了长安。

李白一生既渴望实现抱负，又希冀精神自由，追求个性解放，这种精神品格加上他那狂放不羁的性格，在黑暗的封建社会是不可能被容纳的，因此，铸成了他更大的苦闷，这在千古流传的《将进酒》中充分地表现了出来。

《将进酒》一首诗中八处写到酒与醉，既有高瞻远瞩的期望，又有蔑视困难、旷达潇洒的豪情；既有实现自我的高度信心，也有失望后无法排遣的深沉苦闷；既有怀才不遇、壮志难酬的悲愤，更有失落、愤懑和无奈的抗议，但更多的是气吞山河的豪情壮志。"天生我材必有用"一句，多么自信，显示了傲然卓立、气吞山河之势。"与尔同销万古愁"的结句，写出了李白"愁"之深、"愁"之沉，而这种用酒浇愁是对功名利禄的一种否定，对封建桎梏的一种反抗，更是对黑暗社会的猛烈冲击。

《将进酒》把李白独特的思想性格和对黑暗封建社会的矛盾冲突，淋漓尽致地展现在人们面前。

相形之下，李白在《行路难》中，虽然有"金樽清酒斗十千，玉盘珍馐值万钱"，但他却"停杯投箸不能食"，为什么？因为是"行路难"，因为是抱负不能实现，这里，诗人痛述了自己内心的抑郁苦闷。

李白在酒醉中写下了大量气势浩瀚，不朽的传世之作，表达了他的人格品性，他对污浊社会的反抗与理想的追求，影响之深广，遍及中外。以致自古以来不少酒店主人竞相以"太白楼"、"太白遗风"等名称作为酒店招牌。

北宋著名爱国诗人陆游，他生活在主战派和主和派斗争极为尖锐的时代，陆游力主抗金收复失地，受到主和派的排挤、打击，原来好酒的陆游，更放达不拘，以酒浇愁，陆游也以善饮自命。他生活了85个春秋，在他的一生事业中，酒是他终生的侣伴。陆游现存诗9300多首，是"宋诗陆游第一"，其中酒诗之多，居宋人之首，在晚年诗作《疾衰》中他无限感慨地说："百岁光阴半归酒，一生事业略成诗。"

陆游塑像

陆游的雕塑，使人想到了陆游的爱国热情以及他爱情、婚姻的悲剧。陆游年轻时就嗜酒，诗酒结缘，是陆游一生的写照。他自己说："醉墨淋漓酒干杯"，"我诗欲成醉墨翻。"他自号的放翁名号即由酒而来。陆游是一位具有高度爱国主义思想的伟大诗人，但在当时朝廷投降派占优势的年代，陆游抗金复国的主张受到压制，收复北方国土的理想破灭。在《江楼吹笛饮酒大醉中作》诗人写道：

"世言九州外，复有大九州。此言果不虚，仅可容吾愁。许愁亦当有许酒，吾酒酿尽银河流。"

"披裘对酒难为客，长揖北辰相献酬，一饮五百年，

一醉三千秋。"

以酒浇愁，这是他唯一能使自己心灵得到暂时宽慰的方法。且酒后放歌狂言。"我游西川醉千场"，"路人争望放翁狂"。投降派借以弹劾他，免了他的官职，于是"落魄巴江号放翁"。梁启超为此誉他为"亘古男儿一放翁"。

诗人或借酒，或借梦，抒发现实中不可实现的收复失地，重兴祖业的宏图壮志，其忠心爱国之志彪炳千古。并且折射出作为诗人也是抗金战士的高大形象。

陆游在官场上是命运多舛，而在他个人的爱情生活中也有很不幸的一面。年轻时他和表妹唐琬成婚。唐琬

陆游与唐婉

是天生丽质，又娴熟诗词，颇有文学修养，与陆游志趣相投，婚后伉俪情深。但陆母却不满这位外甥女，认为她妨碍了陆游的仕途，遂逼迫陆游休妻。美好的婚姻被拆散了。以后各有婚嫁，但彼此的爱情仍深深地埋在两人心里。十年后的春天，唐琬与其夫赵士程游沈园，与陆游邂逅相遇，后唐琬虽暂作回避，但陆游面对此情此景，百感交集，离愁别恨，无从诉说。于是提笔在沈园墙上写下了千古传颂的《钗头凤》：

红酥手，黄藤酒，满城春色宫墙柳。

东风恶，欢情薄，一怀愁绪，几年离索。

错，错，错！

春如旧，人空瘦，泪痕红浥鲛绡透。

桃花落，闲池阁，山盟虽在，锦书难托。

莫，莫，莫！

此词首句中的"黄藤酒"也就是历史悠久，名闻国内外的绍兴酒。陆游一生壮志未酬，报国无门，又爱情遭遇，婚姻不幸。幸诗酒结缘，诗任他展示心灵深处的深沉情感；酒助他排遣内心郁闷。因此"放翁七十饮千盅，头未童。"成为一健康长寿老翁。85 岁而后去世。

"孔乙己"，鲁迅笔下的典型，使鲁迅小说中关于酒的描写也有了文化内涵。孔乙己是一个没有考上秀才的读书人，在封建教育的长期毒害下，养成了好吃懒做，自认为高人一等的坏习气和坏思想，从而无以为生，越过越穷，以至于沦为窃贼。咸亨酒店这是个地道的中国式的酒店，下酒菜是盐煮笋、茴香豆、五香豆腐干、盐煮花生、咸鱼干和螺蛳等，喝酒者中有站着喝的"短衣帮"，这表明是没有钱的穷人。孔乙己是惟一穿长衫而又站着喝酒的人。他那又脏又破的长衫，似乎已多年没有补洗过，但说起话来，之乎者也，酸气十足；他扬言"窃书不能算偷"，这些细节揭示

咸亨酒店

出他虽已沦落却依然端着个"读书人"架子。

如今绍兴的咸亨酒店，迩远闻名，门前立着孔乙己的雕像，招徕着客人。不知客人们是为寻找历史文化的踪迹，还是为一品这世界名酒的缘故，常年远客盈门，高朋满座，碧眼金发的外国游客，也在谈笑风生中用半生不熟的汉语喊着："不多不多！多乎哉，不多也。"

是酒塑造了孔乙己，还是孔乙己宣扬了酒？名人名店，相得益彰。从而使咸亨酒店和绍兴酒文化名扬中外。

二、酒与书画同样结下了不解之缘

酒能助兴，激发情绪，且滋润笔墨。酒与书法似有情同手足的关系，酒是饮的艺术，而书法则是线条的艺术，书为心声，书法的线条中融注了书法家的高尚情操和净化了的精神境界。历史上不少著名书画家遇酒往往开怀畅饮，畅饮之后，精神亢奋，激情昂扬，灵感顿生，提笔则笔走龙蛇，线条旋舞，豪气磅礴。所谓"大胆文章泼命酒"、"笔飞墨走精灵生"，酒醉后人将不再是"以心为形役"，最能释放自我心灵，最能体现书法家的率真性情和情感。特别是草书，讲究气势，讲究线条美。"气韵生动"，这是书画创作追求的最高境界。而饮者在酒醉后出现的恍惚、迷离和飘飘然的精神状态，正是为书画创作中所追求的气韵、虚实、空灵等艺术效果的需要。著名美学家宗白华先生在论书法时说："行草艺术全系一片神机，无法而有法，全在于下笔时点划自如，一点一拂皆有情趣，从头至尾，一气呵成，如天马行空，游行自在。"

书法家酒醉后如若癫狂，而草书若不狂不癫，下笔如何能龙飞凤舞，又如何能体现草书情味？酒是豪气的象征，酒后书法家得以忘形地在挥洒中舒展与表现自我，从而提高了书法的艺术境界。

中国画创作也是如此。"画可从心"，中国画的创作方法和西洋画不同，是散点透视法，即不受物象的自然状态与时间、空间的束缚，而凭体验、顿悟、灵感和联想来作画。而酒无疑是一种神助的力量，能触发书画家的激情，给他们以灵感，让他们的思想长上翅膀展翅飞翔，极大地扩展了他们审美创造的自由境界。

历史上书画大家与酒濡沫相关者颇众。如蔡邕人称为"醉龙"。千古流传的《兰

亭集序》书法，是王羲之在酒酣之后信手写下的，这一千
古名帖，笔法遒媚劲健，是酒与书法最完美的结合，成为
中国书法史上登峰造极之作。

　　书法与酒结合得最为完美的典型，莫过于唐代的张旭、
怀素。他们一为"草圣"，一为"草狂"。他们的杰作多为
酒后所书。其笔走龙蛇，汪洋恣肆，变化奇诡，笔画延绵
不断，意韵灌注始终，气势更显豪翰。

　　张旭生嗜酒，三杯而成"草圣"。《新唐书·张旭传》
载："每大醉，呼叫狂走，乃下笔，或以头濡墨而书，即醒
自视以为神，不可复得也，世呼张颠。"杜甫在《饮中八仙
歌》中说他："张旭三杯草圣传，脱帽露顶王公前，挥毫落
纸如云烟。"他酒后性格狂放，信手挥毫，笔线如龙蛇腾飞，
笔力遒逸，如高山流水、激湍奔腾，倾泻谷底，仿佛神助。
他的狂草是盛唐时期最具代表性的艺术品，享有极高的声
誉，影响广泛。为此，唐文宗李昂把李白诗歌、裴旻剑舞
和张旭的草书并称"三绝"。

王羲之和他的书法

　　僧人怀素，是一位能与"草圣"张旭书风相匹者，他
是唐代一僧人书法家，有"草狂"之称。他"一日九醉"，
豪饮狂放，飘然不群，被戏称为"醉僧"。喜草书，自言
"饮酒以养性，草书以畅志"。酒酣兴发，书写的激情一发
不可收拾，恍恍如闻鬼神惊，时时只见龙蛇走。寺庙墙壁、
衣裳器皿无不书写，顷刻之间，挥写纸张无数。所书，笔
走龙蛇，体势飞动圆转，动感极强，宛若有神。怀素的草
书艺术，追求的是那种奔放、自由不拘的自我性格的展现，
并讴歌生命的完美和表达人生的深层意义。正是酒活化了
这位"醉僧"的才情，使他的书法有如此的艺术成就。

张旭草书

　　而唐代吴道之"每一挥毫，必须酣饮"。宋欧阳修"颓
然而醉"，而后有《醉翁亭记》。苏轼饮酒达旦而写下了脍
炙人口的《前赤壁赋》。

　　"扬州八怪"中的代表人物郑板桥是诗、书、画俱佳
的全才艺术家之一，享有很高的声誉。他从青年时期就有
饮酒的嗜好，曾在《七歌》中说自己：

　　郑生三十无一营，学书学剑皆不成；

怀素狂草

郑板桥竹石图

市楼饮酒拉年少，终日击鼓吹竽笙。

他为官刚正不阿，关心人民疾苦。他的书画有独特风格，秀中寓劲，尤擅兰竹。慕名求画者络绎不绝。但郑板桥性格孤傲倔强，不愿与达官巨富往来，其字画"富商大贾虽饵以千金而不可得"。有这样一则传说，扬州一盐商附庸风雅，极想得到他的真迹，但屡遭拒绝。后来了解到郑板桥喝酒爱吃狗肉，就精心策划，选择他出游必经的一片竹林中的大院子里，备下宴席，并煮有一锅狗肉。郑板桥见而喜形于色，大吃大喝之后，问盐商院中诸多房舍何以无字画装饰。盐商故意以：这一代似没有什么有名气的字画值得我挂的话激之。郑板桥酒后本来就豪兴勃发，又被这番话一激，立刻挥毫写书数幅。盐商一席酒宴，换来了好几幅价值连城的板桥书画，可谓妙计生辉。

我国古代借酒兴创作书画者，远非上述诸人。可以说，很多书画家的艺术精品的产生，都与酒密切相关，这是书画家饮食生活中的一种重要的文化现象。

酒是文人墨客的知友，酒能激发情绪，给艺术家以灵感；酒能抒发情怀，寄托理想，也能释闷解忧。酒给孤寂者以安慰，给失意者以超脱；使得志者放达，酒使人从中寻找到失落的自我，获得自由本我的精神境界。酒也能促进交往，增进友谊。当然，饮酒过多也有它的负面作用。

三、酒文化博物馆设计布局所展现的有关酒与政治、外交的故事

1935 年中国工农红军长征中四渡赤水到达茅台时，战士们已疲惫不堪，脚伤者颇众。据时任中央秘书长的邓颖超的回忆：红军长征，一路封锁，缺医少药，死伤很多。路经茅台，周恩来告诉大家，我们不是来喝茅台酒的，而是利用茅台酒疗伤。茅台酒有舒筋活血、消炎去肿的功效。当时茅台人民捧出珍贵的美酒慰问红军战士，战士们除饮用外，多用以擦脚疗伤，很快解除长途跋涉的疲劳，恢复精力投入新的战斗中。所以，邓颖超同志说："红军能顺利到达陕北，茅台酒立下了很大的功劳。"

酒在外交等政治活动中所起作用也很突出。1954 年，周恩来总理率中国代表团参加日内瓦会议、万隆国际会议，都用茅台酒成功地开展了外交活动。从中美建交到中日建交，从尼克松、田中角荣到金日成、撒切尔夫人，一位位外国领导人与茅台酒结下了不解之缘。1972 年的中美、中日建交，更是震惊世界的大事，它揭开了中国外交史上新的一页，使新中国在国际上声威大震。

用茅台酒招待宴请国际友人。使不少外国朋友对成立不久的新中国有了进一步的了解，表示与中国友好，进而建立外交关系。

"茅台酒融化了历史的坚冰"。茅台酒担当起友谊使者的重要角色，发挥了桥梁纽带作用。以美酒为媒，开展全方位外交，赢得了与会各国代表的理解和支持。

抗美援朝结束，庆功宴请饮用的是茅台酒。粉碎"四人帮"后，小平同志庆祝十年动乱结束的"庆功酒"用的是茅台酒，一位领导连喝了27杯茅台，"昂首把绝世内乱一口喝干"。

于政治外交方面的作用，古越龙山酒同样有和很出色的表现。此外，茅台酒是对越自卫反击战的"壮行酒"。

1988年北京钓鱼台国宾馆国宴上，绍兴加饭酒、花雕酒成为国宴用酒。其实在此之前，早在50年代绍兴酒已成为国宴上的专用饮料酒了。

1980年，前柬埔寨国家元首诺罗敦·西哈努克亲王和夫人莫尼克公主曾两次到绍兴酿酒总厂参观访问，获得了元首高度的赞赏。

20世纪90年代以来，绍兴花雕酒在外交、外贸活动中又有很大进展。1990年9月绍兴市酿酒总公司在日本东京举办"古越龙山"绍兴酒发卖会，日本各界有关部门与新闻界数百人出席了发卖会。会议盛况空前，会后日本新闻媒体和各类报纸作了大量报道。因此在日本国掀起了一股中国绍兴酒热。

特别是1992年日本天皇访华，绍兴花雕坛酒被列为我国政府赠送礼品之一。该酒坛的题材与

毛主席和伏罗希洛夫❶

周总理和尼克松❷

众不同，主要画面是象征中国的长城、梅花和象征日本的富士山和樱花图案，和"中日友谊，一衣带水"的题词。天皇回国后，在日本兴起了一股"绍兴花雕酒"热。日本酒商纷纷来绍订购绍兴花雕坛。仅1993年预订达5000箱，使绍兴市酿酒总公司（即浙江古越龙山绍兴酒股份有限公司前身）的花雕酒供不应求。

❶．❷　图片来自《走近国酒茅台》辕歌　被辰，贵州人民出版社2001年3月

1994 年，绍兴加饭酒扮演起海峡两岸友好使者。在当时"唐焦会谈"会上，向台湾海基会副董事长焦仁和赠送了"古越龙山"牌国宴专用加饭酒。绍兴酒在协调海峡两岸的关系中，起了积极的作用。

1995 年 3 月 4 日，为期五天的日本国际食品与饮料展在日本千叶县的幕张展览中心开幕。来自世界 40 多个国家和地区都参加了展览会。会上"古越龙山"牌绍兴酒引人注目，品尝者络绎不绝，交口称赞绍兴酒的醇香浓味，绍兴酒因此受到日本消费者的特别欢迎。

1995 年 12 月 11 日，中国酿酒工业协会黄酒分会组织八家黄酒企业参加"菲律宾国际商品展"，并赠送了一坛"绍兴工艺花雕酒"，从此绍兴花雕酒在菲律宾受到欢迎。

1998 年 6 月，美国总统克林顿访华，为表达中国人民的深情厚谊，将 10 年陈古越龙山酒作为国礼赠送给美国总统克林顿一行。这批花雕酒的酒坛刻有钓鱼台风景和老寿星或天女散花等图案，并刻以"美国总统克林顿访华纪念"等字样，酒坛画面精致、典雅、古朴。

绍兴酒自 2500 年前的越王勾践"箪醪劳师"，到 1959 年钓鱼台国宾馆建馆起就进入国宾馆，以及 1997 年 7 月 1 日庆香港回归的特需用酒，伴随着数千年绍兴历史的发展，芳香醇厚的绍兴酒，浸润了江南水乡的风情，飘逸着绍兴文化、经济的温馨，谱写了"千古风流"的赞歌，是我们中华民族十分珍贵的遗产。

1997 年 7 月 1 日庆香港回归祖国，在普天同庆宴会上绍兴酒成为同庆共饮的专用酒。因为中国最古老的绍兴黄酒最具民族特色。为此，中国绍兴黄酒集团公司特制了 1000 箱"古越龙山"礼酒，于 1997 年 3 月 26 日运抵香港，作为香港回归庆典的专用酒。伺后"古越龙山"绍兴酒在香港的销售越发红火。

古越龙山酒还多次作为国礼馈赠外国元首以及国际奥委会友人等，都受到十分欢迎。中国素有"礼仪之邦"之称，礼尚往来之于国家之间也就是外交。而酒之于外交礼节的作用，可说是无他物所能替代的。在外交礼节中酒是一种媒介，是信息的载体，能加强气氛，融洽感情，增进友谊。而酒宴的规格、档次，反映了宾客的身份和受欢迎的态度。

作为中国名酒，在政治、外交活动中被赋予庄严、神圣的使命，架起通向世界的桥梁，其所发挥的作用远远超出了自身的价值，而升华为民族文化的某种象征。

经过精心设计、布局的中国酒文化博物馆，飘扬着酒香、墨香，充满着浓郁的文化气息，从晶莹、醇香的美酒文化中，折射出其更高层次的辉煌价值。

第八讲　建筑设计美

第一节　对建筑的理解和建筑的分类

一、对建筑的理解

建筑是人类为自己创造的物质生活环境，是人化的立体空间结构，它以社会物质资料为基础，应用材料、技术手段，并按照美的规律，在一无所有的大地上建造起一座座为人居住和活动用的"体量"。"体量"指的是建筑具有的"大"、"高"，以及"量"，这是建筑与其他创造物无可比拟的特点，也是建筑的普遍规律。

建筑设计是指对建筑物的结构、空间及造型功能等方面进行的设计。建筑是文化，因为它直接为社会、为人们创造了生产、生活、文化学习、娱乐、交际等活动场所。

从功能来说，实用性是建筑的一个首要的，也是十分明显的功能。但建筑又是按人们的审美理想和审美规律来设计建造的，是人们艺术审美的对象。建筑，特别是体现在它的外观美设计方面，美的建筑的造型设计与装饰乃至色彩，能使人欣赏、品味无穷，所以人称建筑是艺术。过去，在一些艺术家眼里，建筑历来被视为是一种艺术，如俄国的车尔尼雪夫斯基认为："建筑作为一种艺术，比其他各种实际活动更专一无二地服从美感要求"。从艺术的角度讲，建筑的确具有深厚的艺术美的感染力，但从建筑的功能和实际操作工程看，它既不是单纯的艺术品，也不是单纯的技术工程，它是两者的交叉融合，既具有物质功能，又能满足人的审美需要。

二、建筑历史的概述和类型

（1）建筑的发展经历了不同的历史阶段，如史前时期人类都经历过巢居、穴居、半穴居的生活；游牧阶段，世界上所有的游牧民族都过着随时可以迁徙的帐篷生活。到了农业时代，人们得以定居下来，他们以最便利的建筑材料：土、木、石、茅草来建造自己的居室。以后，进入了社会生产力大发展，人类文明大进步的年代，不同材料、不同规格、不同式样的房屋群的出现，形成了规模化、聚居化。于是区域、

城镇发展繁荣起来了。正是由于建筑构成了城市的基础，所以它是人类改造自然的杰作，也是人类进步的见证。由此可见，建筑不是低层次的文化，而是一种综合性文化。

（2）建筑的类型一般分为生产建筑、公共建筑、民用建筑、纪念性建筑、园林建筑和建筑小品等。不同功能类别的建筑在功能和审美要求上各有侧重，往往因时、因地、因人以及因特殊需要而呈不平衡状态。也因此，建筑美呈现出丰富多彩的多样性与差异性。

第二节　中国建筑风格概述

一、中国建筑的时代风格

由于中国古代建筑的功能和材料结构长期来变化不大，所以不同时代风格的形成主要是由审美因素的差异；同时，古代各民族、地区间的文化发生了急剧的交融，或一旦受到外来文化的冲击，也会促使艺术风格发生变化。由此，中国在商周以后的建筑可分为三种较典型的时代风格：

（1）秦汉风格。秦汉风格是承袭商周时期初步形成的中国建筑的某些特征。秦统一全国，文化风格趋于集中，汉继承秦文化，全国建筑风格进一步统一。其特点是，都城规划整齐规则，布局铺陈舒展，居住房以高墙封闭；宫殿、陵墓都是很大的组群，多为十字轴线对称的纪念型风格，形象巨大，庭院方整规则，布局纵轴对称，木梁架的结构体系，屋顶很大，以及单体造型为主等，并雕刻、装饰很多，色调浓重。秦汉建筑奠定了中国建筑的理性主义基础，同时表现出质朴、刚健、清晰、浓重的艺术风格。

（2）隋唐风格。魏晋南北朝是民族大融合的年代，同时佛教也得到空前发展，这些因素对中国的传统文化产生了重大影响，建筑风格也随之发生了重大的转变。而当时的文人士大夫对田园风景以及退隐山林的生活情趣，形成了中国园林美学思想的基本风格。因此，继魏晋南北朝之后的隋唐建筑风格在秦汉的理性精神中揉入了佛教的和西域的异国风味，形成了盛唐风格，其特点是都城气派宏伟，方整规则；建筑方面：宫殿、寺庙等大组群序列恢宏舒展，造型浑厚，装饰华丽；佛寺、佛塔、石窟寺的规模、形式、色调丰富多彩，表现出中外文化密切交汇而形成的新鲜风格。

（3）明清风格。五代至两宋，中国封建社会的城市商品经济有了巨大发展。这一时期，又是国内各民族、各地区之间文化艺术再一次的交流融汇，使人的审美情趣发生了变化，并影响到文化艺术风格的显著改观。元代对西藏、蒙古地区的开发，以及对阿拉伯文化的吸收，又给传统文化增添了新鲜血液。明、清继元之后又形成

了多民族的大一统的国家，至18世纪清朝盛期是中国建筑风格臻于成熟的时期。城市规格方整，街巷开阔，商店临街，增多了风景胜地和公共游览活动场所；重要的建筑群体序列形式增多且手法丰富；民间建筑及少数民族地区建筑风格各异；造园艺术空前繁荣，出现了大量的私家和皇家园林。总之，盛清建筑继承了前代的理性精神和浪漫情调，按照建筑艺术特有的规律，最后形成了中国建筑艺术成熟的典型风格——雍容大度，严谨典丽，肌理清晰，而又富于人情味。

秦汉、隋唐、明清是封建社会大一统的代表性王朝。其建筑设计与建筑风格，综合地反映了当时的经济、政治、文化与各民族的民风民俗，它是时代的、民族的载体，显然也远远超过了建筑艺术本身。

在继承传统的基础上，统建筑风格也在不断地创新与发展。特别是改革开放以来，随着经济的大发展，中国建筑设计在外来建筑风格的影响之下，出现了色彩鲜明、造型多样化林林总总的各种建筑。其发展速度之快，可说是史无前例。

二、中国建筑的地方风格与民族风格

中国幅员辽阔，各地区间的地理、气候等自然条件、人文状况、宗教因素等各有差异，因此出现了地区文化上的差别性。这些因素对建筑的影响也很大，各地方、各民族的建筑风格因此而出现了某些特殊性和差异性。如中国古代的宫、观、寺、庙、桥梁等建筑，从造型到装饰，多纷呈千姿百态，丰富而十分优美。地方民居也各具特色，北方的村落，江南民居，川、湘、黔、桂、滇、藏、西北、东北都有不同民族特色和地方特色的建筑。

中国传统的地方风格大致有以下几个方面：

（1）北方风格。北方民居木结构，组群方整规则，尺度合宜；庭院较大，屋身低平，屋顶多用砖瓦，曲线平缓，其总的风格是开朗大度。

有代表性的是北京的四合院。四合院，是以正房、侧座、东西厢房围绕中间庭院形成的传统住宅。其历史之久，分布之广，在中国民居中占据首位，可说是我国汉民族传统住宅的正宗典型。经历代延续，到明、清，在结构和造型上渐趋成熟。

标准的北京四合院应该是坐北朝南的矩形院落，按南北轴线对称布置房屋和院落，大门一般开在东南角，门内建有影壁，从古代人的观点是出于风水观念，实际上影壁起了遮人耳目的作用。正房位于中轴线上，是长辈的起居室，侧面为耳

北京四合院

西北民居

清真寺

房及左右厢房则供晚辈起居之用，这种庄重的布局，也体现了华北人民正统、严谨的传统性格。四合院外围砌砖墙，整个院落被房屋与墙垣包围，硬山式屋顶，墙壁和屋顶都比较厚实，这适合于北京地区暖温带气候的需要。

四合院的装饰、彩绘多以寓意"福寿双全"的蝙蝠、寿字等组成的图案，或以寓意"四季平安"的月季花图案等，表现一定历史条件下人们对幸福、美好、富裕、吉祥的追求。又如檐柱所挂楹联，室内的书画布置，多集贤哲古训、名句，充满了浓郁风雅的文化气息和传统的民俗民风精神。

（2）西北风格。集中在黄河以西至甘肃、宁夏的黄土高原地区。这地区的建筑屋身多低矮，屋顶坡度较平缓，有相当多的还是平顶，多夯土为墙。有些地区还常有窑洞建筑，木装修很简单，但院落的封闭性较强。总的风格是质朴、敦厚。

而在回族聚居地多建有清真寺。中国早期清真寺的传入是在唐宋时期。清真寺是一种独特的无梁殿结构，从工程用料上看，多为砖石结构；从平面布置看，早期清真寺多非左右对称式，不甚注意中轴线。寺的大门开在寺南墙东侧，进门有甬道，由甬道进入礼拜大殿。这种平面布局，与我国传统的寺殿制度以及佛塔建筑很不同。

清真寺塔体量高大，屋顶陡峻。从造型上看，塔平面圆形，整座建筑恰如一支兀立苍穹的巨大蜡烛，共两层，下层如烛身，上层如烛"望之如银笔"。后为避飓风，塔顶改为葫芦形，即今之葫芦形宝顶。

在装饰方面，清真寺的共同特点是装修华丽，色彩浓重。大多以美化的古兰经文作为装饰纹样。而伊斯兰教建筑装饰的一个基本原则是不用动物形纹，最常使用的花纹是卷草花卉等物，即使是正脊、大吻等，也全部以植物叶茎形式塑成。也有许多清真寺，殿堂不施彩画，朴素简洁，高雅明快，别具风韵。

伊斯兰教反对偶像崇拜，所以中国清真寺大多设置了富有中国情趣的庭园，反

徽州民居马头山墙

江南水乡民居

映出中国穆斯林不避世俗、注重现实的生活态度，从而将其与偶像庙宇区别开来，在中国宗教建筑之林中，别有一种风貌。

清真寺从唐宋以来，历经各朝各代，遍布全国各地，尤其是中国北方。这些清真寺充满了阿拉伯文化的情调，同时成功地将伊斯兰装饰风格与中国传统建筑相融合，以独特的造型、装饰，丰富了我国古建筑文化的艺术宝库；同时也是中国与阿拉伯两种文化相互影响和交流的历史见证。

（3）江南风格。江南建筑组群比较密集，庭院比较窄小。城镇多大中型组群，且有楼房。屋顶大都是坡顶，翼角高翘。坡屋顶作为传统建筑的屋顶，能有效地排水，又较普通平屋顶能更有效地保温隔热，这适用于雨水较多的江南地区，所以被江南地区广为应用。而江南建筑风格，装修精致富丽，雕刻彩绘很多，秀丽而灵巧。有代表性的如徽州建筑和江南水乡建筑。

徽派建筑是中国古代社会后期比较成熟的建筑流派，它的工艺特征和造型风格主要体现在民居、祠堂、牌坊和园林等建筑中，尤其是传统民居，集中地反映了徽派建筑的主要特征。

徽州民居的木结构建筑以柱、枋、梁、檩、椽、斗栱等构件组成，这些构件以及房屋、天井四周的檐下撑木等多加雕镂，雕成各种神仙人物、飞禽走兽和戏剧故事等，梁架上面则多雕成云朵状，线条流畅，非常生动。

徽州民居的外观造型，除一般中国古代建筑的低层、坡顶形外，多采用马头山墙的建筑造型，山墙原是为了防火，故俗称"封火墙"。但在外观上，高出房屋两端的山墙，采取按一定比例逐步下降的形式，形成了高低错落，富于变化的美。

江南水乡，却是别有一番风味，河网交错，金波玉浪，桥梁卧波，朝霞夕辉，倒影绰绰，枕河人家，隔江相望，嘘寒问暖。民居多借助水流格局，傍水而建，粉

蒙古毡包

新疆民居

福建客家土楼

墙黛瓦，绿水青天，人文与天然融为一体，展现了"天人合一"的中国文化特征。

（4）藏族风格。集中在西藏、青海、甘南、川北等藏族聚居的广大草原山区。牧民多居褐色长方形帐篷。村落居民住碉房，多为2～3层小天井式木结构建筑，外面包砌石墙，上面为平屋顶。石墙上的门窗狭小，窗外刷黑色梯形窗套。喇嘛寺庙很多，都建在高地上，体量高大，色彩强烈，同样使用厚墙、平顶，总的风格是坚实厚重。

（5）蒙古族风格。集中在蒙古族聚居的草原地区。牧民居住圆形的蒙古毡包，贵族的大毡包直径可达10余米，内有立柱，装饰华丽。喇嘛庙集中体现了蒙古族建筑的风格，它来源于喇嘛庙原型，又吸收了回族、汉族建筑的艺术手法，既厚重又华丽。

（6）维吾尔族风格。集中在新疆维吾尔族居住区。建筑外部完全封闭，全用平屋顶，平面布局自由，房间前有宽敞的外廊，庭院中有绿化点缀。室内外有细致的彩饰木雕和石膏花饰。总的风格是外部朴素、内部精致。维吾尔族的清真寺和教长陵园是建筑艺术最集中的地方，体量巨大，塔楼高耸，砖雕、木雕、石膏花饰富丽精致。还多用拱券结构，富有曲线韵律。

另外，还有集中在珠江流域山岳丘陵地区的岭南风格，屋顶的坡度陡峻，并翘起很大的翼角。门窗雕刻、彩绘富丽，总的风格是轻盈细腻。壮、傣、瑶、苗等民族聚居的西南山区，多利用山坡建房，为下层架空的干阑式建筑。很少有组群出现。梁柱等结构构件外露，屋面曲线柔和，出檐深远，其总的风格是自由灵活。

福建闽南、闽西一带客家人的土楼建筑，其外观是十几米高、圆圆的封闭的土墙和巨大的瓦顶，犹如一座壁垒森严的城堡，但当你走进

圆楼唯一的大门，你会发现一个与外面截然不同的世界，几十间木结构楼房连成一圈，是数百人聚居的充满生活气息的居住空间。据传，土楼的出现是在晋唐时期，当时中原一带战乱连年，许多汉人南迁，被称为客家。他们为了安全，由一个家族或几个家族联合起来，以当地黏土为主要材料，建造土楼，以后世代相传，直到现在，这是一种带有宗法观念的建筑。一位联合国教科文组织的顾问赞叹说，这是"世界上独一无二的神话般的山区建筑模式"！人们也盛赞说它是"中国古建筑的奇葩"。

第三节　中国建筑设计文化的特征

中国历史悠长，幅员辽阔，中华五千年历史文化，对建筑的影响很大。中国古代人们自脱离穴居生活后，在不断的改进、创造中，为自己创造了有中国特色的建筑体系——独特、纯粹的木结构系统及建筑部署等的原则，又由于长期来中国处于封闭状态，这一建筑体系的历史延续长时期来变化缓慢，基本上保持自己的这一独特的结构和布局原则，直到19世纪清朝末期，中国沦为半封建、半殖民地，随着社会性质的改变，西方建筑文化大量输入，中国建筑与世界建筑有了较多的接触和交流，使中国建筑风格发生了急剧变化。

中国的建筑特征具体的讲有两方面因素：一是是属于结构技术方面的因素；二是属于内涵精神理念方面的，是缘于政治、经济、地域、环境、人文风尚习俗乃至宗教信仰等因素。

一、结构、技术、材料等方面的特征

建筑材料主要运用木材，创造出独特的木结构骨架形式，用木料做成房屋的构架，以柱、梁、檩为主要构件，同时创造出最具中国特色的用纵横相叠的短木和斗形方木相叠而成的斗栱形式，作为立柱和横梁间的过渡构件。各构件之间由榫卯连接，富有韧性，因此抗震能力强，这是木结构建筑的优点之一。由于这种巧妙的木结构形式，使中国古代建筑迥异于其他国家的建筑，其外部轮廓特征鲜明、优美，结构灵巧，富于吸引力，既实现了实际功能要求，又创造出优美的建筑风格。这种木结构形式覆盖面很广，包括各少数民族的建筑，多以此为建筑的基本构架。

从建筑布局看，重单体建筑化。无论单体建筑规模大小，其外观轮廓均由阶基、屋身、屋顶三部分组成：单体建筑的平面通常都是长方形，在有特殊用途的情况下，也采取方形、八角形、圆形等；或如园林建筑中的扇形、套环形平面等。

建筑组群如中国古代的宫殿、寺庙、住宅等，往往是由若干单体建筑结合配置

成组群的平面布局。其原则是内向伸展，每一个建筑组群少则有一个庭院，多则有几个或几十个庭院，组合多样，层次丰富。组合形式均根据中轴线，采取左右对称的原则，房屋在四周，中心为庭院。

从建筑形态看，中国古建筑特别是宫殿、庙宇，其显著的特征就是大屋顶，由于运用木结构形式，其梁柱框架等，为防腐需采取在木材表面施加油漆等措施，并描绘以色彩，常用青、绿、朱、黄等颜料绘成色彩绚丽的图案，由此发展成中国特有的建筑装饰彩画，增加了建筑物的美感。

二、中国传统建筑的精神理念特征

中华五千年历史，经历了历史的风风雨雨，在政治、经济、地域、环境、人文风尚习俗乃至宗教信仰等因素的延续、更迭中，孕育了中国建筑特有的人文精神精神理念特征。其核心价值体现为：

（1）哲学上的天人合一。中国文化认定人与世界的自然关系和人文关系是无法彼此截然分开的，从而形成了天人合一的主流思想。就建筑而言，它与自然的关系是一种协调和融合，是和谐相处，是人们心理与自然的共鸣。而这种融合表现在建筑形态上蕴涵着深层次的文化内涵，它包含了天然环境和人文心理素质等各方面因素，共同交织成一张纵横交错的文化网，如北京的天坛就是典型的例子。

（2）以人为本的理念。建筑的功能主要是为人类创造更美好的生存、生活的场所，应以实用功能为主。但爱美是与人俱生的，人们在吃饱、穿暖、安居之后，就必然会产生对美、对舒适的追求。中国传统建筑文化植根于深厚的传统文化，确实具有很强的人文主义精神，建筑艺术的一切构成因素，如尺度、形式、布局、构图、节奏、风格等，都是从人的物质功能和审美心理出发，为满足人的实用要求，并为人所能欣赏和理解，对人性、人伦、人道、人格、人的存在价值，以及人的追求等，都给予全面的尊重和关怀，是以人为本、人性化的理念的体现。

（3）总体性、综合性观念的体现。建筑上的总体性、综合性观念表现在审美价值与政治伦理价值的统一，古代优秀的建筑确实能发挥着维系、加强社会政治、伦理制度和思想意识的作用。而建筑的整体形象，是由构成建筑艺术的一切因素和手法综合而成的，从总体环境到整座建筑，从内部结构到外部序列，都主次分明、层次清晰、疏密相间，乃至色彩装饰，每一个环节都有内在联系，把功能要求和精神要求有机地结合起来，使建筑虚实相生，从内容到形式，浑然天成，从而形成了美好的整体效果。

（4）建筑的类型一般分为生产建筑、公共建筑、民用建筑、纪念性建筑、园林建筑和建筑小品等。不同功能类别的建筑在功能和审美要求上各有侧重，往往因时、

因地、因人以及因特殊需要而呈不平衡状态。也因此，建筑美呈现出丰富多彩的多样性与差异性。

第四节　2010年上海世博会各国展馆的特色建筑

世界博览会是人类文明的驿站。自1851年英国伦敦的"万国工业博览会"开始，世博会正成为世界各国人民展示经济、科技和文化发展的盛会。2010年中国取得世博会的举办权，这是世界博览会首次在发展中国家举办，体现了国际社会对中国改革开放道路的支持和信任，也体现了世界人民对中国未来发展的瞩目和期盼。

中国2010年上海世博的主题是："城市，让生活更美好"。这是一次探讨新世纪人类城市生活的伟大盛会。

21世纪是城市发展的重要时期，预计到2010年，全球总人口将有55%居住于城市。因此，对未来城市生活的展望是一项全球性的重大课题。而上海世博会是首次以"城市"为主题，因此，这将引起世界各国政府和人民的密切关注，并且将围绕这一主题充分展示城市文明成果、交流城市发展经验和创建先进城市理念，从而为新世纪建立美好城市，为生态和谐社会的缔造和人类的可持续发展提供崭新模式。

中国2010年上海世博会是一曲以"创新"和"融合"为主旋律的交响乐。创新是世博会一以贯之的主题；而融合多元化文化，建立跨文化示范是上海世博会肩负的重要使命。

最早的城市是从集市发展而来的，而任何国家的城市规划都是以建筑为基础。2010年上海世博会引来世界各国展馆的建筑，它们既有本国传统文化的元素，又以科技成就、创新设计的面貌出现，它们和主办国中国展馆相交织、映衬，为上海城市建筑成为多元文化、和谐共存与和谐发展提供了条件，并且也将成为明天城市蓝图的价值取向。

上海世博会中国馆是上海世博会场馆建设的亮点和重点。中国馆共分为国家馆和地区馆两部分。国家馆主体居中升起，以"东方之冠"的构思为主题，造型雄浑有力，宛如华冠高耸，凝聚了中国元素，表达出中国文化的精神与气质；地区馆水平展开，成为开放、柔性、亲民的象征。国家馆和地区馆的整体布局，表达了盛世

上海世博会中国国家馆

澳门展馆效果图

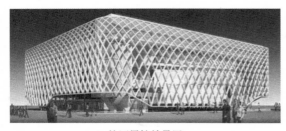

法国展馆效果图

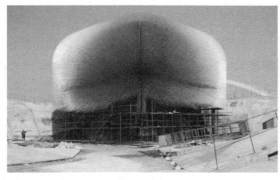

英国国家馆

大国统一整体的主题。同时也展现了中国文化、东方哲学对理想人居社会环境的憧憬。

澳门馆的玉兔外形设计灵感来自祖国民间的兔子灯笼外形。澳门馆使用的材料是玻璃和钢铁，呈现的是透明的盒子式建筑，内有一条流畅的螺旋形无障碍斜坡展示廊。馆的外围顶部有两个气球，它们分别是玉兔的头和尾，气球会上下活动，以吸引观众。

法国国家馆是一座简单建筑物，它漂浮于占据整个展馆面积的水平面上。这种脱离地面的手法，能尽显水韵之美及其水的反射现象。水平面、溪流沿着法式庭院流淌、小型喷泉表演、水上花园，构成了一个清新凉爽的世界。

展览区域在斜坡道上铺开，参观路线的一侧是视觉效果强大的影像墙，所展示的法国老电影的片断或现代法国的图像，阐述了关于法国的城市风光。位于展馆正中的浅水池只要将水排干，便是一个文化节庆活动的舞台。配合以璀璨绚丽的灯光效果，使这座"感性城市"即使在夜晚，也能展现妩媚的风采。

英国馆的主题是："让自然走进城市"。英国国家馆效果图创意无限，外形简洁，设计非常独特是其最大亮点。"会发光的盒子"，由6万只有机玻璃材质的"触须"分布在整个建筑外墙的表面，再向各个方向伸展，随着微风的轻轻吹拂，可以在展馆表面形成可变幻的光泽和色彩、组成各种图案。通过信息和图像的传送，参观者们甚至可以在展馆的表面看到展馆内部的各项活动。体现了英国人的创意和创新精神，因此，英国国家馆的设计被称为"英国创意之馆"。

种植在英国馆旁的两棵银杏树，银杏是生命力和耐力的象征，也体现了英国的参展主题，成为上海世博会英国馆公园景观的一部分。

日本国家馆参展主题为"心之和、技之和"，分为过去、现在、未来三大展区。形态融合了日本传统特色与现代风格，银白色的日本展馆形成一个半圆形的大穹顶，宛如一座"空中堡垒"，其实，这是一层含太阳能发电装置的超轻"膜结构"。日本展馆延续了爱知世博会"与自然共生"的理念，设计采用了环境控制技术，展馆外部透光性高的双层外膜配以内部的太阳能电池，可以充分利用太阳能资源；而展馆内将使用循环式呼吸孔道等最新技术。这让日本馆成为一座会"呼吸"的展馆。也让参观者了解可持续发展的 21 世纪新型的城市生活形态。

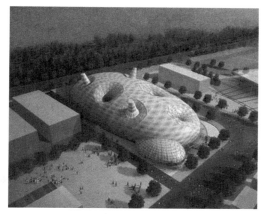

日本国家馆效果图

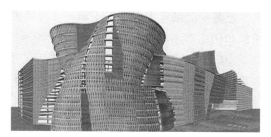

西班牙国家馆效果图

西班牙是热爱斗牛的国家，因此，西班牙国家馆的建筑，也显现了浓郁的地中海畔"斗牛王国"的风格。展馆以钢建筑材料为主，同时运用竹子及富有浓郁西班牙风格的柳条编织品，并在外墙覆盖一层半透明纸等环保材料，编织出一幅展现民俗风情的瑰丽图案。整个展馆的外形宛若一个不规

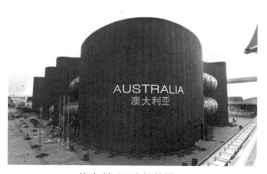

澳大利亚国家馆效果图

则的"柳条编织的篮子"。这只"篮子"把传统艺术和现代科技结合在一起，完美诠释了"科学技术创新，重塑城市社区"的主题。

澳大利亚国家馆的主题："战胜挑战：针对城市未来的澳大利亚智能化解决方案"。环境保护、城市化和全球化等问题，是目前人类面临的共同挑战。澳大利亚国家馆将展馆主题设定为"战胜挑战"，正是希望借助展馆，共同探讨人类的未来。

展馆内既展现澳大利亚强大而富有活力的经济，也有体现澳大利亚技术优势，

巴基斯坦国家馆效果图

世界一流的研究和教育机构，丰富多彩的澳洲文化和自然美景，同时还有展示澳大利亚城市的优质生活。整个展馆集趣味、休闲、文化等元素于一体。澳大利亚国家馆其造型亮点：雕刻的弧形墙、丰富的红赭石外立面，给所有参观者展示了一个"世界上最适宜居住地"的城市形象，并以此探讨如何缔造城市建设和自然环境之间可持续发展的和谐。

巴基斯坦国家馆以"基于城市多样化的和谐"为主题展现巴基斯坦文化、传统、现代和历史等多方面的融合。其设计源于巴基斯坦著名的拉合尔古堡，这座古堡始建于 1025 年，又在 1566 年经历改造后呈现出现在的面貌。拉合尔这座美丽而著名的古堡是巴基斯坦的文化中心，也是这个城市极具象征力的地标，它已被列入联合国教科文组织的世界遗产名录。

此外，英国、美国、俄罗斯、韩国等欧洲、亚洲、非皱、拉丁美洲等国家的展馆的建筑，都有非凡的特色表现。

上海世博会本国展馆和外国各展馆的建筑，使异域文化和本土文化之间的碰撞达到了前所未有的程度，正是这些多姿多彩、琳琅满目而富有特色的场馆建筑，使上海世博会满园春色，吸引了广大观众的关注。并且将对中国传统建筑产生极大影响，也为多元文化的发展提供了范式。

第五节　建筑与审美

建筑是材料、技术与艺术的综合体。也即在满足物质功能的同时，又要满足人们情感和审美的精神方面的要求，这就要求建筑能给人予美感。

建筑既是物质的，又是审美的。那么，我们如何来领会建筑之美呢？

一、建筑的功能美

建筑作为一种人们生活、生产的活动场所，一方面表现在建筑内部空间的适用性，另一方面也表现在外部形式适应于材料和结构功能，即使把建筑作为一种艺术，它的直观形式美也必须是形式与功能的统一，更不能脱离功能而存在。所以，建筑

的功能美是首要的，也是建筑存在天经地义的必然要素。我国古代建筑中的飞檐翘角，它确实对建筑物起了美化作用，使建筑物呈现了一种动感、一种灵动之美。但它们除了给人美感之外，还具有解决采光和防止溅雨的功能。

飞檐翘角的亭子

二、形式美与建筑

建筑美来自哪里？用意大利建筑家帕拉第奥的话说："建筑美产生于形式"。形式美之于建筑关系非常密切，以线条而言，任何设计多离不开线条，建筑同样如此。长方形建筑的纵、横线条比例恰当，能给人以平稳、端庄、和谐的美感；由线条构成的几何形建筑具有整齐的美，如古埃及的金字塔，庞大的三角形，足以从几何形体美中得到诠释；而曲线以及高低、方圆形等的建筑呈现出变化的美。国外宗教建筑常用的斜线条，给人以升腾之感，使人产生一种藐茫无际而神秘的遐想。中国的亭台楼榭的飞檐翘角，多用弧线，使建筑物呈现了一种动态之美。近代美国的设计师沙里宁好用曲线，他的候机大厦确是不同寻常的杰作。

故宫

再从形式美法则来衡量，对称、均衡、节奏、韵律、变化与统一等，都在建筑形体上明显地体现了美的轨迹。

对称是形式美的规律之一。不少建筑，多以对称美作为设计的依据，如中国的宫殿都设置中轴线，两边对称的宫院、廊檐，呈现了整齐、庄重、对称的美。

长城

建筑又富于节奏、韵律美，如中国的长城，它通过非常简约的基本单位、相似的形块交替重复，既连续又有规律的变化形态、形成鲜明的节奏美。古希腊神庙建筑，简明雄健的多立克列柱，以等距离、按比例有规律地排列，呈现了强烈的韵律美。

建筑的体积、布局、比例关系、空间安排、内部结构等，都在审美评价的范围内。

色彩美同样是建筑审美的要素之一。由于不同民族的性格不同，建筑的色彩也

蒙特利尔球形展览馆

古根海姆博物馆

随之而异。如中国作为泱泱大国其皇家建筑红墙红柱，彩色琉璃瓦，用金粉点缀的檐下彩画，金碧辉煌，一派帝皇气象。而南方的园林寺庙，特别是江南民居，则是粉墙黛瓦，清静淡泊，富于人文性格。

固然，一座有物质功能意义的建筑，它的结构与空间关系符合尺寸比例，所选用的材料适合建筑物的档次和需要，此类建筑虽也能产生平稳、均衡的美感，但总显得呆板而单调，如中国 20 世纪五六十年代的建筑，多匣式、条式，单调、平板的设计谈不上什么美感。如今，随着人们物质生活和精神生活的丰富与提高，要求于建筑设计的是结构的创新，形式的美观，形式美既要服从功能，又要求表现功能。

三、建筑的造型美

建筑是一种空间造型艺术，它综合运用空间，并通过作为建筑语言的形式美及其规律的运用，创造出三维空间的形象，打造了建筑的造型美。由于建筑形态的不同，其造型美也各有异。欧洲民族重模仿、重形式逻辑，这种特点体现在建筑中，就是西方建筑的造型多几何形，如古埃及的金字塔，规模宏伟，以巨大立面构成典型的几何体形。

中国人对空间的观念是一种统一的宇宙模式观念，认为事物的各个部分彼此不可分割，是有机的整体。体现在建筑造型上重组群效果，追求整体统一。在个体建筑的造型上，不像西方建筑那样设计成几何形，而是按自然形态，水平舒展的院落建筑。而且多以小体量为准，围合成一进或多进院落，院落间以廊庑相连，院落中种植花木，形成一个充满自然活力、环境优美的生活空间。

而近、当代的建筑造型，受新材料、新技术、新的审美观的影响，出现了多元化的造型设计，如美国蒙特利尔球形展览馆，以及螺旋形上升的古根海姆博物馆。

中国 2008 年奥运会四大建筑中的国家体育场，其造型是鸟巢形，外围加以钢筋网络结构，看似凌乱，其实有序，却正好是鸟巢形的诠释。而被称之为水立方的国家游泳馆，正方形，淡蓝色，与鸟巢形主体馆邻近，呈现出方圆遥相对比的美。

建筑美集中体现在它的造型美上，这是无可置疑的，但此外，还要体现在它和

周围环境的和谐关系中。建筑作为一种固定的工程形态，就决定了它必然成为整个环境的一个组成部分，也即人民生活、生产的整体空间，因此，处理好建筑物与周围环境的关系，已成为对建筑审美的重要条件。

四、建筑是"凝固的音乐"

不少艺术家把建筑称之为"凝固的音乐"，为什么？

建筑作为一种文化，一种艺术形象，它不同于其他艺术，不是生活的直接再现，而是人们的意识、思想观念、情绪、审美理想与追求的体现；建筑文化是一种抽象艺术，体现的是人的心灵，是一种精神，从而在作品中出现一种意境，不同的建筑空间会引起人产生不同的心理反应，如端庄、气派、昂扬、轻快、欢乐，以及卑微、平庸甚至神秘等，在这一点上它和音乐是很相似的。

而建筑艺术又是一种空间序列，在空间展开中，通过连续和重复，通过高低起伏、疏密间隔等，给人以节奏感和韵律感。

另外从物质技术手段看，建筑物质材料合乎规律性的组合以及不同线条组成的造型形态，能给人以类似音乐的节奏美感。

这些说明建筑与音乐确实存在着内在的、必然的而又是无形的联系。

而美国宾夕法尼亚州匹兹堡市的"流水别墅"，却是与音乐有形联系的建筑。该别墅于1934年由建筑大师赖特

国家体育场（鸟巢）

国家游泳馆（水立方）

流水别墅

设计建造，它在山溪峭壁中凌空在溪水之上，好像是从溪水上滋生出来的，他把别墅与流水的音乐感结合了起来。它是建筑，也是一件艺术品。

第六节　建筑设计文化的时代性与民族性

一、建筑美的时代性

建筑设计美有它的时代性。建筑是石头的史书，是人类在长期生活中形成的行为习惯、思想观念和技术文明的载体，是历史的积淀。因此建筑无不刻录下了一定时代、社会的政治、经济、文化、民族心里和风土人情等的信息。

以西方建筑为例，由于西方人具有强烈的宗教信仰，对天主、基督抱有神圣的信仰，而一些艺术家、设计师也热衷于以大量资金，投入大量精力，付之以极大才华与智慧，长时期地建造富丽、豪华的大教堂，因此，在西方不论是哪个国家，特别是其大城市，都建有规模宏大而且极其漂亮的大教堂，以吸引广大善男信女的顶礼膜拜。因此，西方的建筑可以说是一部宗教建筑史。

古希腊帕提农神庙是水平方向展开的单体建筑，轮廓清晰，粗壮、雄健的多列克立柱，等距离、有规律地排列着，富有韵律感，且气宇恢弘，产生了坚实、端庄的理性美。

古罗马时代，随着混凝土的发明与使用，使古罗马建筑充分发掘结构的潜力，促成了拱顶结构的诞生。古罗马建筑的柱式细腻、轻巧、秀美，再加进一种新的因素——拱券，作为必要结构单元，这些构成了古罗马建筑的魅力。

典型作品如古罗马竞技场，该竞技场能容纳五万观众，竞技场上可同时进入 3000 对角斗士表演。观众席下四周是拱形回廊，三层会场运用了希腊建筑的三种不同的立柱：多立克柱式、爱奥尼柱式和科林斯柱式。柱式美化和丰富了斗兽场，借此表达

帕提农神庙　　　　　　　　　　　　　古罗马竞技场

了罗马设计师们对美的追求和愿望。

　　而拜占庭帝国的建筑开创了穹顶体系，而且在上面架以圆形鼓座使穹顶的艺术效果凸显出来，其代表是圣索菲亚大教堂。

　　12～15世纪出现了以法国为中心的哥特式建筑，这种建筑的造型特色是高高的钟楼以斜线条奋力向上，像把利剑直刺天空，给人以飞腾、活跃、向上的感受。

　　哥特式建筑从法国蔓延向英国、德国等国，遍及整个欧洲。哥特式建筑有代表性的是法国的巴黎圣母院、德国的科隆主教堂、英国的索斯伯里主教堂以及意大利的米兰大教堂。

　　巴黎圣母院，是最大的哥特式教堂之一，内部空间可容纳万人。巴黎圣母院的正面象征性的雕塑和绚丽的装饰，以及周围密布的飞扶壁、小尖塔，由钟楼和华丽的小尖塔所形成的均衡、和谐的美，使它成为哥特式教堂的典范。

　　巴洛克建筑出现在文艺复兴的终结期，以天主教堂为代表。

　　巴洛克建筑的特点是重装饰，大量运用曲线和椭圆形，到处是装饰性雕像，显得欢乐豪华，气势雄健，但在处理上也有些怪诞，违反了建筑艺术的基本原则。

　　巴洛克式建筑对后世影响很大，在德国颇为多见，特别是在德国黑森州巴洛克式建筑比比皆是。

　　18世纪后半叶发生在英国的工业革命，使世界进入到工业社会时期，工业社会必然要产生自己的文化——工业文化。于工业文化产生的同时，出现了一种新的

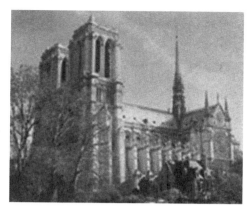

巴黎圣母院

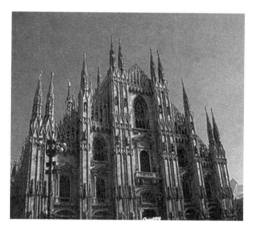

意大利米兰大教堂

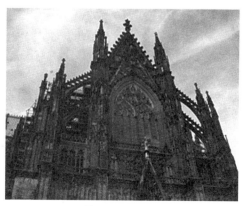

德国科隆大教堂

英国"水晶宫"

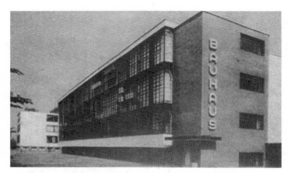

包豪斯校舍

维也纳千年大楼

现代高层建筑

美学观念——工业美学，它渗透到一切工业产品的设计中去，也渗透、影响到建筑以及其他艺术领域。因此在西方建筑中出现了全新的面貌，那就是从神转向人，即从欧洲的宗教建筑为主，转向以人民的生产、生活为主的建筑。1851年，英国为显示工业革命的成果，举办了第一次世博会。其会馆全由玻璃、钢筋建成，这就是著名的"水晶宫"。

从德意志制造同盟到包豪斯时期，工业设计影响之大，遍及全球，形成以现代主义为主流的一种与传统文化截然不同的设计流派。以包豪斯为主开创的现代主义建筑风格，体现了工业文化的特点，简洁、明快、富于空间感，重视空间的通透、开阔以及相互间的渗透、流动，讲究建筑与环境的和谐结合，且强调功能性。具体讲就是方盒子建筑，以及稍后的钢和玻璃方盒子建筑的由来。由格罗皮乌斯设计的"包豪斯"校舍，要求房屋的结构布局及体积的组合必须符合具体功能及对环境的适应，因而突破了对称格局，使房屋多向伸展，形成高低错落，显得自由活泼、优美灵活。现代主义建筑在20世纪前半叶迅速形成，并迅速地传遍了世界各国。直到现在，千篇一律的方盒子式建筑还出现在世界各国的建筑造型中。

与此同时，美国在建筑设计中

出现了创新的举动，那就是"芝加哥学派"掀起的建造摩天大厦的热潮，因为是高层建筑，其材料、结构、艺术手法等都运用了最新的处理方法，造型简洁，摒弃虚假性的装饰，并主张功能第一，这些，反映出了工业化时代的建筑艺术特点。其中最重要的代表人物是路易斯·沙利文，他在14年中设计了100多幢摩天大楼。

法国卢浮宫扩馆

从以上可知，任何城市有生命力的建筑都是有历史踪迹可寻的，都可探寻到它的文化脉搏，体会它的浓厚文化底蕴。这些建筑正因为其独特的历史和文化背景，才变得更为珍贵，更具有震撼人心的特殊魅力，也才能成为一个城市的坐标。

当代建筑的趋势可以看出是一种多元化的模式，越来越丰富而多样化，建筑师们以最新的技术，运用多种不同的有时甚至是违反常规的手法，试图设计出为满足人们对多方面的要求的建筑。因此，当代建筑以直线、斜线、弧线为其设计的基础线条，分割高空的纵线与平稳的水平线相交错，弧线与斜线相对比，棱角形中露出球形，平整草地嵌上曲折池苑等。加上设计师个性化的发挥，使建筑打破了曾经长期流行的千篇一律的、使人视觉疲劳的方盒子式，而开创了面目一新的多元化的当代建筑。

德国博物馆扩馆

在建筑材料的运用方面也是多样性的，如美籍华人贝聿铭乐于用大面积的玻璃幕墙，1968年设计的一座64层办公大楼，四个立面都用玻璃幕墙。他为法国卢浮宫扩馆的设计，是异想天开的一座玻璃金字塔。为德国博物馆扩馆设计了全用玻璃建成的建筑，无怪乎人们称誉他为"玻璃魔术师"。

二、建筑文化的民族性

建筑文化，是人民生活、风俗习惯、思想观念、审美情趣，是民族心理、民族精神乃至宗教信仰的体现，是民族文化的一个极其重要的组成部分。梁思成先生曾说："建筑之规模、形体、工程、艺术之嬗变，乃其民族特殊化文化兴衰潮汐之映影；一国一族之建筑适反鉴其物质精神，继往开来之面貌。"（梁思成文集·第三卷）这说

中国佛寺

西藏布达拉宫

明建筑活动与民族文化的密切关系。由于地域、地理、地貌的不同，反映在建筑结构、造型、形态等方面都各有差异。

从中西建筑文化来看其差异，西方人在建筑形式方面重模仿、重形体、重造型，重特征，常以几何形体来构成其建筑形态，几何体形的整体建筑大多可把它分解为各种几何形体，然后又可将其符合逻辑性地组合起来。中国人重物感，重内心世界对外界事物的感受，在气质上更重情，重意境。中国古代建筑在建筑形态上最显著的特征是屋顶不仅硕大，造型优美，形式多样，而且房屋的面积越大，屋顶就越高大。屋顶的式样和屋檐的重数还是重要的等级标志。大屋顶无论是屋面、屋脊还是屋檐没有一处不是曲线的，可以说是由线构成的，建筑的柱、梁椽、拱都可以视作是线，屋顶、翘檐、脊饰等都是由曲线构成，所以形成了一种装饰美。

西方人具有强烈的宗教信仰，故不论是哪个国家，特别是大城市，都建有规模宏大而且极其漂亮的大教堂。中国属于亚洲，流行的是佛教，各地也建有大屋顶的庙宇，但中国的寺庙规模较小，不会超出皇室宫殿，其建筑形式也是千姿百态。

名闻世界的西藏喇嘛教的布达拉宫，身入其境，不能不令人顶礼膜拜。

从地域来看，我国幅员辽阔，形成南北方地貌、气候、人民的风俗习惯、审美情趣等各有不同，由此影响，在建筑上形成了各不相同的地域风貌。

第七节　建筑有其象征性和标志性

建筑美是一种抽象艺术，易于表现出它的象性征和标志性。

一、建筑的象征性

中国的天坛，是明、清时帝王祭天地的祭坛，它具有一种独特的意境和象征意义。天坛的特点是高、圆、青。天坛的"高"，在一种上升运动中展现出来，祈年殿上升

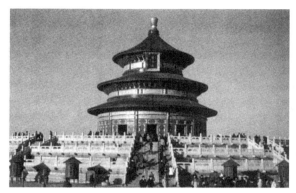

北京天坛

上海博物馆

到 38 米。天坛的高象征着青天的高，含有敬天的意思；"圆"是生命的流转，宇宙万物循环往复，生生不息的运动。圆既是生命的象征，也是祥和的象征。"青"，"苍天"，所以青也是天的象征，天坛整体的基本色调是青色，青体现了一种空灵的美，又是祥和、安宁的象征。天坛为祈求风调雨顺、国泰民安的祭天之用，因此，它的建筑形态确是中国"天人合一"哲理的诠释与象征。

而建成于 20 世纪末的上海博物馆，设计师邢同和以"天圆地方"的构思创意，那方圆组合，创造了建筑方形基座与圆形放射的和谐交融的空间轮廓特征。展示出天地均衡之美和上下五千年时空循环与升华之功。给人以无限遐想和憧憬，那"上浮下坚"的收放风格与上部的出挑结构，又使形象与技术、功能与形式获得完美的统一。

又如希腊古典建筑帕提农神庙的多立克柱式，在神殿周围连续排列的柱子形成了一列舒展的柱廊，象征古希腊的开朗、和谐和包容性。

出现在 12 世纪末的哥特式建筑，可以说是欧洲中世纪最辉煌的艺术成就。其骨架上为尖拱，屋顶沿纵轴体上延，如利剑直刺天空，下为垂直立柱，外部结构是垂直的，有一种往上冲向天空的气势，使人产生飞向天国的神秘感。

中国的宫殿式建筑，大屋顶，宽屋檐，相对于它的高度，它的宽度和深度更大得多，给人的感觉是平面的延展。象征着端庄、严肃、恢弘，也使人联想到对大地的占有。另外，宫殿与民居的屋脊、翘檐的装饰，多为吉祥物，象征着吉祥如意和对安全的祈求。

以上例子，并不体现形式美服从功能或表现功能，而是大大超越了功能的需要，大多是起了象征作用。这种形式美的超越作用，是为特定时代、特定观念、特定的阶级的需要所决定的。

上海金茂大厦

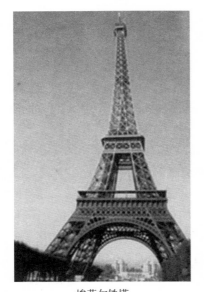

埃菲尔铁塔

悉尼歌剧院

二、建筑的标志性

建筑美又有它的标志性。建筑，具有长久性和牢固性的特点，是"一部石头的历史"。如中国的长城，雄踞在崇山峻岭中，登八达岭极目远眺，长城宛如伸展在广阔原野中的游龙，雄伟壮丽，是我国建筑文化最光辉的代表，也成了中华民族万众一心，御敌于国门之外的标志。随着跨文化的全球性发展，东、西方建筑文化相互交叉、融汇，并很快传遍全球。中国自改革开放以来，很多现代化建筑拔地而起，如曾为中国第一高、世界第二高的88层楼的上海金茂大厦，成了上海的新地标。2008年北京奥运会主体育场"鸟巢"其创意的网状结构，已成为最夺目的一处地标。

已开始建筑的"上海中心大厦"，这座高632米、121层的摩天大楼建成后将称为"中国第一高楼"，其旋转造型，象征着上海国际化大城市的灵动与腾飞，体现向上的活力。与环球金融中心、金茂大厦相邻将组成世界上最美的"天际线"。它是中国当前新的标志性建筑。

法国的埃菲尔铁塔，出现在1889年法国政府在巴黎举办的一次规模空前的世界博览会上，高300米，采用交错结构，带有混凝土水泥台基的铁架支撑着高耸入云霄的塔身。一座象征法国工业技术和文化方面成就的铁塔，并且也成了世界性的法国标志。

坐落在悉尼的班尼朗海峡的悉尼歌剧院，似飘荡在海面的片片白帆，又如矗立在海岸边的贝壳，以它独特的造型在200多件参赛作品中脱颖而出。人们可以从海面上、陆地上、高空中，从南北两岸的高层建筑上看到它，

无论从东南西北，从不同的角度、高度，都能看到它的立面与造型的无与伦比的美，设计者通过诗歌一般的象征和隐喻手法，以实现特殊形式所产生的象征、标志作用。所以国外人可以不知道澳大利亚的歌剧。但没有人不知道悉尼歌剧院的。

从以上列举可知，所有这些独特的设计物，使人们一望而知，它是什么样的建筑。是哪个国家、哪个城市、哪个民族的标记。它的历史意义和象征作用又是怎样的。这些都会深深烙在人们心上，起了恒久的标志性作用。

马克思曾经说过，由于建筑具有"固定在一个地点，把根稳扎在大地上"这一与众不同的根本属性，它所展现的庞大形体和广大空间，无时无刻不在强迫人们长期地、经常地感受，并接受它的美的影响。从这一意义上讲，作为视觉文化之一的建筑除实用功能外，还必须着眼于建筑的艺术美，使建筑为人们造就一个美好的生活、生产场所，让人们的心灵获得美的陶冶。

美国著名建筑家弗兰克·劳埃德·赖特说："建筑基本上是全人类文献中最伟大的记录，也是时代、地域和人的最忠实的记录。"

只有民族的，才是世界的。从科学发展观看，中国建筑只有将国际先进的设计理念与中国传统的民族建筑风格有机地融合在一起，达到两者的和谐统一，才能创造出具有中国特色和民族灵魂的不朽之作。

第九讲　园林艺术

第一节　园林设计艺术概述

园林艺术设计是自然美和艺术美的结合，以自然美为基点，由花草、树木、山石、水体等经人工加工组成。它们相互配合，构成平面之美、立体之美及空间之美。它们与山石、建筑、道路等的巧妙布局，形成统一和谐的美景。

园林和园林建筑。中国传统园林是具有可行、可望、可游、可居功能的人工与自然相结合的形体环境，其构成的主要元素有山、水、花木和建筑。它是多种艺术的综合体，反映着传统哲学、美学、文学、绘画、建筑、园艺等多门类科学艺术和工程技术的成就。按隶属关系，可分为皇家园林、私家园林、寺观园林和风景名胜四大类。其中现存最具代表性的园林有苏州网师园、拙政园、留园，扬州个园，无锡寄畅园，北京颐和园、圆明园，承德避暑山庄等。

第二节　不同国家、民族、地区不同的园林风格

园林的布局和艺术特点，往往由于国家、民族、地区的不同而形成不同的风格。

一、中西方园林的不同风格

从思维方式看，欧洲人重理性，重逻辑思维，因此体现在园林的布局上多规则式，或称整形式园林。整齐一律，均衡对称，具有明确的轴线引导。多由几何形体构成，几何形的水池，几何形的花坛，树木修剪也多呈几何形：或圆球形、或锥形、或多角柱形，这类园林多有明显的中轴线，整齐的道路又平又直，几何对称，甚至草地也是用不同颜色的花草组成几何形图案，并点缀以花台和精美的雕塑等，这类唯理主义的园林设计近于雕刻性，把山石、树木、花草流水等自然元素强制性地纳入人工法则，人工斧凿痕迹非常明显。

中国人崇尚"天人合一"的美学思想，在人与自然的关系上，主张遵循自然，和自然要建立和谐的关系；在设计要求上，要取法自然而高于自然。中国自然式园林，山清水秀，流水蜿蜒，假山堆叠，回廊曲折，曲径幽静，四季花草，树木苍翠，人入其境，仿佛如置身于大自然中。因此，中国园林设计是自然式、风景式的代表。又中国园林重意境、重气韵，力求那种返璞归真的野趣，强调抒发情趣，要能"中得心源"，并且"迁想妙得"，也就是要求在富于自然气息的世界里，能引起人遐想，并在陶醉中获得精神的解脱，因此中国园林又有诗情画意，是一种绘画式的园林。

西方园林布局

二、地区、地貌的不同，形成不同的园林风格

中国北方的园林占地面积大，粗放壮观，富有北方男子粗犷、豪爽的阳刚之美。它以皇家园林为代表，为了显示皇家的气魄、威严和气派，因此规模宏伟，布局严整，而且装饰精美，金碧辉煌。

北京的颐和园，这座皇家园林由昆明湖和万寿山两大部分组成，一切效法自然，它运用借景手法，使西山的峰峦塔影、堤上烟柳，都融入园中，使本来宽广的园林法，使西山的峰峦塔影、堤上烟柳，都融入园中，使本来宽广的园林更加辽阔。昆明湖宽广，水波浩渺，山下临湖悠长的游廊像彩珠嵌在湖岸，又像音乐美妙、起伏的旋律，

颐和园长廊

承德避暑山庄

苏州拙政园长廊

苏州拙政园

苏州网师园

使人心旷神怡。

位于河北承德的避暑山庄，是中国最大的一座皇家园林。山庄利用自然地形，错落曲折。庄内层峦叠嶂，湖泊沟壑交错，花木葱茏。亭台楼阁，高低错落，融合于园林景色中。四周回廊沿地形的上升顺转折递升，给人以强烈的节奏感。夏日多雨，湖面烟雾弥漫，使庄内建筑若隐若现、若明若暗、恍惚迷离，如入蓬莱仙境。

而南方园林多私宅园林，精致、小巧、秀美。

南方园林的主人多达官贵人，往往寓居室于景观之中，占地面积较小，但园内假山堆积，亭台楼阁，小桥流水，花草竹木，廊腰逶迤，曲径通幽。有代表性的是苏州园林。拙政园中部以水为主体，两座山岛把水池分隔，小桥流水，低栏回廊，亭阁棋布，曲径幽静，室内窗明几净，楹联书画，意境浑然，展现了恬淡、雅静秀丽的山水美。

苏州网师园规模虽小，虽仅十亩之小园，但依山傍水，小桥厅阁，游廊曲折，花木青葱，集中国园林应有之景观，浓缩于小小的园中，闲坐静观，佳景尽收。用陈从周先生的话说那是种"花影、树影、云影、水影、风声、水声、鸟语、花香，无形之景，有形之景，交响成曲"。而园中小亭，飞檐翘角，在静景中增加了动势，真是风情万种。

苏州的狮子林，当乍进园门，狭窄的走廊，小小的场所，给人以局促之感。但园内假山层层，重叠曲折，奇曲深奥，当你穿梭其间，无休无止，不见尽头，

但幽暗中豁然开朗。这些是通过有无、虚实、高低、大小，曲与实、对与隔等的空间组织手法，使"咫尺画堂"创造出无限的艺术境界，扩大了园林空间。

江苏扬州，古代曾为盐商富豪集居之地，私宅园林颇多。尤其是在乾隆南巡扬州时，官绅富商纷纷营造园林，当时沿瘦西湖到平山堂一带，大小园林 100 多处。

苏州狮子林

第三节　中国园林的审美特征

一、自然美和艺术美的统一

园林从本质上讲是把第一自然改造为第二自然，是"人化的自然"。黑格尔曾说花园是"让自然事物保持自然形状……它把凡是自然风景中能令人心旷神怡的东西集中在一起，形成一个整体"中国的园林艺术往往因地制宜，把大自然最美妙的景色集中、纳入到园中，并加以艺术处理。山清水秀、流水蜿蜒、假山堆叠、回廊曲折、曲径幽静、四季花草、树木苍翠的美景，足见中国园林，取法于自然又高于自然，"虽由人作，宛自天开"，使人入其境，仿佛置身于大自然中，从而体验了自然之美。

自然美和艺术美的统一，又表现在景点的布局及园林路线的一线相牵，有起景、主景、高潮和结景，而游者是"移步换景"、步移景异、情随景迁，把空间布局转化为时间流程以展示各个景点，从而使人获得自然、序列的又是流动的美感。

扬州瘦西湖五亭桥

避暑山庄纳入自然之景

颐和园借景于西山

寄畅园借景于锡山、惠山

二、寓无限时空于有限时空

中国园林的这一特色表现在园林的营造，往往运用纳景、借景、分景、隔景、漏窗等手法，使有限空间出现了无限广阔的景象。如北京颐和园借景于西山和玉泉山；江苏无锡寄畅园借景于锡山、惠山。借景使外景成为内景，丰富了园景。间隔的手法可形成园中套园，增加了层次感。

叠石垒山，层次转折，柳暗花明，幽暗中豁然开朗，苏州狮子林是典范。漏窗似画框，隔墙的花、树、竹、山石都可引入框内，成为一幅美丽的图画。这些手法通过有无、虚实、高低、大小、曲与直、对与隔、屏与借等的空间组织，使"咫尺画堂"创造了无限的艺术境界，扩大了园林空间，给人以辽阔之感。

苏州园林漏窗

苏州狮子林

无锡寄畅园

济南大明湖

三、意境美

中国园林的意境美主要表现在设计者强调寓情于景、情景交融的意象所在。古代中国的造园家多诗人、画家，他们往往把自己的理想、爱好、追求和气质等熔铸在园林设计中，使中国园林呈现出浓郁的诗情画意。因此，中国园林可以说其本身就是一幅美丽的山水画，又是一首宁静、纯朴的田园诗。

中国园林在长期发展过程中，对空间概念的变异性和无限性形成了自己独特的表现手法，那就是以大与小、高与低、实与曲、虚与实、动与静等的空间组织、构成与配置，以创造出无限的艺术意境。

中国园林又是一种综合艺术，园中不仅充满了亭、台、楼、阁、轩、廊，还集装饰、绘画、书法、雕塑、诗歌、工艺等多种艺术于一体，室内特有的楹联、匾额、书画等装饰互相渗透、融汇，构成中国园林的独特景观，营造成一种特有的审美意境，使人品味无穷。而综合艺术的又一表现是发挥了多种感官的作用，除视觉外，还发挥了人的听觉、嗅觉、触觉等的作用。如苏州拙政园的"听雨轩"、无锡寄畅园的"听松坊"，以及无锡锡惠公园的木樨阁等，另外，伫立在园中的雕塑和某些硬件设施等，是通过触觉使人得到美的感受的。

以上各种综合的各种艺术成分，又是造就意境美的重要因素。

中国园林艺术已有长期的发展史，获得世界性的赞誉。1929 年，英国园林理论家写了本《中国——园林之母》的书，盛赞中国园林之美。1954 年英国造园家杰利科在维也纳举行的世界造园联盟会议上致辞说："世界造园史中三大动力是希腊、西亚和中国。"中国的造园艺术对日本和 18 世纪的欧洲都有很大影响。时至 20 世纪，中国园林出口欧美各国的为数众多，可见中国园林艺术在世界上影响之大。

当今城市文化掀起又一新热点——雕塑公园。雕塑公园和通常将雕塑装饰园林、装饰建筑的做法不同。雕塑公园是一种利用山坡、树林、水池等自然环境来陈列雕塑的露天美术馆。第二次世界大战后，利用钢铁及工业废料和生活废品来制作雕塑的日益增多，这些作品体积庞大，难以容纳在博物馆的室内，于是有人想到开辟一个专门陈列雕塑用的公园。1960 年，美国在纽约州哈德逊河西岸由史东姆建立了一个占地达 140 公顷的史东姆艺术中心，这就是第一座雕塑公园的诞生。

在雕塑公园里，雕塑不是配角，而是主角。它既不同于传统的城市雕塑，也不同于传统的城市公园、它是将不同材料、不同形式、不同体量、颜色各异的众多雕塑布置在公园里，使雕塑艺术与园林艺术、文化与景观融为一体，为园林充实了文化内涵，它将有利于提高人们的文化素质与艺术素质。

当代已建立雕塑公园的有日本的箱根雕塑公园、丹麦哥本哈根雕塑公园以及在莫斯科河南岸有个雕塑公园。中国广州等开始建立雕塑公园这一新生事物。

园林设计是一门综合艺术，是祖国文化宝库中的一个重要组成部分，她代表了我们国家、民族独特的人文素质、美学思维和理想境界，是历史文化的载体和见证。

第十讲　雕塑之美

第一节　对雕塑的理解

雕塑是一种艺术，它应用物质材料，通过工具（或手），实现了改变材料的性质，并且必须具备一定的思想观念内涵，也就是说艺术家通过雕塑作品在向人们诉说着什么。所以，雕塑是物质材料与精神内容的和谐统一。

雕塑二字通常被连在一起运用，但实际上"雕"和"塑"应该是两个概念，"雕"是运用坚固的、耐磨性较强的材料并以尖锐的工具雕刻而成；"塑"多以泥土、石膏等可塑性较强的材料，以手捏或堆放而成。

第二节　雕塑的分类

一、按不同体裁分类，可分为圆雕和浮雕

圆雕的特征表现为三维的立体形象，它作为空间形态加以表现，是一种直观的浮现形式，有空间感、可视性和可触摸性，给人观赏时有一种流动感，可以从不同的角度获得不同的感受，偏重于再现的艺术。

浮雕则是在平面的基础上作出略为凹凸的处理，以立体雕塑的技法结合平面绘画而成的一种理念，使之成为凹凸不平的半平面、半立体形象，给观赏者的视阈角度是稳定的、静态的。浮雕长于叙述性，在故事的铺陈中出现情节和场面，使人在了解中有一个完整性。

圆雕沉思

人民英雄纪念碑

二、以不同物质材料分类

材料是雕塑的物质基础。材料媒介是雕塑艺术的物质载体，不同的材料塑造出不同的艺术语言，给人以不同的艺术审美感受。

可供雕塑的材料有土、石、木、玉石、象牙、石膏、金属等。因此按不同材料可分为泥塑、石雕、木雕、玉石雕刻、牙雕、石膏塑像和金属雕塑等。而对不同材料的恰当运用，涉及作品内容的体现。

不同的材料具有不同的材质。雕塑家在运用材料时，应注意适合作品内涵并显示材质的美感，使材质自身的审美价值得以体现。

石头的材质结构紧密而坚硬，因此石雕往往用整块石头，以粗线条大笔挥就，如用中国画的大写意手法雕刻成具体形象。像立于帝皇将相陵墓前的石人、石马乃至牛羊等动物石雕，多是以极简练的手法，雕刻出形神具备的形态。尤其是西汉霍去病墓前的石雕，"马踏匈奴"、"跃马"、"伏虎"等，明显地是利用整块巨石，因材施雕，注重整体，简略细节，以粗线条、粗轮廓和大体、大面，雕刻出古朴浑厚而恢弘的造型，量感和石质感极强，使雕塑神形毕现。

"马踏匈奴"，是以整块岩石把马与匈奴连在一起，除马的头部突出外，其他部分如耳、尾、腿均以较浅的阴线刻凿，与四肢之间被踏倒在地的侵略者相连，这种浑然一体的结构，加上粗砾的表面，使雕像显示出浑厚博大的气派，并与祁连山辽阔、浩瀚的环境相呼应。

石雕辟邪

马踏匈奴

跃马

木雕窗花

孔子像

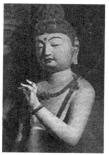
泥塑菩萨

无锡阿福

象牙雕粉盒

玉雕三足鼎

金属雕塑

　　"跃马"则用一块本身就有一种向前冲刺感的三角形巨石材料，因石施雕，雕刻出一匹强悍有力的马匹，它屈起马蹄，脸部向前，瞄准前方，似乎随时都准备一跃而起，追捕敌人。雕刻依循总的石势，雕塑语言起到点睛之用，既达意而且形神具备。

　　木头的材质结构较疏松，但不同木料材质的硬度不同，用于雕刻用的木料，一般多为质地细腻、硬度强的材料，如黄杨木、红木和各种檀木。

　　当代雕塑大师屠杰就善用千年紫檀古木，雕刻成各种灵光闪耀的精品。如历经十载春秋完成的孔子像。雕像高达 2.1 米，服饰上的线条和衣褶都非常有质感，孔子眼透智慧，浑然飘逸，大儒大雅的风度再现人间。

　　泥土也各有不同的质地，适合于塑像的泥都较质软、润糯，可任意揉捏，有可塑性，且易敷色。如历代菩萨塑像、江苏无锡有名的泥塑等。

　　象牙质地洁白明亮、细密光滑，坚硬且有韧性，不易断裂，浅刻深镂均可随意成形，在所有的雕刻材料中，象牙最能表现出优美的艺术感觉。

　　玉的质地坚硬细密、温润而有悦目的光泽适于表现小巧玲珑的优美形象。

　　翡翠的材质结构较细腻，价值高，面积有限，需精雕细刻。

　　金属硬度坚固，用金属作雕塑材料，需和冶炼、浇铸、铸模、翻模等技术相结合。

<div>李大钊纪念碑</div>

<div>南京雨花台革命烈士纪念碑</div>

三、按雕塑的功用和陈列场所分可分为：

1.纪念性雕塑

具有较强的社会内容和政治、教育的，如中国的烈士纪念碑、李大钊纪念碑和前苏联的卫国战争的胜利纪念碑，美国的自由女神和为纪念第二次世界大战中，美国海军陆战队牺牲的战士的"登陆硫磺岛"等。

李大钊纪念碑的设计是设计师根据对李大钊同志的理解进行的李大钊本身就是开始把马克思主义理论和中国革命实践相结合的最早典范，是缔造中国共产党的人员之一；他具有典型的北方人脸型，浑厚方正。这种脸型正好反映了大钊同志的性格：方正、刚直、沉稳的修养和品格。据此，设计师构思的纪念像开阔、厚重，形似笨拙，但像一座在中华大地上拔地而起、不可动摇的泰山，象征着李大钊本身就是一整块中国革命的伟大基石。李大钊纪念像的设计、制作实现了艺术设计的内容和形式的完美统一。

<div>国歌雕塑</div>

<div>彼得大帝纪念碑</div>

<div>美国自由女神纪念碑</div>

普希金半身像

丹麦美人鱼雕塑

　　坐落在上海市大连路的国歌展览馆于 2009 年 9 月开馆。在占地 2.7 万平方米的国歌纪念广场中央矗立起一座高 12 米的青铜国歌雕塑，这座雕塑的主体造型是一面经过战火沧桑和历史风云洗礼的国旗，旗的前面还有一把军号，象征着红旗和雄壮、嘹亮的《义勇军进行曲》鼓舞着人们奋勇前进。

　　2．装饰性雕塑

　　装饰性雕塑在社会生活中起美化装饰的作用，具有欣赏性，包括室内、外装饰性作品。如故宫雕龙御道、孔庙廊上的雕龙柱子，古希腊雅典卫城柱就是以人体造型的雕塑作为建筑物的圆柱的。室内装饰性雕塑，如天顶、柱子、廊檐，以及室内、展厅的人物雕塑和各种装饰性的小件物品雕塑等，能起到烘托周围环境和气氛的作用，这一部分雕塑也有被称为架上雕塑的。

　　3．园林广场雕塑

　　园林广场雕塑也称户外雕塑。主要是供人观赏的，强调雕塑的艺术性和审美性，主题、情调要吻合游览者的心情，并要和周围环境的氛围相协调。这在西方国家受到青睐，那里的广场园林雕塑可说是比比皆是。

上海城雕

沈阳雕塑—结

第三节　雕塑的审美特征

一、雕塑艺术是自然美和艺术美的结合

自然物质材料各有其自身的天然美，如大理石、花岗岩等，有天然的纹理和美的色彩；宝石、玉石、翡翠、珠贝等有其晶莹剔透的光泽和美丽的色彩；木料也因其不同品种而有不同的木纹、色泽与坚实、细腻等不同材质。而雕塑艺术因材施雕，运用不同艺术手段，加以不同的艺术处理，使自然美通过艺术加工而达到完美的境地，成为自然美和艺术美统一的为人们所欣赏的雕塑作品。

二、雕塑的人体美

雕塑是以体积占有空间，表现立体的造型之美。因此雕塑的对象主要是人体形象，"它以能表达事物生命姿态的材料塑成的立体形象来表现世界"（前苏联鲍列夫．美学．北京：中国文联出版公司，1986：22）。因为人体雕塑能通过人的外貌形态表现出人的内在精神和生命力，是人的本质力量的物化。

古代雕塑中有很多人体雕塑，如古希腊时的雕塑多以人体雕塑为主，因为古希腊人有强烈的保卫祖国的爱国主义精神，18岁就登上市民名册，同时宣誓为保卫神圣祖国甘愿献身。公民崇尚运动和健美的体格，认为经常锻炼能造就一个和谐发展的漂亮的人。他们根据4年一次的奥林匹克运动会，为胜利者树立雕像。由于征战、体育竞赛的需要，以及关于体力美与精神上的崇高不可分割的概念，促进了雕塑的繁荣，所以当时希腊的人体雕塑比比皆是。

"米洛的阿芙狄德罗"
（维纳斯）

之后，古希腊城邦政治、宗教性雕塑逐步让位于爱与美的主题，出现了为众口同誉的"米洛的阿芙狄德罗"（维纳斯），她是古希腊女性美的典型。椭圆形脸上高高的笔直的鼻梁，波浪纹的发结，神情自若，躯体微呈S形的转折，略显倾斜，曲线富有节奏感，整个女神造型突出了婀娜妩媚的体态和高贵端庄的气质。此是意大利文艺复兴时期的雕塑，是以人文主义思想为其特征的，表现在对人的创造力和乐观、自信的赞美。

由米开朗琪罗设计的坐落在佛罗伦萨西奥里广场的大卫像，体格雄伟健美，神情勇敢坚定，体现了大卫对入侵的敌人的仇视、警惕和必胜的信心。他手握石块，怒目而视，以高度警惕面向敌人，突出表现了人物形象的威力和

　　　　大卫像　　　　　　　罗丹巴尔扎克像　　　　敦煌泥塑菩萨　　　　珠海渔女

崇高感，也寄托了雕塑家的崇高的政治理想。

　　继米开朗琪罗之后，在人体雕塑造型中，19世纪末期法国艺坛上伟大的雕塑家罗丹善于捕捉光线和阴影的变化来展示人的精神世界，他创作了一系列优秀的作品，如"加莱义民"、"沉思"、"巴尔扎克"等。其中，"巴尔扎克"表现了作家在深夜跋步构思时的典型神态，让巴尔扎克浓缩在一个挺拔、刚劲有力的整体中，宽大的睡袍提供了最好的线条和轮廓，而他的双手用布德尔的话说，是"太引人注意了"，因此在正稿中就不见了手。如此，巴尔扎克这位伟大作家为构思他的作品而彻夜不眠，困惑、踌躇甚至痛苦的深沉形象出现在观众面前了。罗丹自己对此评价说："它是我一生创作的顶峰，是我全部生命奋斗的成果，我的美学原理的集中体现。"

　　中国古代人像雕塑见于陵墓雕塑、宗教雕塑。秦俑，是中国最早的以写实风格的人像雕塑作品，也是中国人像雕塑中的杰作。俑的造型准确，形象逼真，性格鲜明，这是一批带有纪念碑性质的大型群塑，也是中国古代雕塑艺术史上的一颗灿烂明珠，并被誉为"世界的第八奇迹"。东汉以后受印度佛教的影响，出现大量佛教雕像，如著名的山西大同云冈石窟、河南龙门石窟、敦煌的泥塑菩萨等，体态丰腴，神情和蔼，身着长袍，服饰中衣纹、飘带的线条飘逸流畅，被誉为"东方的维纳斯"。

　　中国当代雕塑体现人体美较优秀的作品有"珠海渔女"。

三、雕塑以静态展现动态的美

　　雕塑是以三维立体表现静态特征的一门空间艺术，偏重于再现，具有稳定性、凝固性，它不长于叙事，也很难表现人物故事的情节性，表现的多是行为的瞬间。为了使雕塑能给人们创造更多的想象空间，就要求雕塑尽可能地以静态表现动态，

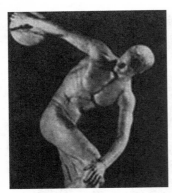

掷铁饼者

拉奥孔

即抓住事物运动、发展过程中最生动、最美妙的瞬间，凝固在作者的刀笔之下，使雕塑物大大超越于形象本身、超越时空而有持续伸展的状态，以静态表现动态，使人们不但看到现在，也能想到它的过去和未来。如广为传诵的古希腊雕塑家米隆的"掷铁饼者"。塑像右腿微屈，脚尖着地。身体重心放在右腿上，肌肉紧绷，精神专注，充分表现了运动员掷出铁饼瞬间的形态，其状态足以使人想象到投掷的全过程及其结果。这座雕像是以静态表现动态的典范。

莱辛的"拉奥孔"也是以静展示动的典范作品。它没有表现拉奥孔被蛇缠绕时的痛苦，虽也有挣扎，但这是一种力的表现是内心庄严、高贵、伟大的表现。

四川出土的汉说唱俑，左手抱鼓，右手高举鼓槌，一脚前伸，头部缩在高耸的双肩之中，眉飞色舞，笑容可掬。说唱俑的塑造者抓住最生动的场面，正当说唱艺人说到最入神、最美妙的高潮，以致手之舞之，足之蹈之。而且也使人想象到广大听众对这一引人入胜的故事情节以及高超说唱艺术的欣赏的反应。以固定的静态展示了动态，使这一塑像成为形神兼备的杰作。金代舞俑，身穿民族服饰，舞动四肢，神情专注，是雕塑以静示动的展现。

汉说唱俑

金代舞俑

四、雕塑艺术的象征性和寓意性

以人体为主的雕塑制作，特别是个体雕像，不像文学艺术那样，具有叙事性，从情节的发展中来展现作品的主题。所以特别需要赋予作品以典型化和寓意化，也即在个体形象中寄寓以强有力的精神，在单纯的造型中赋予思想性和情感性，使个体形象更丰满、更理想、更崇高、更典型化。如法国吕德的"马赛曲"，它是巴黎星形广场凯旋门所作的大理石高浮雕。作品体现的是 1792 年法国人民组成义勇军，高唱"马赛曲"奋勇抵抗奥国侵略者的爱国主义精神，它象征着自由、正义和胜利。

马赛曲雕塑

中国汉霍去病墓前石雕"马踏匈奴"，象征着霍去病大将挥戈北征、所向无敌，把匈奴踏在马蹄之下的胜利。

宗教中的佛像雕塑，虽有类型化现象，但它的普遍意义是灌注着对人类的关爱，劝喻行善，普度众生的大慈大悲，表现了静穆、高尚的精神美。如河南龙门奉先寺卢舍那佛像，面容庄严典雅，表情祥和亲切，体现了雕塑慈爱、宁静、睿智的性格特征。

龙门——奉先寺卢舍那佛

第四节　雕塑的表现手法

雕塑的表现手法有具象的和抽象的。当今是工业化、高科技时代，由于科技迅速发展，新材料不断发现，人们的思想观念、审美水平不断提高，雕塑作为一种艺术创作，也由具象向抽象发展。因为抽象是对客观事物作进一步的提炼、概括后又加以形象化的表现，所以它体现的是事物更本质的东西，既是理性的，又是感性的，而且由于它的形象化，由于它的表现由静态到动态的转化，表现出对象的一种动感，因此更能给人以丰富的想象空间。

中国的抽象雕塑是近几年来才有所发展的，如坐落在上海的"钢琴"、"纽带"；

上海的《钢琴》

清华大学象征着跃动的科学想象力的抽象雕塑；青岛市政府前五四广场的"五月的风"；以及由柳博设计的"荷动劲舞"等，这些抽象雕塑，无论从理念、形象、技术手法、色彩等方面，都充满着丰富、活跃的想象力和强劲的生命力，使人回味无穷。

清华大学抽象雕塑

荷动劲舞

第五节　中西雕塑之差别

由于中西民族文化传统观念的不同，形成了雕塑风格的差异。

早在商周时期，青铜器的主要特征是凝重简朴、端庄，这一历史时期奠定中国写实雕塑艺术的基础。

中西民族雕塑风格的差异可以中国秦汉时期和古希腊罗马雕塑为例。

中国秦汉时期以纪念碑式雕塑著称，是中国雕塑发展史上的里程碑。在人物雕塑方面，中国秦汉时期雕塑的内容和主题上也以人物为主，兼有动物和事物等。如

秦兵马俑陈列着庞大的军队阵容，但中间夹杂着战车和马匹。汉文帝的阳陵中出土了大量文武人俑，而动物俑和事物雕塑如猪、狗、羊、房屋等也占有相当的比例。霍去病墓雕塑主要以动物为主。

霍去病墓前的石雕，对石料应形而用，与山体、自然相融汇，注重整体，简略细节，体量感和石质感极强，衬托出主人开边拓荒的气概，成为不朽之作，充分体现出中国人与自然和谐、统一的精神理念。

而古希腊罗马的雕塑几乎全部以人物为主。中国古代人物雕塑多生活中普通人物的写真，而古希腊罗马的人物雕塑几乎全是神话人物和英雄人物，如美神阿芙洛狄特、智慧女神雅典娜、亚历山大大帝、罗马皇帝等。在体量方面，中国的人物雕塑重群体，而西方则重个体，且多裸体或半裸体。而中国人物雕塑决非裸露着身体。

在雕塑的风格方面，总体说来，中国雕塑的风格是朴实、庄重的，如秦始皇兵马俑，不论将军或士兵，脸上的神色都具有典型的古代中国人的气质：深沉而朴实。汉俑也基本如此。而西方雕塑的风格是奔放、外向的，如著名雕塑"拉奥孔"中，三个人物赤身裸体被两条巨蟒缠住，脸上的紧张神情十分夸张。又如阿芙洛狄特雕像，半裸身体以展示美神完美的体形。这些外向、夸张的风格确是有异于中国雕塑。

形成中西雕塑艺术差异的直接原因主要是中西方审美观的不同。中国人的文化审美观强调的是一种集体之美，一种庄重之美。这种美在众多秦汉的人俑的排列、组合、相互联系中显现出来，以及以后的敦煌石窟、龙门石窟、麦积山雕塑、大足石雕等都是群像绵延数里，使参观者的视线随着塑像的延续而流转。而古希腊罗马的雕塑强调的是个体所展示出的人格、力量之美。

在表现方法上，西方强调明晰、奔放；而中国则强调委婉、内敛。如希腊罗马人欣赏魁梧、健壮的人体美，因此在西方的雕塑中，男子和女子多为半裸或全裸的姿态，给人一种强大的视觉冲击力。但中国的雕塑不是那样，这并不是说中国的雕塑家不重视人体美，而是在表现的方式上，中国的雕塑家用间接、委婉的方法去表达这种美，让观众用想象去感受、去领会。

文化，是一个民族、一个国家的政治、经济、风俗、信仰以及共同心理素质等的表露和展现。不同民族、不同国家的文化差异性是自然的、历史的必然。雕塑艺术是文化的组成部分，因此，东西方不同国家、不同民族间雕塑存在的差异性也是必然的。

随着文明的进步，近代户外雕塑受到人们的关注。欧洲十分重视陈列在园林中的雕塑和户外雕塑景点，如被誉为"艺术之都"的法国巴黎、德国卢森堡等。由于法国近代诞生了三位世界级的雕塑大师：罗丹、布德尔、马约尔，因此巴黎的户外雕塑到处可见，它们有的位居显要，有的就在你身边的墙上，甚至在枝头、河畔、水池中、绿茵场上都能看到它们的身影。

中国古代也有户外雕塑，如皇宫御阶和廊柱上的龙雕，为显示剥削阶级的威慑力量和守卫意义而雕塑的北京故宫太和门前的威严、凶猛的铜狮等动物形象，立于皇族或官府机构门前的狮子门墩，以及帝皇将相陵墓前的人物、动物石雕等，这些户外雕塑，都为统治阶级所占有。

值得注意的是，近代世界各国的户外雕塑中又出现了不少标志性、纪念性雕塑，具有代表性的如美国纽约的"照耀世界的自由女神"等。第二次世界大战后各国又塑造了一批具有纪念意义的雕塑，如前苏联的"斯大林格勒保卫战英雄纪念碑"、"祖国——母亲"；美国华盛顿的"登陆硫磺岛"；我国的"天安门烈士纪念碑"、为纪念渡江解放全中国的"渡江纪念碑"，以及为不忘抗日战争时日本在南京大屠杀而设置在雨花台的纪念墙，和建成于已于1989年的为纪念革命先辈的《李大钊纪念像》等。

户外雕塑包括城市雕塑，在中国相对比较滞后的。随着改革开放的发展，近代中国的户外雕塑也受到了人们的关注，且不乏好的作品，如北京、上海、青岛、大连等地都有一批好作品诞生。

雕塑的发展直接受社会经济、政治的影响，是社会文明的象征。而雕塑之于环境虽不能直接提高环境保护的使用质量，但能够丰富环境的人文意义，有助于提升城市形象，而且它的特点是具有恒久性，能长期而广泛地为人瞻仰并影响人的精神品德。那些富有纪念意义的雕塑，成了思想教育的场所，使观众从中受到热爱祖国、热爱和平、热爱人类的教育，由此，雕塑的审美价值和思想教育价值是并存的，是一种具有很高艺术价值的艺术作品。

纵观人类文化的进步史，它和设计始终相伴相随，而且文化的很多方面都要通过设计，才能得以具体实现。从原始人披兽皮树叶，构木为巢，结绳记事，是一种原始的设计文化；进而制作工具，由石器、铜器到铁器，也是设计；人类使用能源，由人力、畜力、水力、蒸汽、电磁、核能到太阳能，都是设计。为改造人类社会本身，创语言、造文字、发明印刷到当代的电脑网络高科技，小至近在身边的衣、食、住、行、用，又哪一样不需要设计？只是大工业机械化生产未诞生之前，还没有能总结出关于设计的系统理论，还没有提出"设计"这一科学的名词。而设计这一事实，在人类社会从野蛮走向文明，从愚昧走向聪明，从原始走向现代，从落后文化到科学文化，设计始终随着文化进步的脚印，一步步地从低级到高级，从而推动了人类社会历史的前进。

设计文化从历史漫漫长河中走过来，不断地吸取时代的、外来的文化元素，滋养、丰富自己。如今迎来了全球经济一体化趋势，外来文化，如潮逐浪，滚滚而来。使祖国设计文化大花园中春色满园，丰富并推动了中国文化的向前发展。21世纪将成为设计文化开创新纪元的时代。

参考文献

[1] 凌继尧，徐恒醇. 设计艺术学. 上海人民出版社，2000.

[2] 王受之. 世界现代设计史. 北京：中国青年出版社，2002.

[3] 陈鸿俊. 世界工业设计简史. 长沙：湖南美术出版社，2001.

[4] 葛承雍. 酒魂十章. 北京：中华书局，2008.

[5] 辕歌，北辰. 走近国酒茅台. 贵阳：贵州人民出版社，2001.

[6] 杨忠明，卢启伦. 国酒茅台的辉煌. 北京：中国轻工业出版社，1999.

[7] 贵州省人民政府新闻办. 茅台国酒文化城.

[8] 马忠. 中国绍兴黄酒. 北京：中国财政经济出版社，1999.

[9] 徐少华. 中国酒与传统文化. 北京：中国轻工业出版社，2003.

[10] 叶羽晴川. 茶艺. 北京：中国轻工业出版社，2005.

[11] 上海市戏曲学校中国服装史研究组. 中国服饰五千年. 香港：商务印书馆香港分馆，1984.

[12] 陶文瑜. 茶馆. 石家庄：花山文艺出版社，2005.

[13] 华梅. 中国服装史. 天津人民美术出版社，1999.

[14] 黄能馥，陈娟娟. 中国服装史. 天津人民美术出版社，1995.

[15] 李当歧. 西洋服装史. 北京：高等教育出版社，2005.

[16] 内维尔·杜鲁门. 欧洲服装史. 陈武，韩晓峰译. 天津舞台美术学会编印，1985.

[17] 梁思成. 中国建筑史. 天津：百花文艺出版社，2002.

[18] 徐跃东. 中国建筑史. 北京：中国电力出版社，2008.

[19] 胥建国. 精神与情感——中西雕塑文化的内涵. 北京：商务印书馆，2004.

[20] 陈从周. 说园. 上海：同济大学出版社，1994.

[21] 陈从周. 苏州园林. 上海：同济大学出版社，1956.

所参考网站主要来自"BAI"有关网络

[1] 中华昌龙网.

[2] Ccn 传媒网.

[3] www.zmku.com.

[4] www.bjd.com.cn.

后 记

　　一本书从写作到出版是一个艰苦的过程，需要多方面的支持和帮助，这里，我特别要感谢中国浙江古越龙山酒股份有限公司和中国贵州茅台酒集团有限公司对我各方面的帮助。还要感谢赵光鳌、汪大钺、张笑牧先生等在我写书过程中给予的具体指导和帮助。在出版方面得到中国建筑工业出版社陈小力编辑和马莉编辑的指导和关怀。在此，对凡是帮助、支持我的同志，我都向他们致以深深的道谢。由于他们的帮助和支持，使本书得以顺利地与读者见面。

　　本书所用有关资料和图片凡有出处和记录的，在书中多给予注明，但也有一部分图片系以往教学中收集、积累所得，由于当时疏忽、漏记了作品和作者的名称，故不能一一说明，凡涉及有关作品和作者同志的，一方面请予谅解，同时向他们表示衷心感谢。

　　由于水平和学识有限，书中难免存在缺点和不足之处，谨请专家及读者批评指正。

<div style="text-align:right">陆家桂</div>